로마사 미술관 1

세계명화도슨트

로마사 미술관 1

로마의 건국부터 포에니 전쟁까지

김규봉 지음

한알

　고대 로마의 역사 이야기는 서양사는 물론 세계사에서 가장 중요한 역사로 손꼽힙니다. 서양 문학이나 인문서를 읽더라도 로마사를 잘 모른다면 그 내용을 제대로 이해하지 못하는 경우가 많습니다. 비단 책을 읽을 때뿐만 아니라, 서양의 문화나 철학을 오롯이 이해하기 위해서는 고대 로마의 역사를 배경 지식으로 알고 있어야 합니다. 또한 고대 로마의 천 년의 역사를 공부한다면 옛 선인들이 남긴 수많은 교훈과 지혜를 얻을 수 있고, 이를 통해 오늘날 우리의 삶도 돌아볼 수 있을 것입니다.

　이 책을 읽는 독자 여러분은 역사를 좋아하나요? 많은 분들이 '역사' 하면 학교에서 역사 수업을 받았던 기억을 가장 먼저 떠올릴 겁니다. 하지만 지식과 교양을 쌓을 목적이 아니더라도 역사를 공부하는 것은 그 자체로 삶의 즐거움이자 좋은 취미가 될 수 있습니다. 제

가 로마사를 비롯한 역사에 관심을 갖게 된 이야기를 해 드릴게요. 제가 국민학교(지금의 초등학교) 4학년 때 있었던 일입니다. 저는 경기도의 작은 도시에 있는 한 국민학교에 다니던 평범한 학생이었어요. 그러던 어느 날, 제 삶이 바뀌는 놀라운 일이 벌어졌습니다.

당시(1970년대)에는 문교부(오늘날 교육부)에서 초·중·고등학생을 대상으로 실시하는 '자유 교양 대회'가 있었습니다. 말은 자유 교양 대회였지만, 학생들에게 고전 읽기를 장려하기 위해 주어진 고전 책을 읽고 시험을 치르는 제도였습니다. 그 시험에서 제가 전교 1등을 했습니다. 예상하지 못했던 일이었지요. 그런데 알고 보니 이 대회가 학교 시험만으로 끝나는 것이 아니었습니다. 학교 대표로 성적 우수자 6명을 선발해 방과 후 집중 지도를 시켜 시 대회에서 시험을 치렀고, 여기서 선발된 6명은 다시 도 대회에 나가서 시험을 봐야 했습니다.

얼떨결에 역사 공부를 하게 되었지만, 그때 배웠던 역사가 저에게 큰 영향을 주었습니다. 당시 선생님과 친구들과 함께 경기도 대회에 나가서 자유공원의 맥아더 장군 동상 아래서 찍은 사진이 아직도 즐거운 추억으로 남아 있네요. 당시 『삼국사기』, 『삼국유사』, 『백사 이항복』, 『성웅 이순신』, 『구약성경』 등의 책을 재미있게 읽었던 기억이 납니다.

그때 이후로 저는 4학년과 5학년, 두 해 동안 고전을 읽으면서 '역사가 이렇게 재미있는 이야기구나!' 하는 것을 알게 되었습니다. 이후 집에 있는 역사책을 닥치는 대로 읽었고, 부모님을 졸라 처음

으로 서점에 가서 제 손으로 어린이용 역사책을 구입해 읽기도 했습니다. 자연스럽게 '역사 덕후'가 된 것이지요. 특히 서양의 역사 중에서도 가장 찬란했던 로마의 역사를 접하고는 로마의 매력에 푹 빠지게 되었습니다. 왜 로마의 역사를 가장 좋아했냐고요? 고대 로마의 역사는 신화에서 출발해 흥미진진한 스토리를 담고 있고, 천 년이나 존속하며 서양 문화와 제도 전반에 거쳐 큰 영향력을 끼쳤으니까요.

어쩌면 아직 역사와 친하지 않은 독자 여러분 중에는 이런 궁금증이 들 수도 있겠네요. 학교를 졸업하고 나면 역사를 배우지 않아도 사는 데 지장이 없는데, 역사와 왜 친해져야 하는지 궁금해할 수도 있겠습니다. 하지만 알고 보면 역사는 우리 삶 곳곳에 숨어 있고, 그런 만큼 역사를 취미로 삼으면 삶에서 더욱 큰 기쁨과 즐거움을 느낄 수 있습니다. 여러분도 역사를 소재로 한 영화와 드라마, 웹툰을 보면서 실제 역사와 인물은 어떠했는지 궁금해한 적이 있을 겁니다. 그럴 때 역사를 이해하고 있다면 작품에 더욱 흥미진진하게 몰입할 수 있겠지요.

저 역시 대학에서는 다른 학문을 전공하면서 역사와 멀어지는 듯했습니다. 하지만 이후 사회에 나가서 대기업의 해외 영업과 주재원 활동을 하면서, 해외 출장을 갈 때마다 미술관이나 박물관을 찾아다니는 것이 자연스러운 취미가 되었습니다. 다시 역사와 만나는 계기가 생긴 것이지요. 책에서 보았던 문화재가 박물관에 전시되어 있는 것을 보았을 때는 이루 말할 수 없이 기뻤습니다. 박물관과 미술관을 다니다 보니 자연스럽게 미술도 관심을 갖게 되었습니다. 이후

미술사 책들을 읽으면서 미술사도 독학하게 되었습니다. '서당개 삼년이면 풍월을 읊는다'라는 속담처럼 10여 년 가량 혼자 미술사를 공부하다 보니, 『뜻밖의 화가들이 주는 위안』이라는 책도 내는 등 작은 결실을 맺게 되었습니다. 조금 쑥스럽지만, 전공자는 아님에도 미술과 역사의 두 분야를 잘 아는 사람이 되었다고 자부합니다.

제가 서양의 미술관을 다니면서 느낀 점이 있습니다. 미술을 더욱 풍부하게 감상하려면 '세 가지의 기본 지식'이 있어야 합니다. 미술은 아는 만큼 보이기 때문이지요. 어떤 지식이 필요할까요? 미술사 아니냐고요? 물론 미술사에 대한 지식이 있으면 좋습니다. 하지만 그보다 더 중요한 것이 있습니다. 바로 그리스 로마 신화, 성경, 그리고 서양사에 관한 기본 지식입니다. 서양 미술이 대부분 이 주제들을 주요 소재로 삼고 있기 때문입니다. 그리스 로마 신화와 성경, 서양사를 이해하고 미술관을 방문한다면 작품의 주제가 무엇인지, 작품의 시대적 배경이 어떠했는지, 작가가 의도하는 바가 무엇인지 등을 보다 쉽게 파악할 수 있습니다. 역사를 알지 못한 채 그 역사를 담고 있는 작품을 본다면, 그 작품이 어떤 시대의 무슨 사건을 그리고 있는지 알 수 없겠지요. 그러다 보면 그 많은 명작들을 진정으로 감상하지 못하고, 주마간산(走馬看山: 달리는 말 위에서 산천을 구경하는 것)처럼 제대로 살펴보지 못하게 됩니다.

지난 1990년대 후반에서 2000년대 초반까지 우리나라에서 베스트셀러가 된 책이 있습니다. 바로 일본 작가 시오노 나나미가 쓴 〈로마인 이야기〉입니다. 이 책은 우리나라는 물론, 세계 수많은 사

람들에게 로마의 역사에 대한 관심을 불러일으킨 명작으로 큰 화제가 되었습니다. 저도 이 책을 재미있게 읽었고, 이를 통해 로마의 역사를 보다 자세히 이해하게 되었습니다. 다만, 이 책은 전체 15권으로 쓰여졌습니다. 평소 역사를 좋아하거나, 전공자가 아니라면 15권을 모두 읽기가 어려울 것입니다.

이런 생각을 하던 중, 제가 운영하는 미술과 역사 밴드의 한 회원분이 "명화로 읽는 세계사를 쓴다면 역사를 쉽게 이해할 수 있지 않을까요?"라는 제안을 해 주셨습니다. 때마침 출판사에서도 명화와 역사를 같이 아울러서 책을 써 달라는 제의가 들어왔습니다. 만약 역사를 잘 모르는 평범한 독자분들이나 학생들이 쉽게 읽을 수 있는 이야기책을 쓴다면, 역사에 대한 부담을 덜 수 있을 거라 생각해 이 책을 집필하게 되었습니다.

이 책은 일반 역사서와는 달리, 독자 여러분이 쉽고 재미있게 읽을 수 있도록 구성했습니다. 먼저 서양 미술사에서 유명한 예술가들이 그린 수많은 로마 관련 명화들을 바탕으로 엮었습니다. 그림을 중심으로 로마의 역사를 소개하며 쉽게 이해하도록 했고, 그림과 관련된 에피소드를 중심으로 이야기를 전개했습니다. 또한 다양한 화가들의 그림을 소개하는 만큼, 같은 사건을 다룬 그림들이 있습니다. 같은 장면이지만 화가의 관점이나 당대의 사회상에 따라 표현 방식이 달라진다는 점을 비교할 수 있도록 했습니다. 바로 이것이 이 책을 읽는 쏠쏠한 재미가 될 것입니다. 이를 위해 고대 로마 천 년의 역사 중에서 가장 중요하고 흥미로운 에피소드들을 선정하고, 그에

맞는 명화들은 직접 선정했습니다.

　독자 여러분이 멋진 그림들을 감상하며 고대 로마를 이해하는 데 도움이 되길 희망합니다. 여러분에게 유익한 책이 된다면『로마사 미술관 1』의 후속편과 다른 나라의 역사 이야기도 이어서 출간할 수 있도록 노력하겠습니다.

<div align="right">김규봉</div>

| 차 례 |

1

로마의 건국 신화는 어디서 시작되었을까?

〈파리스의 심판〉 페테르 파울 루벤스

여러분은 세계 어떤 도시를 가장 좋아하나요? 저는 영국 런던을 가장 좋아합니다. 런던은 유명한 박물관이나 내셔널 갤러리 등 대부분의 박물관과 미술관이 무료인데요. 수많은 미술 작품과 역사 유물을 마음껏 볼 수 있어 매력적인 도시랍니다.

런던의 내셔널 갤러리에 가면 수많은 방에 전시된 명화들을 감상할 수 있는데요. 그중에서도 제가 가장 좋아하는 방은 '루벤스의 방'입니다. 플랑드르의 화가 페테르 파울 루벤스의 작품을 모아둔 이방에는 〈삼손과 데릴라(Samson and Delilah)〉와 같이 성경에서 온 흥미진진한 스토리를 바탕으로 한 그림도 있고, 〈전쟁과 평화(Minerva protects Pax from Mars)〉처럼 루벤스가 살던 당시의 역사를 표현한 작품들도 있어 보는 이의 마음을 설레게 합니다.

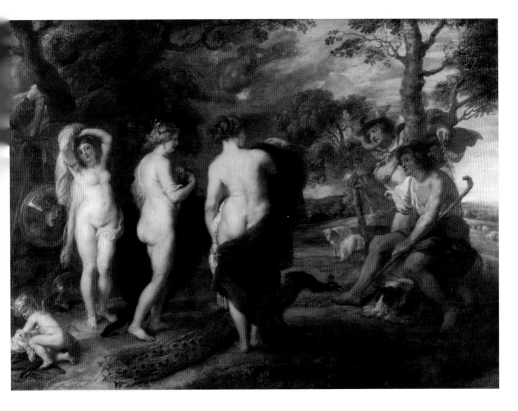

페테르 파울 루벤스(Peter Paul Rubens, 1577-1640), 〈파리스의 심판(The Judgement of Paris)〉, 1632-1636년경, 영국 내셔널 갤러리

　그중에서도 〈파리스의 심판〉은 그리스 신화에 나오는 흥미진진한 이야기를 바탕으로 한 작품으로, 트로이 전쟁의 발단이 된 중요한 사건을 담아냈습니다. 그런데 로마사 이야기를 한다면서 왜 그리스 신화에 나오는 〈파리스의 심판〉을 이야기하는지 의아한 분들이 있을 텐데요. 그 이유는 로마의 건국 신화가 바로 이 〈파리스의 심판〉으로 벌어지는 '트로이 전쟁'으로부터 시작됐기 때문입니다.

　먼저 〈파리스의 심판〉이 탄생하게 된 신들의 싸움 이야기부터 해보겠습니다. 고대 그리스의 시인 호메로스(Homeros, BC 800-BC 700 추

정)가 쓴 대서사시 『일리아스(Ilias)』를 보면, 바다의 여신 테티스(Thetis)가 성대한 결혼식을 올리는 장면이 나옵니다. 모든 신이 결혼식에 초대를 받았는데, 유일하게 초대장을 받지 못한 신이 있었습니다. 바로 불화의 여신 에리스(Eris)였지요. 많은 사람들이 축하하고 즐거워해야 할 결혼식에 불화의 여신을 초대하지 않은 것은 납득할 만하지만, 에리스는 자신만 쏙 빼놓았다는 사실에 머리끝까지 화가 납니다. 결국 에리스는 결혼식 피로연이 한창 벌어지고 있는 곳에 황금 사과 하나를 던져 넣습니다. 황금 사과에는 '가장 아름다운 여신에게'라는 글귀를 새겼습니다. 다른 건 몰라도 미모만큼은 양보할 수 없는 여신들은 자신이 황금 사과의 주인이라며 불꽃 튀는 다툼을 벌입니다.

결국 황금 사과의 주인은 제일 아름답다는 3명의 여신으로 후보가 좁혀지는데요. 그 후보들이 아주 쟁쟁합니다. 바로 제우스(Zeus)의 아내이자 결혼과 가정의 여신인 헤라(Hera), 제우스의 딸이자 지혜와 전쟁의 여신 아테나(Athena), 미와 사랑의 여신 아프로디테(Aphrodite)였습니다. 세 여신은 제우스를 찾아가 누가 제일 아름다운지 판가름해달라고 요청합니다. 하지만 제우스는 세 여신 중 1명을 뽑게 되면, 나머지 두 여신으로부터 원망을 듣게 될 것을 눈치챕니다. 괜히 여신들의 싸움에 끼어들었다가는 본전도 못 찾는다는 것을 잘 알고 있었던 것이지요. 결국 제우스는 전령의 신 헤르메스(Hermes)를 시켜 이 힘든 결정을 인간에게 떠넘기는데요. 그때 헤르메스가 선택한 만만한 인간이 바로 트로이의 왕자 파리스(Paris)였습니다.

루벤스가 그린 이 그림은 파리스가 황금 사과를 손에 들고 어떤

여신에게 줄지 고민하는 장면을 담아냈습니다. 파리스의 주변에 있는 개와 양들은 그가 양치기였음을 나타냅니다. 파리스는 트로이의 왕자로 태어났지만 '트로이를 멸망시킬 것'이라는 신탁을 받아 어릴 적 산 속에 버려졌고, 양치기로 자라났습니다. 파리스 뒤에는 날개 달린 모자를 쓰고 뱀 모양 지팡이를 들고 있는 사람이 있는데요. 바로 신들의 왕 제우스의 전령 헤르메스입니다. 파리스에게 제우스의 명령을 전하는 모습으로 그려져 있습니다. 세 여신들도 각각 누구인지 알아볼 수 있도록 상징물과 함께 그려졌습니다. 가장 오른쪽에서 뒷모습을 보이고 있는 여신은 공작을 대동하고 있는 헤라입니다. 왼쪽에서 앞모습을 보이는 여신은 부엉이와 메두사의 방패를 갖고 있는데요. 바로 아테나임을 알 수 있습니다. 가운데 여신의 뒷쪽에는 날개 달린 꼬마인 에로스를 그려넣어서 아프로디테임을 알려주고 있습니다.

세 여신들은 자신에게 황금 사과를 주면 보답을 하겠다며 파리스에게 매혹적인 제안을 합니다. 헤라는 막강한 부와 권력을, 아테나는 전장에서의 승리와 지혜를, 아프로디테는 세상에서 가장 아름다운 여인과의 혼인을 약속합니다. 여러분이라면 누구의 제안을 택하시겠어요? 여신들의 제안을 들은 파리스는 아프로디테가 내건 '최고의 미인과의 결혼'에 가장 마음이 끌립니다. 이 그림에서도 파리스가 황금 사과를 아프로디테에게 건네주려는 순간을 묘사하고 있습니다. 그래서일까요? 아프로디테의 입가에는 미소가 번지고, 아테나는 뾰로통한 표정을 짓는 것만 같습니다.

황금 사과의 주인이 된 아프로디테는 약속대로 파리스에게 최고의 절세 미녀를 파리스에게 소개해 줍니다. 그런데 문제가 있었습니다. 당시 세상에서 가장 아름다운 여인으로 손꼽히던 헬레네(Helen)는 이미 스파르타의 왕 메넬라오스(Menelaos)의 부인이었기 때문이었죠. 파리스는 아프로디테의 도움을 받아 헬레네와 함께 스파르타 궁전을 탈출해 트로이로 도망칩니다. 한편, 파리스에게 아내를 빼앗긴 메넬라오스는 머리끝까지 화가 납니다. 그는 미케네의 왕이자 자신의 형 아가멤논(Agamemnon)에게 하소연을 합니다. 이에 헬레네를 구출하기 위한 그리스 연합군이 결성돼 트로이를 침략합니다. 이것이 바로 그리스와 트로이가 벌였던 유명한 전쟁, '트로이 전쟁'입니다.

〈파리스의 심판〉은 루벤스뿐만 아니라 다른 화가들도 단골 소재로 삼았습니다. 이 장면은 왜 이렇게 자주 그림으로 그려졌을까요? 당시 여인의 누드를 그리는 것은 금기였지만 예외적으로 여신의 누드는 허용되었기 때문입니다. 특히 〈파리스의 심판〉은 나신의 여신이 무려 3명이나 등장하는 소재라는 점이 크게 작용했습니다.

트로이 전쟁은 인간들의 전쟁인 동시에 신들의 전쟁이었던 만큼 치열한 양상으로 전개됐습니다. 파리스에게 앙심을 품은 헤라와 아테나, 포세이돈(Poseidon) 등은 그리스 편을 들었지만, 아프로디테와 아폴론(Apollon), 아레스(Ares) 등은 트로이를 응원했습니다. 결국 이 전쟁은 10년이 되도록 끝날 기미가 보이지 않는 장기전이 되었습니다.

결국 그리스 연합군은 전쟁을 끝내기 위해 기발한 묘책을 냅니다. 전쟁에 지쳐 거짓으로 후퇴하는 척 하면서 트로이의 해변에 거

대한 목마를 남겨두고 간 것입니다. 목마 속에는 그리스 병사들이 몰래 숨어 있었지만, 트로이인들은 이 계략을 알아차리지 못했습니다. 커다란 목마를 발견한 트로이 사람들은 아무런 의심도 없이 자신들이 최후의 승리를 거두었고, 훌륭한 전리품까지 획득했다며 크게 기뻐합니다. 그들은 트로이 성내에 목마를 끌고 갔고, 승리를 자축하며 성대한 잔치를 벌입니다. 이윽고 모든 사람들이 술에 만취한 깊은 밤이 되자, 목마 속에 숨어 있던 그리스 병사들이 조심스레 내려옵니다. 그리스 병사들은 술에 취한 트로이 병사들의 목을 베고 성을 점령합니다.

결국 10년 동안 함락되지 않고 잘 버텨왔던 트로이는 한순간에 허무한 패배를 맞이하게 됩니다. 그리스가 승리를 거두면서 트로이는 쑥대밭이 됩니다. 이 전쟁의 원인이었던 파리스는 전사하고, 헬레네는 본래 자신의 남편이었던 메넬라오스에게 돌아갑니다. 신들의 다툼으로 안타까운 죽음을 맞이해야 했던 헥토르, 아킬레우스 등 위대한 영웅들의 이야기도 막을 내리게 됩니다.

이탈리아 화가 조반니 도메니코 티에폴로가 그린 〈트로이 목마의 견인〉은 그리스의 비밀 결사대가 숨어 있는 것도 모른 채 귀한 전리품을 얻었다며 성 안으로 목마를 끌고 가는 트로이인들을 묘사하고 있습니다. 이 장면은 오늘날 우리에게도 깨달음을 줍니다. 어느 날 갑자기 상식적으로 이해하기 힘든 큰 이득이 주어진다면, 이것이 사기인지 아닌지 의심해 보는 것이 좋겠지요. 당시 트로이 사람들은 갑자기 철수한 그리스 연합군이 왜 이 거대한 목마를 남기고 갔는지

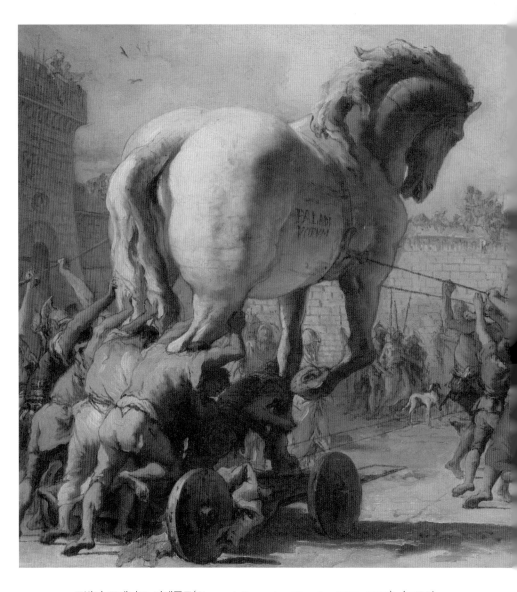

조반니 도메니코 티에폴로(Giovanni Domenico Tiepolo, 1727–1804), 〈트로이 목마의 견인(The Procession of the Trojan Horse in Troy)〉, 1760년경, 영국 내셔널 갤러리

일말의 의심도 하지 않았던 모양입니다. 한순간의 방심으로 결국 나라의 역사가 바뀌고 맙니다. 전쟁에서 패망한 트로이는 기원전 1184년을 끝으로 역사 속에서 사라지게 되었습니다. 만약 트로이가 목마에 속지 않고 전쟁에서 승리했다면 어땠을까요? 그랬다면 그리스 로마 시대가 아닌 '트로이 로마 시대'가 될 뻔했을지도 모릅니다.

전쟁에서 패배한 트로이인들은 어떻게 됐을까요? 수많은 시민들이 그리스 병사들에게 죽임을 당했고, 살아남은 트로이인들은 멀리 피난을 갑니다. 다급한 살육의 현장 속에서 트로이의 왕 프리아모스(Priamos)의 사위인 아이네이아스(Aeneas) 역시 예외는 아니었습니다. 사랑하는 아내를 잃은 그는 늙은 아버지와 어린 아들과 함께 트로이를 떠나 안전한 곳으로 피난을 준비합니다.

아이네이아스는 아프로디테 여신과 인간 사이에서 태어난 반신반인이었습니다. 아들이 죽지 않기를 바랐던 아프로디테는 아이네

이아스가 무사히 탈출하도록 돕습니다. 결국 아이네이아스는 자신을 따르는 많은 트로이 시민들과 함께 여러 척의 배에 나누어 타고, 가까스로 트로이를 탈출하는 데 성공합니다. 그는 새로운 땅에서 트로이를 건설하기 위해 대항해의 길을 떠납니다. 시몽 부에가 그린 〈트로이에서 도망치는 아이네이아스와 그의 아버지〉는 트로이가 패망하는 순간에 늙은 아버지를 모시고 트로이를 탈출하는 아이네이아스의 긴박한 모습을 담은 작품입니다.

아이네이아스 일행은 그리스의 트라키아, 델로스 등지를 거쳐 천신만고 끝에 이탈리아 근처에 도달합니다. 그러다가 풍랑을 만나 아프리카에 있는 카르타고까지 떠내려 갑니다. 카르타고는 당시 지중해 무역을 주름 잡고 있던 페니키아인들이 아프리카에 세운 식민 도시로, 디도 여왕이 다스리고 있었습니다. 디도(Dido) 여왕은 티루스의 왕 베로스의 딸이자 피그말리온(Pygmalion)의 여동생이었습니다. 디도 여왕의 이야기는 로마의 시인 베르길리우스(Publius Vergilius Maro, BC70-BC19)의 서사시 『아이네이스(Aeneid)』에 잘 소개되어 있습니다. 디도의 남편은 시카이오스라는 부자였는데, 디도의 오빠 피그말리온은 재물에 눈이 멀어 그를 죽이고 말았습니다. 그러자 디도는 그의 친구들과 부하들을 이끌고 이곳에 와서 정착한 것입니다.

디도 여왕은 아이네이아스 일행을 반갑게 맞이하며 환영 잔치를 벌입니다. 잔치 후에 벌어진 경기에서 아이네이아스의 뛰어난 실력을 본 디도 여왕은 그에게 호감을 느낍니다. 이어 아이네이아스의 트로이 전쟁 이후의 모험담을 듣고는 완전히 사랑에 빠지게 됩니다.

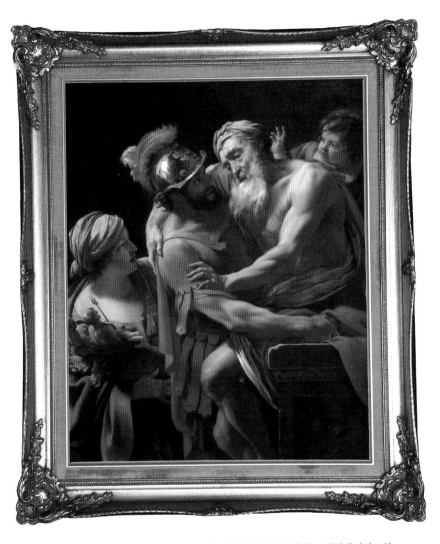

시몽 부에(Simon Vouet, 1590–1649), 〈트로이에서 도망치는 아이네이아스와 그의 아버지(Aeneas and his Father Fleeing Troy)〉, 1635년, 미국 샌디에이고 미술관

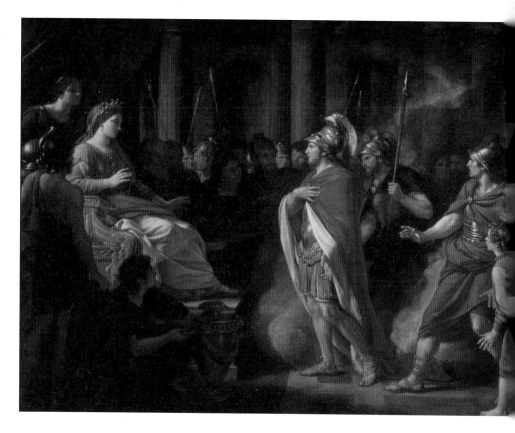

나다니엘 댄스 홀랜드(Sir Nathaniel Dance—Holland, 1735—1811), 〈디도와 아이네이아스의 만남(The Meeting of Dido and Aeneas)〉, 1766년, 영국 테이트 브리튼

디도 여왕은 왜 이렇게 금세 사랑에 빠지게 되었을까요? 아프로디테 여신이 그의 아들 아이네이아스가 잘 되길 바라는 마음에 자신의 또 다른 아들인 에로스를 시켜, 디도 여왕에게 사랑의 화살을 쏘았기 때문입니다.

　나다니엘 댄스 홀랜드의 작품 〈디도와 아이네이아스의 만남〉은 처음 아이네이아스가 표류해 카르타고로 떠내려왔을 때, 아이네이아스 일행을 맞아 호의를 베푸는 디도 여왕의 모습을 그려냈습니다.

첫 만남부터 아이네이아스에게 마음을 빼앗긴 디도 여왕의 모습이 잘 묘사되어 있습니다. 이 그림에서는 두 사람의 손을 유심히 보아야 합니다. 디도 여왕의 손 모양은 여러 의미를 담고 있습니다. 손은 운명의 남자를 만났다는 설렘에 다소 경직되어 있으면서도 아이네이아스를 향합니다. 양손은 손바닥을 보여주고 있는데요. 이를 통해 아이네이아스를 환영하고 있음을 알 수 있습니다. 맞은편의 아이네이아스 또한 떨리는 가슴에 손을 얹고 자신의 품 안에 안기라는 듯한 포즈를 취하고 있습니다. 두 사람의 운명적인 만남을 여실히 보여주는 긴장감 넘치는 명화가 아닐 수 없습니다.

디도 여왕과 함께 몇 달 동안 꿈 같은 시간을 보내던 아이네이아스는 트로이의 전통을 잇는 새 왕국을 건설해야 한다는 목표를 다시금 깨닫습니다. 그는 다시 이탈리아 반도로 떠나고 맙니다. 디도 여왕은 카르타고에서 자신과 함께 나라를 통치하자며 애원하지만, 아이네이아스는 무정하게 떠나버립니다. 충격에 빠진 디도 여왕은 더 이상 사는 것을 포기하기로 합니다. 그는 아이네이아스가 사용하던 모든 물품들을 쌓고 그 위에 장작더미를 쌓습니다. 그리고 저 멀리 떠나는 아이네이아스의 배를 보고 그와 트로이인들을 저주합니다. 디도 여왕은 "카르타고인과 트로이인들은 영원히 서로를 미워하게 될 것"이라 말하며 훗날의 포에니 전쟁을 예언합니다. 이윽고 장작더미에 올라 칼로 자결한 뒤, 장작불에 한 줌의 재로 변하고 맙니다.

디도 여왕은 주민들을 이끌고 새로운 왕국을 건설할 만큼 위대한

지도자의 능력을 갖추었지만, 이루지 못한 사랑에 눈이 멀어 백성들을 저버리고 목숨을 끊고 맙니다. 사랑에 충실했던 디도 여왕의 심정을 이해 못할 바는 아니지만, 한 나라를 책임지는 여왕의 본분을 망각한 그의 충동적인 결정은 이후 지중해를 둘러싼 로마와 카르타고의 패권 전쟁으로 이어집니다.

디도 여왕의 이야기는 유럽의 많은 문학가와 화가, 음악가들의 작품 소재가 되었습니다. 단테(Durante degli Alighieri, 1265-1321)는 『신곡(Divina commedia)』에서 디도의 이야기를 언급했고, 셰익스피어(William Shakespeare, 1564-1616)는 자신의 작품에서 디도를 11번이나 언급했다고 합니다. 프랑스 루브르 박물관에는 18세기 프랑스의 조각가 클로드 오귀스탱 카이요의 〈디도의 죽음〉이라는 조각이 전시되어 있는데요. 이 작품은 디도가 사랑하는 이를 떠나보낸 슬픔을 견디지 못하고 자신의 가슴 한복판에 단도를 찔러넣는 결연한 모습을 표현하고 있습니다. 여왕이라는 지위와 명예도 사랑에 비할 바가 되지는 못했나 봅니다.

클로드 오귀스탱 카이요(Claude-Augustin Cayot, 1677-1722), 〈디도의 죽음(Di-do's death)〉, 1711년, 프랑스 루브르 박물관

장 레옹 제롬(Jean-Leon Gerome, 1824-1904), 〈피그말리온과 갈라테이아(Pyg-
malion and Galatea)〉, 1890년, 미국 메트로폴리탄 미술관

잠시 쉬어가기: 〈피그말리온 효과〉

그리스 신화에는 디도 여왕의 오빠 피그말리온과 동명이인이었던 조각가가 있습니다. 조각가 피그말리온의 이름을 딴 '피그말리온 효과'는 오늘날에도 자주 쓰이는 표현인데요. 이는 '무언가를 간절히 기대하거나 소망하는 것이 실제로 일어나는 심리적 효과'를 일컫습니다.

피그말리온 효과라는 명칭은 그리스 신화 속의 피그말리온에서 유래되었습니다. 피그말리온은 자신의 마음에 드는 여자가 없자, 자신의 이상형에 맞는 조각상을 직접 만듭니다. 그는 이 조각상에 갈라테이아라는 이름을 붙여주고 진심으로 사랑하게 됩니다. 이를 지켜본 여신 아프로디테가 그의 소원대로 조각상을 인간으로 만들어 줍니다. 이 이야기는 고대 로마의 시인 오비디우스(Publius Ovidius Naso, BC43-AD17)가 쓴 『변신 이야기(Metamorphōseōn librī)』 제10권에 수록되어 있습니다.

2

로마를 건국한 쌍둥이들은 왜 늑대에게 길러졌을까?

〈로물루스와 레무스〉 페테르 파울 루벤스

디도의 애원을 뿌리치고 떠난 아이네이아스는 새로운 왕국의 건설을 꿈꿉니다. 그는 트로이 전쟁에서 살아남은 무리를 이끌고 카르타고와 시칠리아를 거쳐 이탈리아 반도 테베레강 근처에 도착합니다. 이탈리아에 상륙한 그는 초기 라틴인의 왕 라티누스(Latinus)의 환영을 받습니다. 17세기 네덜란드의 화가 페르디난드 볼은 이 장면을 〈라티누스 궁전의 아이네이아스〉로 그려냈습니다.

그림 왼쪽에는 이제 막 항구에 도착한 듯 커다란 배가 정박해 있습니다. 사실 기원전 시대에 저렇게 큰 범선은 없었지만, 17세기 화가 페르디난드 볼은 웅장한 범선을 그려서 아이네이아스 일행의 위용이 대단했음을 강조했습니다. 아이네이아스는 뒷모습만 보이지만, 낯선 이국에 다다랐음에도 전혀 위축되지 않고 당당한 모습입니다.

페르디난드 볼(Ferdinand Bol, 1616–1680), 〈라티누스 궁전의 아이네이아스(Ae-neas at the Court of Latinus)〉, 1661–1663년경, 네덜란드 국립 박물관

당시 트로이를 비롯한 그리스 문화권의 경제와 문화는 서양 최고 수준이었기 때문입니다. 이탈리아 촌구석의 왕에 불과했던 라티누스 왕은 아이네이아스 일행의 위풍당당한 모습과 트로이의 선진 문물에 큰 충격을 받았을 겁니다.

루카 조르다노(Luca Giordano, 1634–1705), 〈아이네이아스와 투르누스(Aeneas and Turnus)〉, 연대 미상, 이탈리아 코르시니 미술관

라티누스 왕에게는 라비니아(Lavinia)라는 어여쁜 딸이 하나 있었습니다. 뛰어난 미모로 소문이 자자했던 그에게는 이웃 나라 왕족들의 구혼이 끊이지 않았습니다. 그중 투르누스(Turnus)라고 하는 이웃 나라의 왕자가 있었는데, 그는 라비니아와 결혼하기 위해 온갖 공을 들이고 있었습니다. 그러던 어느 날, 라티누스 왕은 신비한 꿈을 꿉니다. 꿈속에 나타난 그의 선친은 "라비니아는 다른 나라에서 건너온 사람과 결혼해야 한다. 그 후손으로부터 전 세계를 호령할 민족

이 탄생한다"라고 귀띔합니다.

이 와중에 아이네이아스 일행이 나타나자, 라티누스 왕은 꿈을 실현할 절호의 기회로 여깁니다. 아이네이아스가 트로이 전쟁에서부터 겪은 모험담을 들려주자, 라티누스 왕은 아이네이아스가 자신의 사윗감이라 확신하고 딸과 결혼시킵니다. 왕의 사위가 된 아이네이아스는 자신이 이끌고 온 트로이인들에게 라틴식 이름을 짓게 하고, 원주민들과 결혼하도록 합니다.

한편, 뒤늦게 이 사실을 알게 된 투르누스 왕자는 분노합니다. 자신의 배필로 점찍어 두었던 라비니아와 결혼한 아이네이아스는 눈엣가시였습니다. 분을 이기지 못한 투르누스는 전쟁을 일으키고 맙니다. 전쟁에서 양쪽 모두 큰 피해를 입었으나, 결국 아이네이아스와 라티누스 연합군의 승리로 끝났습니다. 안타깝게도 라티누스 왕은 전사하게 됩니다.

17세기 후반 이탈리아의 거장 루카 조르다노가 그린 〈아이네이아스와 투르누스〉는 아이네이아스와 투르누스 간의 전투를 보여주는 몇 안 되는 그림 중 하나입니다. 트로이의 영웅 아이네이아스의 발 아래 투르누스가 깔려 있습니다. 왼쪽 하단에는 아이네이아스의 배 한 척이 보입니다. 아이네이아스의 어머니인 아프로디테 여신과 그의 이복 형 에로스는 왼쪽 상단에 있습니다. 오른쪽 상단에는 올빼미와 함께 아테나 여신이 있습니다. 아테나는 파리스의 심판에서 황금 사과를 얻지 못하고 패배한 만큼, 트로이와는 불구대천의 원수가 되었지요.

지난 트로이 전쟁에서는 아프로디테 여신이 응원한 트로이가 아테네 여신이 지원한 그리스 연합군에게 패배했습니다. 이번 전쟁은 두 여신이 다시 맞붙는 전쟁이었습니다. 이 전투에서는 아프로디테 여신의 아들 아이네이아스가 아테네 여신이 지원하는 투르누스를 제압합니다. 아프로디테 입장에서는 다시 열린 전쟁에서 복수에 성공한 셈이지요. 투르누스는 처참한 패배와 함께 목숨을 잃고, 아이네이아스는 두 번째 아내로 라비니아를 얻습니다. 이는 트로이 세력이 이탈리아 토착 세력과의 힘싸움에서 이기고 무사히 이탈리아에 정착한다는 사실을 알려주는 설화입니다.

아이네이아스는 로마 근처에 터를 잡고 새 왕국을 건설하고, 아내 라비니아의 이름을 따서 라비니움이라는 도시를 세웁니다. 그러나 아이네이아스도 몇 년 후 또 다른 전쟁에서 전사합니다. 아이네이아스는 트로이가 패망할 당시 함께 탈출했던 그의 아들 아스카니우스를 후계자로 세워 라비니움 왕가를 잇게 합니다. 아스카니우스는 알바산 경사면에 있는 지방 알바 롱가를 점령하고, 기원전 1151년에 알바 롱가의 600여 가구를 라비니움의 식민지로 삼습니다.

아이네이아스의 후손들은 대대로 왕위를 이어가면서 약 500년 동안 알바 롱가를 통치합니다. 세월은 흘러 알바 롱가의 13번째 왕 프로카스는 누미토르와 아물리우스라는 두 아들을 남기고 죽습니다. 그의 뒤를 이어 장자 누미토르가 왕위에 오르지만, 야심 많은 동생 아물리우스는 반란을 일으켜 왕위를 찬탈합니다. 그는 형 누미토르를 국외로 추방하고, 누미토르의 남은 가족 중 아들들은 죽입니다.

딸인 레아 실비아는 살려두었지만 베스타 여신을 모시는 신전의 여사제로 만듭니다. 사실 로마의 건국 설화는 여러 가지 설이 있는데요. 그중 가장 유력한 이야기인 레아 실비아(Rhea Silvia)와 쌍둥이 아들들의 이야기를 소개하고자 합니다.

베스타(Vesta) 여신은 로마 신화에 등장하는 화로의 여신으로, 로마에서 가정과 국가의 수호자로 숭배되었습니다. 그리스 신화의 헤스티아(Hestia)와 동일시되는 여신이지요. 아이네이아스가 트로이를 탈출하면서 베스타의 신성한 불을 가져왔기 때문에, 베스타 여신은 당시 최고의 신으로 숭상받았습니다. 베스타 신전은 원형이고 입구는 동쪽을 향했는데, 이는 베스타가 태양과 불의 연결점임을 시사합니다. 지금도 로마 유적지인 포로 로마노에는 베스타 신전의 일부가 남아 있고, 티볼리를 비롯한 이탈리아 곳곳에서 베스타 신전을 볼 수 있습니다.

독일의 화가 콘스탄틴 홀셔의 그림 〈베스타 신전에서〉는 당시 베스타 신전의 모습을 그려낸 작품입니다. 레아 실비아는 이 그림에 나오는 것처럼 베스타 신전의 여사제로 일하게 된 것입니다. 당시 베스타 여신을 섬기는 여사제는 베스탈리스(Vestalis)라고 불렸는데, 귀족 가정의 소녀 중에서만 뽑았습니다. 이들은 10세 미만의 어린 나이에 선발돼 30년 동안 베스타 여신을 섬겨야 했으며, 사제로 있는 동안에는 순결을 지켜야 했습니다. 이를 어기면 생매장되었다고 합니다.

그런데 베스타 신전의 여사제가 된 레아 실비아가 베스타 신전

콘스탄틴 홀셔(Constantin Hölscher, 1861-1921), 〈베스타 신전에서(In the temple of Vesta)〉, 1902년, 소장처 미상

에 바칠 물을 뜨러 전쟁의 신 마르스(Mars, 그리스 신화의 아레스) 신이 살고 있는 숲에 갔을 때, 그의 아름다움에 반한 마르스는 그를 가만히 두지 않았습니다. 마르스에게 겁탈을 당한 레아는 처녀의 몸으로 임신해 쌍둥이를 낳습니다. 베스타 신전의 여사제는 순결을 유지해야 하는데, 임신까지 하게 된 것입니다. 이 소식을 들은 아물리우스 왕은 격분했고, 부하에게 쌍둥이를 죽이라고 명령합니다.

아물리우스 왕에게 쌍둥이를 살해하라는 명령을 받은 부하는 차마 어린 핏덩이들을 죽이지 못합니다. 그는 아이들을 광주리에 몰래 담아 테베레강에 띄워 보냅니다. 다행히도 두 아이를 담은 광주리는 로마의 어느 언덕에 다다릅니다. 그때 물을 찾아 내려오던 늑대 한 마리가

배고픔에 울고 있는 쌍둥이를 발견합니다. 그리고 두 아이들을 늑대 굴로 데려와 젖을 먹이며 키웁니다. 이 쌍둥이의 이름이 바로 로물루스(Romulus)와 레무스(Remus)입니다.

로물루스와 레무스의 흥미진진한 전설을 그린 화가들은 많습니다. 바로크 미술의 거장이었던 플랑드르의 화가 루벤스 역시 로물루스와 레무스가 늑대 젖을 먹는 장면을 화폭에 담았습니다. 이들의 오른쪽 뒤에는 이들을 발견하는 목동이 그려져 있습니다. 그림 왼쪽에 앉아 있는 사람은 테베레강의 신과 그의 부인으로, 로물루스와 레무스가 잘 자라고 있는지 지켜보고 있습니다. 신이 바라보고 있다는 것은 무슨 의미일까요? 테베레강의 신이 로마의 건국자를 보살펴 주고 있었음을 의미하는 것입니다.

그러던 어느 날, 파우스툴루스(Faustulus)라는 양치기가 강가를 걷다가 늑대굴에 사는 아이들을 발견합니다. 양치기는 어린 아이들이 늑대 밑에서 자라는 것을 불쌍히 여기고, 늑대가 없는 틈을 타 몰래 아이들을 훔쳐내어 자신의 집으로 데려옵니다.

17세기 프랑스 화가 니콜라 미냐르의 그림 〈로물루스와 레무스를 그의 아내에게 데려오는 양치기 파우스툴루스〉는 목동 파우스툴루스가 쌍둥이를 발견하고 집으로 데려오는 장면을 담았습니다. 이 작품은 전반적으로 흙과 유사한 색조와 음영으로 채색되어 있으며, 6명의 하류층 사람들이 험준한 땅과 호수가 있는 지역에 힘겹게 살고 있는 모습을 보여줍니다. 양치기의 밝은 파란색 옷에 감싸인 아이들은 비교적 성숙한 얼굴에 작은 몸집을 가졌습니다. 어른만한 머

페테르 파울 루벤스(Peter Paul Rubens, 1577–1640), 〈로물루스와 레무스(Ro-
mulus and Remus)〉, 1615–1616년경, 이탈리아 카피톨리노 박물관

니콜라 미냐르(Nicolas Mignard, 1606-1668), 〈로물루스와 레무스를 아내에게 데려오는 양치기 파우스툴루스(The Shepherd Faustulus Bringing Romulus and Remus to His Wife)〉, 1654년, 미국 댈러스 미술관

리를 가진 과거 작품들과 달리, 통통하고 사실적인 비율의 아기로 그려져 있습니다.

이 작품에서 눈여겨볼 만한 점은 두 팔 벌려 아기들을 반기는 여성과 두 아이를 안고 있는 남성의 옷이 밝고 화려한 빨간색과 파란색이라는 것입니다. 이는 당시 부유층과 귀족의 색으로, 가난한 농민들이 이렇게 화려한 색상의 옷을 입기란 불가능했을 것입니다. 그러나 훗날 로마 건국의 시조가 되는 두 아기들을 염두해 일부러 이렇게 화려한 색감을 사용한 것으로 보입니다.

특히 이 그림이 그려진 중세 시대에 파란색은 아프가니스탄에서 들여오는 귀중한 청금석으로 만들었기에 아주 귀한 물감이었습니다. 빨간색도 중남미에서 들여오는 코치닐이라는 벌레에서 나오는 귀중한 안료였습니다. 실제로 서양의 예술 작품에서 예수를 그릴 때는 주로 빨간색, 마리아를 그릴 때는 파란색을 사용했습니다. 빨간색은 피와 순교한 영웅을 상징하며, 파란색은 천국과 고요함, 평화를 상징합니다.

이 그림은 세월이 흘러도 여전히 남아 있는 생생함 때문에 더욱 놀랍습니다. 미냐르는 배경을 어두운 색으로 채색하고 대조적으로 인물들의 의복에 시선을 집중시켜 자연스러운 대비를 만들어냈습니다. 이를 통해 관객을 끌어들이는 초점을 만들고 작품의 주제를 강조한 것입니다. 그림의 디테일은 가까이서 보면 더 놀랍습니다. 만지면 촉감이 느껴질 것만 같은 강아지의 털, 양치기의 다리와 팔 근육, 여인들과 아기들의 밝고 빛나는 피부톤 등 섬세한 묘사는 보는 이로

하여금 감탄을 자아냅니다.

양치기 부부의 따뜻한 보살핌 속에 두 형제는 씩씩한 청년으로 자라납니다. 그러던 어느 날, 쌍둥이들은 우연히 출생의 비밀을 듣게 됩니다. 자신들이 왕족의 자손임을 알게 된 두 형제는 복수를 하기로 결심합니다. 그들은 자신들을 따르는 무리들을 규합해 아물리우스를 물리치고, 외할아버지인 누미토르를 왕으로 추대해 새로운 도시를 건설합니다.

하지만 7개의 언덕으로 이루어진 지역을 돌아본 후, 두 형제는 도읍지 선정을 두고 다투게 됩니다. 로물루스는 주로 하류층이 살지만 로마의 중심이 되는 팔라티노 언덕을 선호했습니다. 레무스는 주로 상류층이 살던 아벤티노 언덕을 선호했습니다. 서로 타협할 수 없게 되자, 그들은 신탁을 받아 결정하기로 합니다. 전설에 따르면, 그들은 누구의 언덕에 새(독수리)가 더 많이 날아오는지에 따라 승부를 가렸다고 합니다. 레무스는 먼저 자신의 언덕에서 6마리의 상서로운 새를 보았다고 주장합니다. 로물루스는 자신의 언덕에서 새 12마리를 보았으며 신탁을 받았다고 주장합니다. 두 형제는 먼저 본 것과 많이 본 것을 두고 옥신각신했지만 결론은 나지 않았고, 형제 사이의 분쟁은 더욱 심화됩니다.

결국 두 사람은 서로 무력 충돌을 하게 됩니다. 레무스가 먼저 로물루스에게 공격을 가하지만, 로물루스는 나머지 6개 언덕에 살던 사람들과 연합을 이루어 성벽을 구축하며 방어합니다. 형 로물루스는 6개 언덕에 살던 사람들의 지원을 받아 승리하고, 동생 레무스는

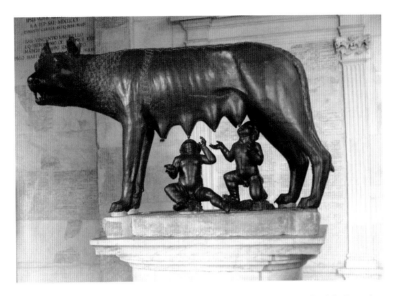

작가 미상, 〈카피톨리노의 암늑대상(Lupa Capitolina: she-wolf with Romulus and Remus. Bronze)〉, 기원전 5세기, 이탈리아 카피톨리노 박물관
(*로물루스와 레무스 쌍둥이 형제상은 15세기에 르네상스 조각가 안토리오 델 폴라이올로(Antonio del Pollaiolo, 1429-1498)가 덧붙임)

죽게 됩니다. 로물루스는 팔라티노 언덕 위에 도시를 세우고, 자신의 이름을 따서 나라의 이름을 '로마(Rome)'라고 짓습니다.

로마 건국 신화에서 로물루스와 레무스는 쌍둥이 형제로, 결국 로물루스가 로마 왕국을 세운 일화를 담고 있습니다. 로물루스와 레무스의 이야기는 여러 시대에 걸쳐 서양 예술가들에게 영감을 주었습니다. 다만, 로마가 건국된 것은 기원전 753년경이지만 신화에 관한 가장 오래된 기록은 기원전 3세기 후반입니다. 로물루스와 레무스의 이야기가 언제 어떻게 발전되었는지는 지속적인 논쟁거리입니다.

로물루스와 레무스의 전설이 로마의 공인된 건국 신화가 된 이유는 무엇일까요? 아마도 역사적 근거가 확실해서라기보다는, 여러 전설 중에서 사람들이 가장 마음에 들어하는 이야기였기 때문일 것입니다. 학자들이 고대 로마의 비석에 남겨진 문장을 연구한 결과, 이 지역에 늑대 사제와 이들이 주관하는 늑대 축제가 있었다고 합니다. 로물루스와 레무스를 늑대가 키웠다는 전설은 여기서 기원했을지도 모릅니다. 늑대 사제가 아니더라도 이곳은 양치기들의 언덕이었으니 늑대도 있었을 것입니다. 즉 늑대를 토템으로 삼은 부족의 전설이 로마의 건국 신화가 된 것으로 보입니다.

한편, 로물루스가 7개 언덕의 부족을 통합하고 이들의 거주지에 성벽을 쌓은 것은 그의 통치 철학을 드러냅니다. 레무스가 기반으로 삼으려 했던 아벤티노 언덕은 기득권층이 주로 살던 곳이었던 반면, 로물루스는 가난하고 억눌린 자들이 주로 살던 팔라티노 언덕을 근거지로 삼아 서민을 위한 정치를 하고자 했습니다. 안주하기 편안한 공간보다는 서민들의 터전을 중심으로 대제국의 초석을 다지고자 했음을 엿볼 수 있습니다. 또한 그의 철학과 비전을 실현하기 위해서는 비극적인 골육상쟁도 불가피했음을 알 수 있습니다.

잠시 쉬어가기: 〈알바 롱가〉

알바는 '흰색'을, 롱가는 '길다'는 뜻입니다. 알바 롱가는 로마의 남동쪽에 위치한 알바호수 동편의 흰색 석회암 산지를 중심으로 한 지역입니다. 주변은 낮은 평야 지대이며 낮은 산지를 중심으로 큰 마을이 형성되기도 했습니다. 여기에는 많은 사람들이 사는 대규모의 묘지가 있는데, 이를 통해 도시에 가까운 곳이었음을 알 수 있습니다.

잠시 쉬어가기: 바로크 미술과 로코코 미술

바로크(Baroque) 미술은 '일그러진 진주'를 의미하는 포르투갈어 'Pérola barroca'에서 나온 말로, 17세기 초부터 18세기 전반에 걸쳐 이탈리아를 비롯한 유럽에서 성행한 미술 사조를 의미합니다. 현실적이고 강렬한 표현, 역동적인 형태의 포착, 빛과 어둠의 대비를 극대화하는 것에 중점을 두었습니다.

로코코(Rococo) 미술은 18세기 후반 프랑스를 중심으로 생겨난 유럽의 미술 양식입니다. 로코코라는 말은 프랑스어로 조개 무늬 장식을 뜻하는 로카이유(Rocaille)에서 왔는데요. 로코코는 바로크 시대의 호방한 취향을 이어받아, 화려한 색채와 섬세한 장식을 특징으로 합니다.

3

사비니 여인들은 왜 아기를 안고 전쟁터에 뛰어들었을까?

〈사비니 여인들의 중재〉 자크 루이 다비드

로마 왕국의 최고 통치자는 로마 왕(Rex Romae)이었습니다. 로마의 첫 번째 왕은 기원전 753년 팔라티노 언덕 위에 도시를 세운 로물루스였습니다. 초기 로마는 왕 로물루스를 포함해 7명의 전설적인 왕들이 기원전 509년까지 200여 년간 통치했다고 합니다. 이 왕들은 평균 35년 동안 재임했습니다.

7명의 왕은 초대 로물루스(재위 BC 753-BC 715), 2대 누마 폼필리우스(재위 BC 715-BC 673), 3대 툴루스 호스틸리우스(재위 BC 673-BC 642), 4대 안쿠스 마르키우스(재위 BC 642-BC 617), 5대 타르퀴니우스 프리스쿠스(재위 BC 616-BC 579), 6대 세르비우스 툴리우스(재위 BC 578-BC 535), 7대 타르퀴니우스 수페르부스(재위 BC 534-BC 509)로 알려져 있습니다. 이것이 어느 정도 사실에 부합하는지는 정확히 알 수 없지

만, 초기 로마가 왕정이었다는 것과 마지막 왕이 에트루리아인이었다는 것은 확실합니다.

로물루스 이후의 로마 왕들은 우리가 세계사 속에서 흔히 볼 수 있는 왕들과는 달리 자신들의 후손에게 왕위를 물려주는 왕조를 만들지 않았습니다. 실제로 5번째 왕이었던 타르퀴니우스 프리스쿠스 이후까지 혈연으로 왕위를 물려받은 왕은 없었습니다. 혈연에 따른 세습을 처음 시도한 왕은 7번째 왕인 타르퀴니우스인데요. 아이러니하게도 그가 세습 군주제를 수립하려고 한 시도가 왕정을 무너뜨리고 공화정을 만드는 계기가 됩니다.

초기 로마는 절대적인 권력을 가진 왕(Rex)이 통치했습니다. 그런데 로마에는 다른 나라 역사에서 보기 힘든 원로원(Senate)이라는 제도가 있었습니다. 원로원은 그나마 왕정을 견제할 수 있는 제도였고, 일부 행정 권한을 행사할 수 있었습니다. 로마의 초대 왕인 로물루스 이후, 로마의 왕들은 로마 시민들의 투표로 선출되었고, 선출 결과는 원로원에 회부되었습니다. 원로원은 지명된 후보에 찬반 투표를 해서 왕이 되는 것을 허가하거나 거부할 수 있었습니다. 또한 왕이 될 기회는 모든 계층에게 주어졌습니다. 예를 들면 5번째 왕 타르퀴니우스 프리스쿠스는 본래 평범한 시민이었으며, 이웃 나라였던 에트루리아 도시 국가 출신의 이민자였습니다.

왕을 뽑는 방식은 민주적이었지만, 왕위에 오르면 국가의 최고 권력을 거머쥐었습니다. 로마의 왕은 정부 수반, 군 최고 통수권자, 국가 원수, 최고 제사장, 최고 입법자, 최고 재판관 등 거의 모든 권

한을 누릴 수 있었습니다. 입법권과 사법권, 행정권을 모두 가질 뿐만 아니라 최고 종교 지도자 역할까지 한 것이지요.

기원전 750년경, 로마는 여타 라틴족 촌락과 마찬가지로 오늘날 로마시의 여러 언덕에 마을을 이루고 살았습니다. 이 원시 정착촌 가운데 팔라티노 언덕의 마을이 최초의 로마였을 것으로 추정됩니다. 건국 전설에 양치기가 등장한 것에서 알 수 있듯이, 이들은 주로 목축으로 생계를 꾸렸습니다. 하지만 더 넓은 목초지를 얻고, 풀이 무성한 아펜니노산맥의 방목지로 가는 길을 완전히 장악하지 않으면 안정적으로 목축업을 하기가 어려웠습니다.

또한 초기 로마는 인구가 절대적으로 부족했습니다. 로물루스는 이 문제를 해결하기 위해 로마에 대규모 이주 단지를 마련하고 이웃 나라 사람들을 불러들입니다. 로마 초기에 정착한 사람들은 외국에서 추방된 자, 망명하던 자, 빚쟁이, 살인자, 몰래 달아난 노예 등 홀로 떠도는 남자들이 대부분이었습니다. 난폭한 남자들이 득실거리는 도시가 되자, 나라의 치안이 불안정해집니다. 이 문제를 해결하려면 이들을 결혼시켜 가정을 꾸리도록 해야 했습니다. 하지만 여성들이 부족하자, 로물루스는 이웃 나라 사비니의 여자들을 납치하기로 계획을 세웁니다.

로물루스는 콘수스 축제를 이용하기로 마음먹습니다. 콘수스(Consus) 신은 수확한 농산물을 저장하는 창고를 관장하는 신인데요. 콘수스를 모시는 신전은 로마의 아벤티노 언덕에 있었습니다. 축제가 열리자 로마는 이웃 나라의 많은 사람들을 초청합니다. 그중에는

특히 목초지가 무성해서 여유로운 삶을 살았던 사비니의 처녀와 총각들이 많았습니다.

축제에서 이웃 나라의 여인들을 납치할 목적이었던 로물루스 왕은 축제의 분위기가 무르익고 이웃 나라의 관광객들이 적당히 취하자, 로마 남자들에게 신호를 보냅니다. 왕의 신호가 떨어지자, 기다리던 로마인들이 칼을 뽑아 들고 함성을 지르며 쏟아져 나옵니다. 그들은 무방비 상태였던 이웃 나라 남자들, 특히 사비니 남자들을 한쪽으로 몰아내고 사비니 처녀들을 집단으로 납치합니다. 죽음의 공포 앞에 사비니 남자들은 저항하지 못하고 도망치기에 바빴습니다.

플랑드르의 화가 루벤스는 이 일화를 〈사비니 여인들이 당한 강간〉이라는 작품을 통해 담아냈습니다. 사비니의 남자들이 쫓겨나고 없는 사이에 여인들이 로마 남자들에게 납치되는 광란적인 장면을 묘사했습니다. 여인들은 자신들을 보호해 줄 아버지나 오빠를 찾아보지만, 안타깝게도 그들은 보이지 않습니다.

페테르 파울 루벤스(Peter Paul Rubens(1577–1640), 〈사비니 여인들이 당한 강간(The Rape of the Sabine Women)〉, 1635–1640년경, 영국 내셔널 갤러리

힘 없는 사비니 여인들은 야만적인 신부 약탈의 피해자가 될 수 밖에 없었습니다. 이때 로물루스 왕도 자신의 배필을 납치합니다. 그

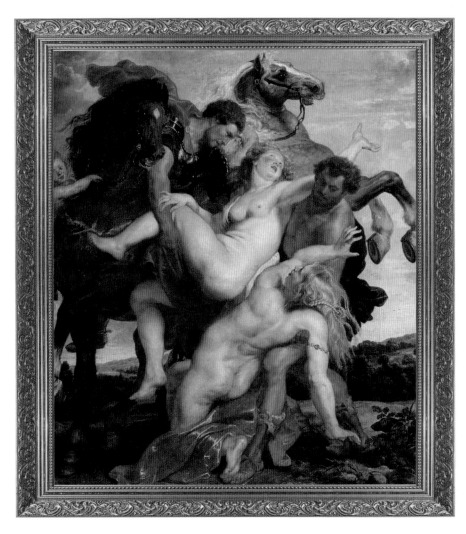

페테르 파울 루벤스(Peter Paul Rubens), 〈레우키포스 딸들의 납치(The Rape of the Daughters of Leucippus)〉, 1618년, 독일 알테 피나코테크 미술관

의 아내는 사비니의 왕 타티우스(Tatius)의 딸 헤르실리아(Hersilia)로, 이웃 나라의 공주를 납치해 왕비로 삼은 것입니다. 신부 약탈은 납치혼(拉致婚)이라고도 합니다. 현대 사회에서는 불법적인 범죄 행위로 간주되지만, 과거 세계사에서는 이런 일이 종종 발생했습니다. 조선 시대의 보쌈도 일종의 납치혼입니다. 다만 고려 시대까지는 과부의 재혼이 허용되었지만 조선 시대에는 금기가 되자, 법을 피해 쌍방이 합의해 이루어졌다는 점에서 차이가 있습니다.

사비니 여인들의 납치 이야기는 프랑스의 화가 니콜라 푸생을 비롯해 많은 화가들의 그림 소재가 되었습니다. 가장 영향력 있는 바로크 예술가 푸생과 루벤스 역시 이 주제로 그림을 그렸습니다. 두 사람은 동시대 사람으로, 둘 다 그리스 로마의 역사와 신화에 관심이 많았습니다. 다만 이 주제를 묘사하기 위해 서로 다른 방식으로 접근했고, 두 화가의 스타일은 대조적입니다.

루벤스는 이탈리아 르네상스와 이탈리아 바로크의 발전된 회화 양식을 자신의 플랑드르 회화 유산과 결합했습니다. 그 결과, 국제 바로크로 알려진 혁신적이고 역동적인 스타일을 창조했습니다. 범유럽식 바로크 양식의 작품을 최초로 탄생시킨 것입니다. 사비니 여인들의 풍만한 육체는 로마의 번영을 가져오는 다산을 상징합니다. 이 독특한 스타일은 그의 다른 작품인 〈레우키포스 딸들의 납치〉에서 이상화된 풍만한 인물과 극적인 대각선 구성, 강렬한 색상과 활기차고 서정적인 표현으로 나타났습니다.

반면, 푸생의 그림은 프랑스 고전 바로크 양식의 전형으로, 이 양

식의 가장 대표적인 작품이 〈사비니 여인들의 납치 사건〉입니다. 푸생의 그림은 사소한 세부 사항을 삭제하면서도 분명한 주제를 요구하는 고전주의의 웅장한 표현 방식을 담고 있습니다. 납치라는 극적이고 폭력적인 사건을 주제로 다루면서도 질서 있게 통일되고 엄격한 구성으로 그렸습니다. 역동적인 장면임에도 불구하고 인물의 표정은 가면처럼 얼어붙어 마치 시간을 초월한 느낌을 줍니다. 17세기에 그려진 이 그림들은 바로크 미술의 다양한 기교와 발전을 보여줍니다.

느닷없이 허를 찔린 사비니 남자들은 노약자들을 데리고 자기나라로 달아날 수 밖에 없었지만, 곧바로 로마에 사신을 보내 자국의 처녀들을 돌려달라고 강력하게 요구합니다. 그러자 로물루스는 그 여인들은 이미 로마 남자들과 정식으로 결혼해 아내가 되었다고 통보합니다. 치욕과 분노를 금치 못한 사비니인들은 몇 년간 복수혈전을 준비한 끝에 로마에 선전포고를 하게 됩니다.

드디어 전쟁이 벌어지고 로마인과 사비니족은 총 4번의 전투를 치릅니다. 그런데 4번째 전투가 한창일 때, 사비니 여인들이 전쟁터의 한가운데에 끼어듭니다. 그들은 사비니인이었지만 이미 로마 남자들과 결혼해 아이까지 낳은 몸이었습니다. 어느 쪽이 이기든 남편이 죽거나, 오라비가 죽어야만 하는 비극에 처하는 신세였습니다. 그래서 그들은 어린 아이들까지 둘러업고 나와서 남자들의 전쟁을 뜯어말릴 수 밖에 없었습니다. 참 기구한 운명의 여인들입니다.

〈사비니 여인들의 중재〉는 프랑스 신고전주의 거장 자크 루이

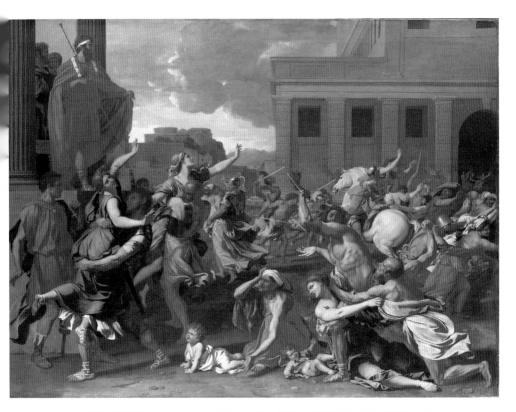

니콜라 푸생(Nicolas Poussin, 1594–1665), 〈사비니 여인들의 납치 사건(The Ab-
duction of the Sabine Women)〉, 1633–1634년경, 미국 메트로폴리탄 미술관

다비드가 1798년에 그린 그림으로, 로마 건국 세대가 사비니 여성
을 납치한 후의 에피소드를 보여줍니다. 다비드는 1795년 룩셈부
르크 감옥에 수감되어 있는 동안 이 대작을 준비했습니다. 프랑스
는 1789년 프랑스 대혁명 이후 강경파인 자코뱅당의 공포 정치를
겪습니다. 이후 공포 정치의 거두 로베스피에르가 반대파들의 손에
숙청당하며 자코뱅당이 몰락하는데요. 이 사건을 테르미도르 반동
(Convention thermidorienne)이라고 합니다. 이렇게 내전이 절정에 달한
이후, 프랑스는 다른 유럽 국가들과 전쟁을 벌입니다.

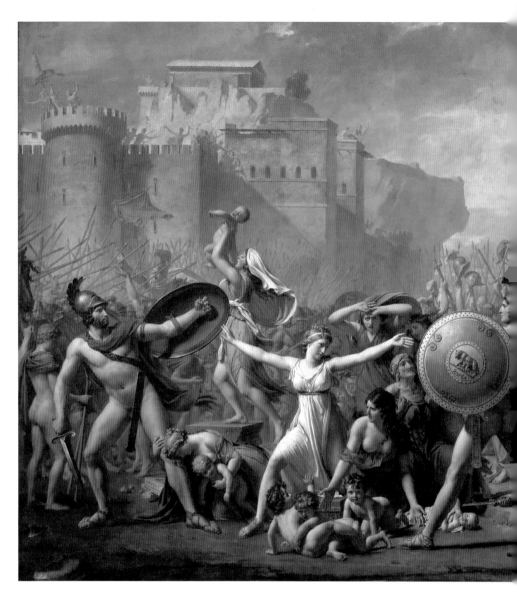

자크 루이 다비드(Jacques-Louis David, 1748-1825), 〈사비니 여인들의 중재(The Intervention of the Sabine Women)〉, 1799년, 프랑스 루브르 박물관

이 기간 동안 다비드는 혁명의 주체였던 로베스피에르의 지지자로 간주돼 반혁명 분자로 수감됩니다. 감옥에서 좌절하지 않고 새로운 대작을 구상하던 다비드는 음유시인 호메로스가 동료 그리스인들에게 자신의 시구절을 낭송하는 것과 사비니 여인들의 이야기 중 무엇을 주제로 삼을지 고민합니다. 그는 마침내 니콜라 푸생의 〈사비니 여인들의 납치 사건〉의 속편으로, 로마와 사비니 간의 전쟁을 멈추기 위해 개입하는 사비니 여성들의 모습을 그리기로 결정합니다.

다비드는 1796년 그의 아내가 감옥에 면회를 다녀온 후 그림을 그리기 시작합니다. 그는 고생하는 아내를 위해, 갈등을 초월하는 여인들의 사랑과 어린이 보호를 주제로 아이디어를 구상했습니다. 이 그림은 혁명의 유혈 사태 이후 국민들이 다시 화합하기를 간청하는 것으로 해석되었습니다. 다만 이 작품을 완성하기까지는 거의 4년이 걸렸습니다.

이 그림은 로물루스의 아내이자 사비니의 왕 타티우스의 딸 헤르실리아가 남편과 아버지 사이에 자신의 아기를 데리고 뛰어들어 싸움을 말리는 장면을 묘사합니다. 격앙된 표정의 로물루스는 조금씩

후퇴하는 타티우스를 창으로 치려고 하지만, 아내와 아이를 보자 망설입니다.

배경에 있는 큰 바위가 담은 의미도 있습니다. 로마와 사비니의 전쟁은 좀처럼 승부가 나지 않았고, 계속해서 인명 피해만 늘어갔습니다. 그러던 중 로마의 장군 막시무스의 딸 타르페이아(Tarpeia)라는 여인이 사비니 군사들의 왼팔에 감긴 황금 팔찌에 넋을 잃고 맙니다. 타르페이아는 사비니의 왕인 타티우스에게 은밀히 편지를 보내, 자신에게 황금 팔찌 30개를 주면 로마의 성문을 열어주겠다고 합니다. 황금에 눈이 먼 나머지 로마를 배신하기로 한 거죠. 그러자 타티우스는 30개가 아닌 50개를 주겠다고 약속합니다. 타르페이아는 요새의 문을 열어놓고 타티우스를 기다립니다. 그리고 타티우스에게 황금 팔찌를 달라고 요청하지만, 타티우스는 청동 방패로 그를 무참히 죽인 뒤 바위 아래로 시신을 던집니다. 사비니의 타티우스 왕도 자신의 딸을 비롯해 수많은 자국의 처녀들이 납치되자, 자비라고는 찾아볼 수 없는 난폭한 성격으로 바뀌었나 봅니다.

이후 그 바위는 타르페이아의 이름을 따서 '타르페이아 바위'라고 불립니다. 6개월 후, 로마는 요새를 탈환하면서 하나의 법률을 공포합니다. "로마를 배신한 변절자들은 반드시 타르페이아 바위 아래로 던져 처형하라." 황금에 눈이 멀어 나라를 배신한 타르페이아의 일화는 결코 잊을 수 없는 사건이었던 것이지요. 나라를 저버린 타르페이아는 역설적으로 로마가 더욱 단결하는 계기가 됩니다.

이제 다시 다비드의 그림 〈사비니 여인들의 중재〉로 돌아가 볼까

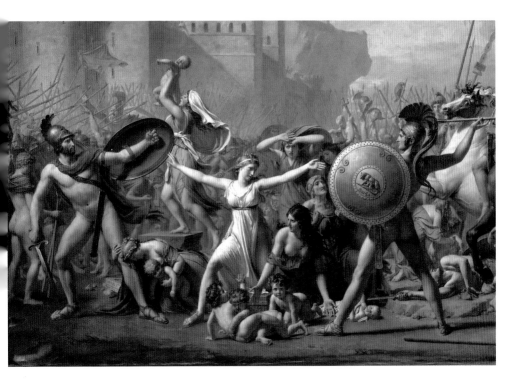

요? 그림 정중앙에서 두 발을 활짝 벌리고 여신처럼 흰 옷을 입은 여
자가 사비니 왕의 딸이자 로마의 왕 로물루스의 아내인 헤르실리아
입니다. 목숨을 걸고 전쟁터 한가운데에 뛰어들어서라도 아버지와
남편의 싸움을 말리고자 하는 간절한 표정이 보입니다. 그의 시선을
따라 오른쪽을 보면, 창과 방패를 들고 서 있는 로마의 왕 로물루스
가 보입니다. 머리의 투구는 로마 장군을 상징하는 붉은 깃털이 달
려 있고, 방패에는 늑대 젖을 물고 있는 쌍둥이 그림도 있습니다. 반
대편에는 칼을 내리고 방패를 연 채 엉거주춤 서 있는 남자가 있는
데요. 바로 헤르실리아의 아버지이자 사비니의 왕 타티우스입니다.
그는 로마군에 밀려 위축된 모습입니다. 전쟁터 한복판에 뛰어든 다
른 여인은 바위에 올라가 갓난아이를 높이 들어올리며, 싸움을 멈추

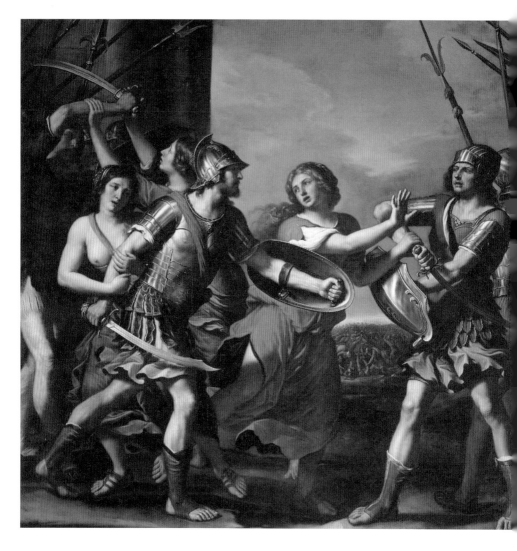

게르치노(Guercino, 1591-1666), 〈로물루스와 타티우스를 말리는 헤르실리아
(Hersilia Separating Romulus and Tatius)〉, 1645년, 프랑스 루브르 박물관

라고 소리치고 있습니다. 다른 여인은 갓난아이를 안은 채 타티우스
의 다리를 잡고 싸움을 말리고 있습니다. 또 다른 한 여인은 다산을
상징하는 풍만한 가슴을 드러낸 채 자신의 아기들을 전쟁터의 한가

운데로 내몰고 있습니다. 아무리 살벌한 전쟁터라도 이런 상황이라면 더 이상 전투를 진행하기 어렵겠지요. 결국 사비니 여인들의 중재로 양측 군대는 창과 칼을 내려놓고 전쟁을 끝냅니다. 로마인들과 사비니인들은 서로 화해하게 됩니다.

로마 건국 초기 가장 드라마틱한 '사비니 여인들의 납치 사건'은 많은 화가들에게 영감을 주었습니다. 대부분의 화가들이 납치 장면을 그린 데 반해 다비드는 특이하게도 중재 장면을 그렸습니다. 아마 그는 자신의 조국 프랑스가 이념 갈등을 멈추고 새로운 시대를 열기를 바라는 마음으로 이런 그림을 그렸을 겁니다. 물론 감옥에 갇혀 있던 자신도 풀려나 이념 갈등이 없는 평화로운 시대를 살고 싶었을 것입니다. 18세기에 그려진 작품이지만, 이 그림을 보는 우리에게도 시사하는 바가 있는 듯합니다. 우리나라도 남북 관계가 어렵고 내부적으로는 좌우 대립이 심한 상태입니다. 핏줄을 나눈 동포로서 서로 이해하고 화합해야겠다는 생각을 가져다주는 작품입니다.

17세기 이탈리아의 화가 게르치노의 〈로물루스와 타티우스를 말리는 헤르실리아〉는 헤르실리아가 로물루스와 타티우스를 뜯어말리는 모습을 그린 작품입니다. 로마의 로물루스 왕과 사비니의 타티우스 왕도 눈물로 호소하는 사비니 여인들의 호소를 받아들일 수 밖에 없었습니다. 결국 두 나라가 전쟁을 멈추고 화합하는 이 사건은 초기 로마의 생산 인력과 전투 인력을 안정적으로 확보하는 계기가 됩니다.

지금도 서양에서는 결혼식을 올린 후 첫날밤에 신랑이 신부를 안

아 들고 신방 문턱을 넘는 풍습이 있습니다. 사비니 여인들의 납치 사건 이후 시작된 로마인의 풍습이 오늘날까지 이어져 내려온 것으로 추정됩니다. 로마와 사비니는 서로 좋은 관계를 유치하며 평화롭게 지냈고, 이후 사비니는 번성하던 로마에 편입됩니다.

잠시 쉬어가기: 신고전주의(Neo-classicism) 미술

신고전주의 미술은 18세기 말부터 19세기 초까지 프랑스를 중심으로 유럽에서 발전한 미술 사조입니다. 고대 그리스와 고대 로마 문화의 고전적 예술로부터 영감을 받은 장식, 시각 예술을 특징으로 합니다. 신고전주의는 고전적이고 역사적인 내용, 공공을 위해 개인을 희생하는 모습, 애국심, 엄숙함, 영웅적 모습 등을 강조하는 것이 특징입니다.

4

호라티우스 삼형제는 왜 목숨을 건 혈투에 참여했을까?

〈호라티우스 형제의 맹세〉 자크 루이 다비드

기원전 8세기경, 지중해 세계에 무역이 발달하기 시작합니다. 라티움 땅에는 에트루리아인, 페니키아인, 그리스인들이 무역을 위해 이미 먼저 진출해 있었습니다. 로마는 지리적으로 이탈리아 반도의 중심부를 흐르는 테베레강 하류의 염전과 강 상류 지역을 이어주는 중개지에 위치했습니다. 활발한 중개 무역의 도시로 성장하기에 지정학적으로 아주 유리한 위치에 자리했던 것입니다.

로물루스가 나라의 기틀을 마련하고 나라를 다스리기 시작한 지 39년이 되던 기원전 715년, 그는 홀연히 사라집니다. 전설에 따르면 로물루스가 군대를 열병하던 중에 세찬 비가 내렸는데, 비와 천둥이 멈춘 뒤 그가 온데간데없이 사라졌다고 합니다. 사람들은 로마 왕이 신의 부름을 받고 하늘로 승천했다며 신으로 모실 것을 결정합니다.

원로원 의원들이 왕을 암살했다는 설도 있지만, 로물루스의 이야기는 역사의 영역보다는 신화의 영역에 가깝기 때문에 지금으로선 정확한 사실을 알기 어렵습니다.

어찌되었든 로마는 이제 나라가 세워진 이후 처음으로 왕위 계승 방법을 결정해야 했습니다. 그런데 로마는 다른 왕국처럼 혈연으로 왕위를 세습하는 제도를 취하지 않고, 원로원에서 추대하는 방식으로 새로운 왕을 선출합니다. 로마 원로원이 2번째 왕으로 추대한 사람은 놀랍게도 로마 사람이 아닌 사비니 출신의 누마 폼필리우스였습니다. 처음에 누마는 로마의 왕이 되라는 제의에 부담을 갖고 거절했지만, 사람들은 만장일치로 그를 왕으로 추대합니다. 왕위에 오른 그는 로마 시민들의 호전적인 성격을 바꾸고자 노력합니다. 이를 위해 종교 의식에서 우상 숭배와 동물 학살을 금지합니다. 그는 또 다른 훌륭한 업적을 남겼는데요. 바로 1년을 12달로 나누고 355일로 정한 것입니다. 남는 날들은 20년에 1번씩 정산하는 방식을 택하는데요. 로마는 카이사르가 1년을 365일로 정할 때까지 650년 동안 이 달력을 사용합니다. 그의 최대 치적으로 알려진 것은 당시 여러 부족의 신들을 통합하면서 다양한 로마 신들의 체계를 잡고, 군사 제도를 새롭게 정비하는 것이었습니다.

전설에 따르면, 누마 왕이 선포한 도시 최초의 성문화된 법전은 그를 흠모해 사랑에 빠진 요정 에게리아(Egeria)가 그에게 전해준 것으로 추정됩니다. 프랑스의 화가 니콜라 푸생이 그린 그림 〈누마 왕과 요정 에게리아〉는 왼쪽의 에게리아와 오른쪽의 누마 왕이 만나는

니콜라 푸생(Nicolas Poussin, 1594-1665), 〈누마 왕과 요정 에게리아(Numa Pompilius and the Nymph Egeria)〉, 1631-1633년경, 프랑스 콩데 미술관

모습을 담고 있습니다. 에게리아는 로마 근교의 숲속에서 로마의 법전을 들고 누마 왕을 바라봅니다.

누마 왕은 43년 동안 재위하는데요. 그의 뒤를 이어 3대 왕으로 오른 이는 로마계 사람인 툴루스 호스틸리우스였습니다. 툴루스 왕은 영토 확장에 힘을 기울이는데요. 첫 번째 공격 목표로 삼은 곳은 로마인들의 선조의 땅이었던 알바 롱가였습니다. 툴루스 왕은 많은 군대를 희생할 필요 없이, 양국의 대표끼리 결투를 벌여 승부를 가리자고 제안합니다. 이 제안이 받아들여지자, 양국은 3명의 대표 전

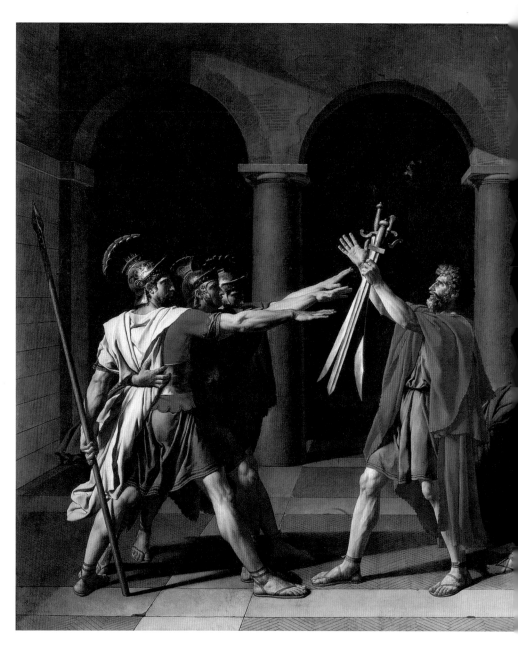

자크 루이 다비드(Jacques-Louis David, 1748-1825), 〈호라티우스 형제의 맹세
(Oath of the Horatii)〉, 1784년, 프랑스 루브르 박물관

사끼리 결투를 벌이기로 합니다. 결투에서 이긴 나라가 진 나라를 평화적으로 병합해 동등하게 다스린다는 협정도 이루어집니다. 로마에서는 명문가인 호라티우스 가문의 삼형제가, 상대편 알바 롱가에서는 유력 가문인 클리아티우스 가문의 삼형제가 출전합니다.

프랑스 신고전주의 화가 자크 루이 다비드는 고대 로마의 역사가 티투스 리비우스(Titus Livius, BC59-AD17)의 저서 『로마 건국사(Ab Urbe Condita Libri)』에 나오는 이야기인 〈호라티우스 형제의 맹세〉를 1784년에 대형 그림으로 그렸습니다. 이 작품은 현재 프랑스 루브르 박물관에 전시되어 있습니다. 다비드가 1785년 파리 살롱전에서 선보인 이 그림은 파리의 비평가와 대중에게 열광적인 찬사를 받으면서 큰 성공을 거두었으며, 신고전주의 대표작이 될 만큼 유명해집니다.

다비드는 웅장한 로마식 고전 건축을 배경으로 호라티우스 삼형제가 아버지께 조국을 위해 목숨을 바치겠다고 맹세하는 순간을 그

려냈습니다. 세 아들은 근육질 팔을 앞으로 펴서 손가락을 뻗는 로마식 경례를 하고 있습니다. 아버지는 왼손으로 삼형제에게 건네줄 3개의 검을 높이 들고, 오른손은 위로 들어올리며 용기를 불어넣는 동작을 취하고 있습니다. 아버지의 단호한 모습은 아들들을 피의 제단에 바치는 영웅적 행동에 일말의 망설임도 없다는 각오를 느끼게끔 합니다. 삼형제는 여성들의 눈물과 애원에도 불구하고 공화국을 구하라는 아버지의 부름에 순종합니다.

그런데 그림을 좀더 자세히 살펴보면 뭔가 좀 이상합니다. 전장에 나가는 삼형제는 다부진 결기로 아버지에게 용감히 싸워 이기고 오겠다며 다짐하는데, 오른쪽에서는 여인들이 슬피 울고 있습니다. 과연 이 여인들은 누구길래 이렇게 슬픈 표정들을 짓고 있는 것일까요? 앞서 사비니 여인들의 이야기를 떠올린다면 금세 짐작할 수 있을 것 같네요. 오른쪽 하단에 앉아 우는 여인들은 그들의 가족입니다. 검은 옷을 입고 두 아이를 안고 있는 여인은 클리아티우스 가문에서 호라티우스 가문으로 시집을 와서 아이를 둘이나 낳은 여인 사비나입니다. 중간에 혼절한 듯한 여인은 클리아티우스 전사와 약혼한 호라티우스 형제의 누이인 카밀라입니다. 승패가 어찌되든 그들은 사랑하는 남편 또는 형제를 잃을 겁니다. 그래서 슬피 눈물을 흘리며 전장에 나가지 말라고 애원하고 있는 것이지요. 여인들의 눈물과 애원에도 불구하고 삼형제는 공화국을 구하라는 아버지의 명령에 기어이 출전합니다.

자크 루이 다비드는 프랑스 대혁명(1789년)이 일어나기 5년 전인

1784년에 이 그림을 그립니다. 이 그림은 그의 대표작인 동시에 그를 근대 회화의 선구자로 만들어 줍니다. 파리에서 태어난 다비드는 일찍부터 그림에 뛰어난 재능을 보였고, 국가장학생으로 선발돼 로마 유학도 다녀옵니다. 로마 유학 이후 그는 로코코 스타일에서 벗어나 고전적인 엄숙함을 추구하게 됩니다. 그는 정치에도 관심이 많았는데요. 당시 프랑스에 불어닥친 앙시앵 레짐(프랑스 혁명 전의 절대군주제)을 타파하고자 하는 혁명주의 정치 사상도 그가 화풍을 바꾸는 계기가 됩니다.

로마 유학 이후 그는 역사화를 주로 그리면서 신고전주의를 이끕니다. 그리고 1780년대에 싹트던 앙시앵 레짐에 맞서 혁명의 당위성을 고취하는 그림을 그립니다. 이를 통해 다비드는 '정치적 이상을 위한 개인적 희생'이라는 주제 의식을 강조합니다. 당시는 부패하고 무능한 왕정에 반대해 공화주의자들이 절대 왕정 제도를 무너뜨리려고 시도한 시기였습니다. 원래 루이 16세는 백성에게 충성심을 심어주고 도덕적인 교훈을 주기 위한 목적으로 이 작품을 주문했다고 합니다. 하지만 다비드는 고대 로마 역사를 당시의 정치 상황에 대입해, 왕정의 쇠퇴와 이후 등장할 공화정을 강조합니다.

고대 로마의 이야기를 통해 18세기 말 프랑스 시민들에게 혁명의 메시지를 전한 다비드의 의도는 성공적이었습니다. 정치적 대의를 위해 개인의 희생을 강조하고, 혁명과 혁명가를 찬양한 이 작품은 프랑스 대혁명의 아이콘이 됩니다. 다비드는 장 폴 마라(Jean Paul Marat), 조르주 당통(Georges Jacques Danton), 로베스피에르(Robespierre)

등 프랑스 혁명의 주체 세력이자 급진파였던 자코뱅당의 지도부와도 친했습니다. 자코뱅당이 몰락하자 감옥에 투옥되기도 합니다. 이후 다비드는 혁명 세력을 압살하고 정권을 탈취해 황제의 자리에 오르는 나폴레옹을 위해, 나폴레옹을 미화하는 그림을 그리는 등 변절하는 모습을 보이기도 합니다. 대의를 위해 몸소 희생했던 사람들도 자신의 소신을 끝까지 지키기는 어려운가 봅니다. 마치 우리나라 일제강점기에 3.1 독립선언서를 낭독했던 민족 대표 33인 중 일부가 일제에 회유된 것이 떠올라 씁쓸하기도 합니다.

다시 호라티우스 형제들의 전투 이야기를 살펴보겠습니다. 드디어 3대 3 결투가 시작됩니다. 먼저 호라티우스 형제 중 2명이 알바 롱가 전사의 칼에 찔려 쓰러집니다. 살아남은 마지막 1명의 호라티우스 전사는 재빨리 후퇴합니다. 그러자 알바 롱가 전사들이 쫓아오고, 그들 3명은 서로 간격이 벌어집니다. 도망가던 호라티우스 용사는 갑자기 뒤돌아서더니 1명씩 적과 대결해 마침내 3명을 다 이기게 됩니다. 로마가 극적으로 역전승을 차지한 것이지요.

하지만 안타깝게도 카밀라는 오빠 둘과 약혼자까지 잃는 신세가 되고 맙니다. 결투에서 이기고 돌아온 호라티우스는 여동생 카밀라가 약혼자의 죽음에 슬피 울자 "적을 위해 우는 사람은 살려두지 않겠다"라고 엄포를 놓습니다. 그런데도 그가 울음을 멈추지 않자, 비정하게도 그마저 처형하고 맙니다. 이탈리아의 바로크 화가 프란체스코 데 무라가 1760년에 그린 〈클리아티우스를 이긴 이후 여동생을 처형하는 호라티우스〉는 여동생마저 비정하게 내치는 충격적인

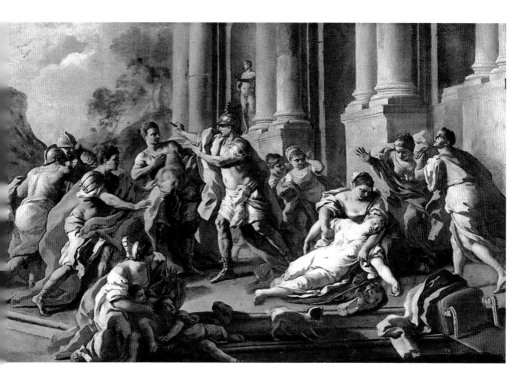

프란체스코 데 무라(Francesco de Mura, 1696–1784), 〈클리아티우스를 이긴 이후 여동생을 처형하는 호라티우스(Horatius Slaying His Sister after the Defeat of the Curiatii)〉, 1760년경, 개인 소장

장면을 묘사하고 있습니다. 이는 전쟁과 이데올로기의 끔찍한 참상을 나타냅니다.

하지만 이것으로 전쟁이 끝난 것은 아니었습니다. 알바 롱가의 왕은 협정을 뒤집고 다른 부족들을 부추겨 연합 전선을 이루고 로마에 맞섭니다. 로마군은 알바 롱가 연합군을 물리치고 알바 롱가 왕을 생포합니다. 로마의 툴루스 왕은 협정을 위반한 죄를 물어, 알바 롱가 왕을 2마리 말에 묶어 양쪽에서 끌도록 하는 거열형에 처합니다. 결국 알바 롱가는 몰락하고, 시민들은 로마에 편입돼 강제 이주합니다.

렘브란트 하르먼손 반 레인(Rembrandt Harmenszoon van Rijn, 1606-1669), 〈툴루스 왕의 베이와 피데나에 정벌(Tullus Hostilius defeating the army of Veii and Fidenae)〉, 1626년, 네덜란드 라켄할 박물관

사비니인에 이어 알바 롱가인이 로마에 편입되면서 로마는 더욱 강성해집니다.

로마 툴루스 왕은 알바 롱가를 정복한 이후에도 베이와 피데나에를 정벌합니다. 사비니와 알바 롱가에 이어 주변의 여러 부족들을 편입한 로마는 발전의 기틀을 마련합니다. 17세기 네덜란드의 화가 렘브란트가 그린 〈툴루스 왕의 베이와 피데나에 정벌〉은 정복 전쟁에 나선 툴루스 왕의 용맹하고 위엄있는 모습을 표현한 작품입니다.

잠시 쉬어가기: 테베레강

테베레강은 이탈리아 반도에서 포강과 아디제강에 이어 3번째로 긴 강으로, 길이는 406km에 달하며 이탈리아 중부에서 로마시를 관통해 티레니아해로 흘러 들어갑니다. 역사적으로 테베레강은 로마 제국이 있게 한 젖줄과 같습니다.

5

정절을 지킨 여인은 어떻게 로마 공화정의 어머니가 되었을까?

〈루크레티아 이야기〉 산드로 보티첼리

로마 초기 라티움에 정착한 에트루리아인들은 상업 활동을 통해 이 지역의 문화에 혁명적인 변화를 일으킵니다. 이들은 그리스에서 도입한 문자를 테베레강의 평야 지대인 라티움 지역에 보급한 것으로 알려져 있습니다. 오늘날의 토스카나와 라치오주에 살고 있던 에트루리아인들은 여러 발달된 기술들을 보유하고 있었습니다. 에트루리아 장인들은 건축, 토목, 금속, 점토, 가죽, 양털 가공 등 다양한 기술을 알고 있었고, 이를 고스란히 로마에 전해주었습니다. 로마는 에트루리아인들의 기술과 문화를 받아들이면서 비약적으로 발달합니다. 특히 에트루리아인들의 농업 기술을 받아들이면서 식량 생산량이 크게 증가하고, 이에 따라 인구도 폭발적으로 늘어납니다.

로마의 3번째 왕 툴루스가 죽은 이후에 선출된 4번째 왕은 사비

니 출신인 안쿠스 마르티우스였습니다. 그는 나라를 다스리던 25년 동안 많은 전투를 벌여 테베레강 어귀에 있는 오스티아를 정복해 영토를 넓힙니다. 이를 통해 로마는 지중해로 진출하고, 염전 사업도 손아귀에 넣게 됩니다. 안쿠스 왕이 죽고 난 다음에는 로마에서 영향력을 확대해 가던 에트루리아인이 처음으로 왕위에 추대됩니다. 타르퀴니우스 프리스쿠스가 민회에서 새 왕으로 선출된 것입니다.

에트루리아에서 태어난 타르퀴니우스는 그리스 코린트 출신의 아버지와 에트루리아 출신의 어머니를 두었습니다. 그러나 에트루리아는 폐쇄적인 사회라 혼혈인을 반기지 않았습니다. 결국 그는 로마로 이주했고, 천신만고의 노력 끝에 안쿠스 왕의 유언 집행자가 될 만큼 출세합니다. 그는 안쿠스 왕이 죽은 뒤 새 왕을 추대하는 선거에서 폭넓은 인간관계를 바탕으로 선거 운동을 펼쳤고, 민회의 압도적인 지지를 받아 다음 왕으로 선출됩니다. 로마 내에 에트루리아인들의 숫자가 늘어나면서 왕 자리도 에트루리아계가 장악한 것이지요. 에트루리아인들은 차차 로마의 실세로 떠오릅니다. 타르퀴니우스 왕의 사위인 세르비우스 툴리우스가 6번째 왕이 되었고, 세르비우스 왕의 사위인 타르퀴니우스 수페르부스가 7번째 왕위에 오르는 등 레트루리아계가 3대에 걸쳐 약 100년 가량 로마의 권력을 장악합니다.

에트루리아인들은 로마의 통치권을 장악하면서 왕권을 더욱 강화합니다. 그들은 일반 시민들의 징병과 전시 세금 부과, 전리품과 토지 분배에 이르기까지 에트루리아인에게 유리하도록 만듭니다.

굴러들어온 돌이 박힌 돌을 뺀 셈이지요. 그러자 로마인들의 불만이 커져 갑니다. 그러던 기원전 509년, 로마가 발칵 뒤집히는 사건이 발생합니다. 로마의 7번째 왕이었던 타르퀴니우스 수페르부스의 아들 타르퀴니우스 섹스투스가 전쟁터에 나가 있던 로마 장군 콜라티누스의 부인 루크레티아(Lucretia)를 칼로 위협해 겁탈한 것입니다.

　사건은 수페르부스 왕의 아들 섹스투스와 그의 사촌이자 루크레티아의 남편인 콜라티누스가 전쟁터에 나갔을 때 벌어졌습니다. 당시 로마 사람들은 남녀노소를 불문하고 문란한 성생활을 즐겼습니다. 남편이 있는 여인들 역시 정숙함과는 거리가 멀었고, 육체적 쾌락을 쫓기에 바빴습니다. 전쟁터의 막사에서 술자리가 열렸는데, 장군들은 각자 자신들의 아내만큼은 정숙하며 무슨 일이 있어도 정절을 지킬 것이라는 이야기를 합니다. 특히 콜라티누스는 자신의 아내 루크레티아의 순결함을 믿어 의심치 않았고, 아내 자랑을 마음껏 늘어놓습니다. 이 이야기를 들은 섹스투스 일행은 몰래 로마로 돌아가 장군 부인들의 행동을 몰래 엿보기로 합니다. 집집마다 몰래 들여다보니, 섹스투스를 비롯한 다른 사람들의 부인들은 하나같이 애인들과 함께 주연을 베풀며 흥청거리고 있었습니다. 이는 로마의 자연스러운 풍속으로 당시로서는 전혀 비난거리가 되지 않았습니다. 그런데 콜라티누스의 집에 가 보니, 그의 아내 루크레티아는 남편의 옷을 만들기 위해 하녀들과 함께 양털을 손질하고 있었습니다. 심지어 루크레티아는 미모까지 뛰어났습니다.

　섹스투스는 동료들을 돌려보내고 혼자서 밤늦은 시간에 루크레

티아의 집에 찾아갑니다. 왕자님이 행차하자 루크레티아는 방 하나를 내어주고 자신의 처소로 가서 잠을 잡니다. 그런데 섹스투스는 몰래 루크레티아의 방을 찾아가 루크레티아를 칼로 위협해 겁탈합니다. 당시 정절을 최고의 덕목으로 삼던 로마 귀족 출신인 루크레티아는 이를 견디지 못하고 자신의 아버지와 남편을 불러 놓고 상황을 설명한 뒤 스스로 목숨을 끊습니다.

17세기 프랑스 화가 시몽 부에는 〈루크레티아와 타르퀴니우스 섹스투스〉라는 작품을 통해 이 사건을 그려냅니다. 작품을 보면 섹스투스는 정욕에 눈이 멀어 칼을 들고 난폭하게 루크레티아의 방에 들어가 그를 위협합니다. 루크레티아는 어떻게든 이 상황을 벗어나려고 필사적으로 방어하지만, 칼까지 들이대는 남자의 완력을 이기지 못하는 장면이 긴박하게 표현되어 있습니다. 지금의 시선으로는 상당히 불편한 주제이지만, 강간은 유럽 예술과 문학의 주요 주제였습니다.

로마인들은 외부인이었던 에트루리아인들이 로마의 정치를 장악한 것에 불만을 갖고 있던 와중에 이런 치욕스러운 일까지 벌어지자 마침내 폭발하고 맙니다. 격분한 로마인들은 기원전 509년, 이민족 압제자들을 몰아내기 위해 들고 일어납니다. 산드로 보티첼리가 16세기 초에 그린 〈루크레티아 이야기〉는 루크레티아가 치욕에 못 이겨 자결을 하자, 남편 콜라티누스와 그의 친구 유니우스 브루투스가 주동자가 되어 로마인들과 함께 반란을 일으키고 왕을 몰아내는 장면을 담은 작품입니다. 이 그림은 로마 왕정이 무너지고 로마 공화정

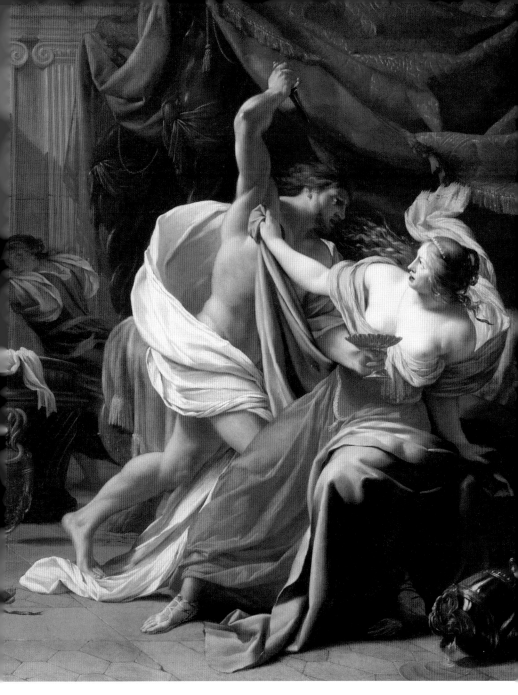

시몽 부에(Simon Vouet, 1590–1649), 〈루크레티아와 타르퀴니우스 섹스투스(Lu-
cretia And Tarquin)〉, 1620년, 소장처 불명

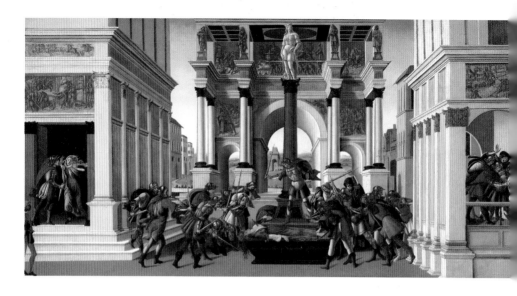

산드로 보티첼리(Sandro Botticelli, 1445-1510), 〈루크레티아 이야기(The story of Lucretia)〉, 1500-1501년경, 미국 이사벨라 스튜어트 가드너 박물관

이 만들어지는 혁명의 시작을 묘사하고 있습니다.

　이 그림은 르네상스의 특징인 정교한 원근법을 살린 명화입니다. 그러다 보니 그림의 중앙 전경으로 시선이 모아집니다. 그림 중앙에는 주인공 루크레티아의 시신이 공개적으로 전시되어 있습니다. 그의 남편 콜라티누스의 친구인 브루투스는 그의 시신 옆에 서서 대중에게 반란을 촉구하고, 혁명적인 청년 민병대를 모집하고 있습니다. 루크레티아의 가슴에는 그가 스스로 꽂은 단검이 박혀 있습니다. 그림의 한가운데 서 있는 브루투스 뒤에 있는 기둥의 맨 위에 있는 동상은 다윗과 그가 들고 있는 골리앗의 머리입니다. 다윗과 골리앗의 이야기는 구약성경에 나오는데요. 당시 로마에는 기독교나 기독교

의 전신인 유대교가 전파되지 않은 만큼 이 그림은 사실에 부합되지 않을 수 있습니다. 하지만 보티첼리는 당시의 분위기를 생생하게 표현하기 위해, 세력이 약한 로마계가 세력이 강한 에트루리아계를 물리칠 수 있다는 정치적 상황을 강조하고자 이와 같은 모티프를 사용합니다. 루크레티아는 복수를 요구하고 자결합니다. 하지만 브루투스는 복수는 물론 에트루리아계가 물러날 것을 주장하고, 나아가 군주제 폐지를 요구하면서 혁명을 일으킵니다. 이 혁명이 성공하면서 원로원은 왕정 폐지를 승인합니다.

그림의 오른쪽 현관은 루크레티아의 죽음을 묘사했습니다. 현관 위

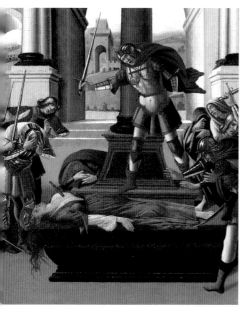
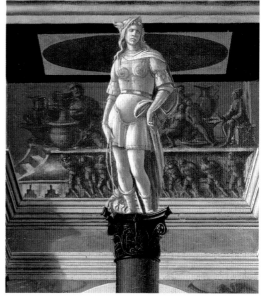

의 프리즈(Frieze, 방이나 건물의 윗부분에 그림이나 조각으로 띠 모양 장식을 한 것)에는 로마의 마지막 왕인 타르퀴누스 수페르부스의 반격으로부터 로마를 방어한 전사 호라티우스 코클레스가 보입니다. 그림의 왼쪽 현관에는 섹스투스가 루크레티아를 위협하는 모습이 그려져 있습니다. 그는 망토를 찢고 칼로 위협하고 있습니다. 그 위의 프리즈에는 구약성서에 나오는 과부 유디트와 그가 유혹한 후 참수한 블레셋의 장군 홀로페르네스가 그려져 있습니다.

루크레티아의 장례식은 포로 로마노에서 열렸지만 보티첼리는 이 장소를 사용하지 않았습니다. 사실 이 그림의 건물 중 어느 것도 고전적인 로마식 건물이 아니며, 공화국의 승리를 기념하는 배경의 개선문조차도 로마의

것과는 다릅니다. 보티첼리는 왜 이런 그림을 그렸을까요? 보티첼리는 로마의 이야기를 다루면서도 로마의 이야기가 아닌 성경의 메시지를 전달했습니다. 그래서 로마가 아닌 르네상스 시대의 건물로 표현한 것입니다.

한편, 혁명에 성공해 정권을 잡은 루크레티아의 남편 콜라티누스와 그의 친구인 유니우스 브루투스는 로마 왕 타르퀴니우스를 권좌에서 끌어내 로마 밖으로 추방합니다. 그들은 다시는 이방인이 로마를 통치하도록 허용하지 않겠다고 다짐합니다. 이후 로마인들은 절대 권력을 휘두르는 왕정을 폐지하고 공화정을 시작합니다. 이 사건은 불의한 일이 발생했을 때 우리가 분노하고 분연히 떨쳐 일어나지 않으면, 권력자에게 능

욕을 당할 수 있음을 알려주는 역사적 일화가 되었습니다.

로마 역사에서 루크레티아는 정절을 지키려는 여인을 상징합니다. 이에 수많은 화가들이 그를 그림으로 그렸습니다. 이탈리아의 화가 파올로 베로네세도 루크레티아를 그렸는데요. 루크레티아가 자신의 가슴에 단검을 들고 자결하는 극적인 장면을 담았습니다. 배경은 어둡지만 호화로운 커튼이며, 루크레티아는 장례식용의 검은 가운을 입은 모습입니다. 루크레티아는 귀족 지위에 걸맞는 고급 장신구를 착용하고 있습니다. 가슴에는 단검을 찔러 넣었고, 서서히 중심을 잃고 쓰러지는 모습입니다. 루크레티아는 오른손으로 자신의 가슴을 찌르는 그 순간에도 왼손으로는 자신의 옷이 흐트러지지 않게 붙잡을 만큼 최후까지 단정한 모습을 보이고 있습니다. 칼 끝을 덮고 있는 끈적하고 짙은 피는 그것이 이미 찔려 들어갔음을 나타냅니다. 이 그림은 죽음의 문턱을 넘는 여인의 처절하고 애달픈 모습을 표현하고 있습니다. 조선 시대에 은장도로 자결을 하던 여인들을 떠올리게 하는 슬픈 그림입니다.

루크레티아를 그린 또 하나의 유명한 그림이 있습니다. 17세기 이탈리아의 여성 화가 아르테미시아 젠틸레스키의 작품입니다. 젠틸레스키는 자신의 스승 타시에게 성폭행을 당한 피해자였습니다. 젠틸레스키는 타시를 고소하지만, 오히려 무고죄의 누명을 쓰고 고문까지 당하는 시련을 겪습니다. 젠틸레스키는 도전적이고 감성적인 주제를 다루는 것을 두려워하지 않았고, 여러 가지 버전의 루크레티아를 그렸습니다. 이 그림 역시 동병상련의 경험을 바탕으로 루

파올로 베로네세(Paolo Veronese, 1528–1588), 〈루크레티아(Lucretia)〉, 1580–
1585년경, 오스트리아 빈 미술사 박물관

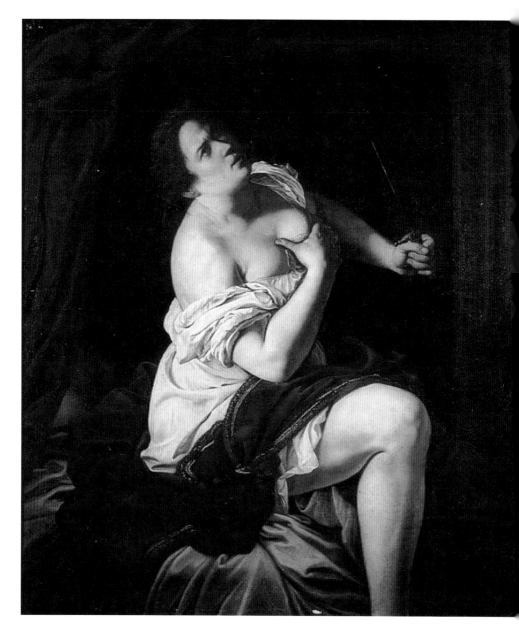

아르테미시아 젠틸레스키(Artemisia Gentileschi, 1593-1653), 〈루크레티아(Lu-
cretia)〉, 1623-1625년경, 제롤라모 에트로 소유

트레티아의 내면을 섬세하게 표현한 작품입니다.

젠틸레스키가 그린 루크레티아는 혼란스러운 표정으로 위를 올려다보고 있습니다. 그의 얼굴은 뒤틀리고 눈썹은 뭉쳐져 있으며, 입술은 움푹 들어갔습니다. 그는 베로네세의 그림과 달리 고급 장신구를 착용하고 있지 않으며, 응고하는 피처럼 짙고 붉은 색의 천을 두르고 있습니다. 그는 오른손으로 왼쪽 가슴을 잡고 왼손으로는 칼날을 위쪽으로 밀었습니다. 보는 이조차 가슴이 찔리는 듯 고통스러운 장면을 생생하게 그렸습니다. 가슴을 찌른 뒤에는 공중으로 칼날을 향하지만, 주변의 검은 어둠으로 인해 칼날이 잘 보이지 않습니다.

루크레티아를 주제로 한 그림 중에 제가 보았던 가장 인상 깊은 작품은 이탈리아의 화가 티치아노가 그린 〈타르퀴니우스와 루크레티아〉입니다. 티치아노는 르네상스 시기 베네치아 화풍을 이끌었던 화가인데요. 긴박한 모습의 루크레티아를 역동적으로 담아냈습니다.

루크레티아는 바로크 시대의 예술가들에게 인기 있는 주제였습니다. 루벤스와 함께 플랑드르 바로크 미술의 대표 화가였던 렘브란트도 루크레티아를 그렸습니다. 그는 그의 정부였던 헨드리케 스토펠스(Hendrickje Stoffels)를 모델로 루크레티아를 그렸습니다. 렘브란트는 1663년에 이미 헨드리케를 모델로 밧세바(Bathsheba)를 묘사한 적이 있습니다. 솔로몬 왕이 장군 우레아를 전쟁터로 보낸 뒤 그의 아내 밧세바를 취한 사건과 자신의 상황이 비슷하기 때문에 밧세바를 그린 것으로 보입니다.

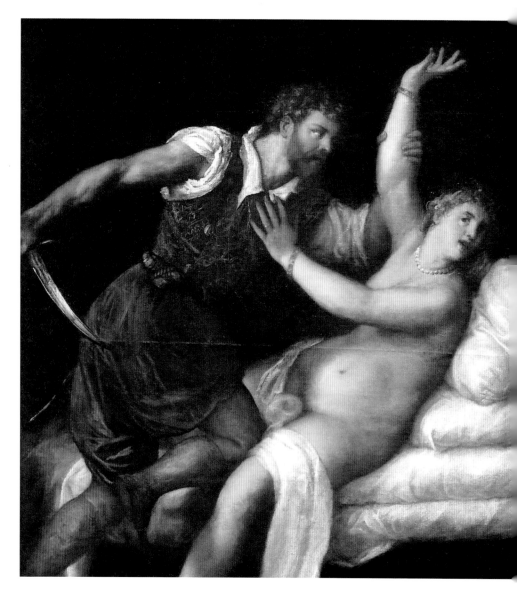

티치아노 베첼리오(Tiziano Vecellio, 1488-1576), 〈타르퀴니우스와 루크레티아(Tarquin and Lucretia)〉, 1570년경, 프랑스 보르도 미술관

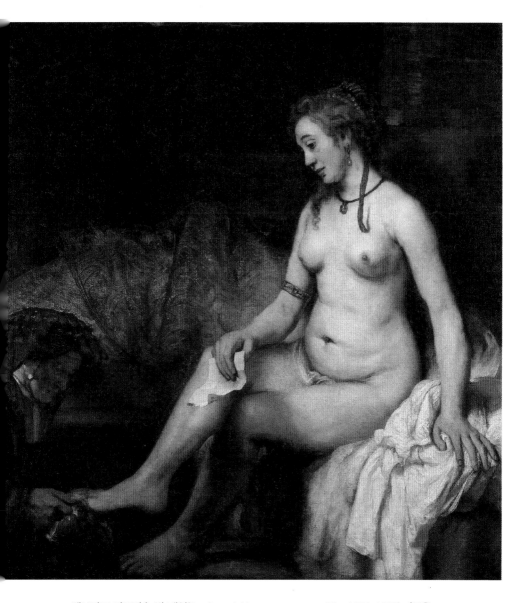

렘브란트 하르먼손 반 레인(Rembrandt Harmenszoon van Rijn, 1606-1669), 〈목욕하는 밧세바(Bathsheba at Her Bath)〉, 1654년, 프랑스 루브르 박물관

헨드리케는 렘브란트의 아이까지 낳았지만 두 사람은 결혼하지 못했습니다. 그의 아내 사스키아가 죽으면서 '렘브란트가 자신의 재산을 상속받거나 아들 티투스를 보고 싶다면 재혼해서는 안 된다'고 유언장에 써 놓았기 때문입니다. 가사 도우미였던 헨드리케는 렘브란트와 결혼하지는 못했지만, 그의 오랜 파트너가 되었고 죽을 때까지 함께 지냈습니다. 렘브란트는 헨드리케와 결혼하지 않은 죄책감에 그를 루크레티아로 묘사해, 비극적인 욕망의 대상인 여성의 완전한 인간성을 탐구하는 그림을 그린 것으로 보입니다.

렘브란트가 헨드리케를 모델로 그린 〈루크레티아〉에서 루크레티아는 화려한 금빛 드레스와 진주 귀걸이를 하고 있어 부유한 귀족 여성임을 나타냅니다. 그의 드레스는 흐트러져 있고 속옷 천은 피로 얼룩져 있어, 죽음이 임박했음을 알 수 있습니다. 오른손은 심장을 찌른 단검을 쥐고 있고, 왼손은 침대 줄로 보이는 것을 쥐고 있습니다. 이러한 묘사는 이상화된 아름다움을 나타내는 것이 아닌, 명예를 잃은 후 고통을 겪는 모습을 강조한 것입니다. 그의 얼굴은 절망스러움을 드러내고 있으며, 창백한 피부와 그의 검붉은 입술은 슬픔을 배가합니다. 한 많은 여인이 생을 마감하는 모습을 보고 있자니 마음이 아려옵니다.

루크레티아는 정조를 지키는 고결한 여성의 상징이 되었으며, 훗날 로마 공화정의 어머니로 불리게 됩니다. 또한 루크레티아는 이후 로마에서 여성의 정절의 의무가 법제화되는 계기가 됩니다.

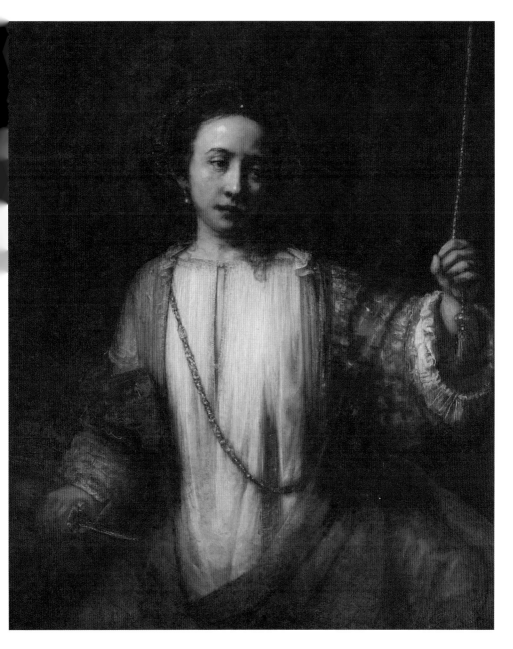

렘브란트 하르먼손 반 레인(Rembrandt Harmenszoon van Rijn, 1606–1669), 〈루크레티아(Lucretia)〉, 1666년, 미국 미니애폴리스 미술관

6

브루투스는 왜 아들들을 처형해야만 했을까?

〈브루투스 아들들의 시신을 가져오는 사형집행인들〉 자크 루이 다비드

　　루크레티아 사건이 촉발한 혁명으로 로마는 기원전 509년 왕정을 끝내고 공화정을 수립합니다. 로마 건국의 시조 로물루스가 로마를 건국한 기원전 753년으로부터 244년째가 되던 해였지요. 왕권 비대화에 따른 폐해를 잘 알았던 로마는 권력 분산과 견제, 균형을 원칙으로 삼고 공화정 제도를 실험합니다. 왕 1명에게 권력이 집중되는 것을 막기 위해 집정관 2명을 두었고, 집정관의 임기도 1년에 그치도록 했습니다. 다만 공화국 초기에는 임기가 1년인 2명의 집정관이 나라를 다스리는 체제가 불안했습니다.

　　루크레티아의 사건을 바탕으로 혁명을 일으켜 왕을 몰아낸 1등 공신은 유니우스 브루투스였습니다. 그래서 포로 로마노에서 열린

민회에서 초대 집정관을 선출할 때, 혁명을 주도했던 브루투스와 콜라티누스가 선출됩니다. 사실 브루투스의 어머니는 추방된 타르퀴니우스 왕의 여동생이었습니다. 즉 브루투스는 쫓겨난 왕의 외조카였던 셈이지요.

하지만 브루투스는 선견지명과 실행력을 겸비한 자로, 새로운 로마의 공화정을 이끌어 가는 데 적합한 인물이었습니다. 그는 평민 중에서 똑똑한 사람들을 귀족으로 승격시켰고, 로마 원로원의 정원을 200명에서 300명으로 대폭 늘렸습니다. 하지만 이 조치는 젊은이들의 불만에 부딪칩니다. 왕정 시대에는 왕이 원로원 의원을 임명했던만큼 젊은 사람들도 원로원의 일원이 될 수 있었지만, 공화정에서는 의원을 종신제로 하는 바람에 젊은 사람들이 활약할 기회가 줄어들었기 때문입니다.

결국 뜻을 같이 하는 젊은이들이 모여서 왕정을 복고하기 위해 역모를 꾸밉니다. 하지만 이 음모는 누설되었고, 역모에 가담한 사람들은 모조리 붙잡힙니다. 문제는 이들이 모의한 장소가 집정관 콜라티누스의 친척집이었고, 또 다른 집정관인 브루투스의 아내의 두 형제들과 그의 두 아들까지 가담했다는 것이었습니다.

브루투스는 아들이라고 용서하지 않고 이들을 채찍질한 뒤 참수형에 처합니다. 그들이 처형된 후 머리 없는 시체는 가족에게 반환됩니다. 프랑스의 신고전주의 화가 자크 루이 다비드는 이 비극적인 이야기를 〈브루투스 아들들의 시신을 가져오는 사형집행인들〉로 그렸습니다.

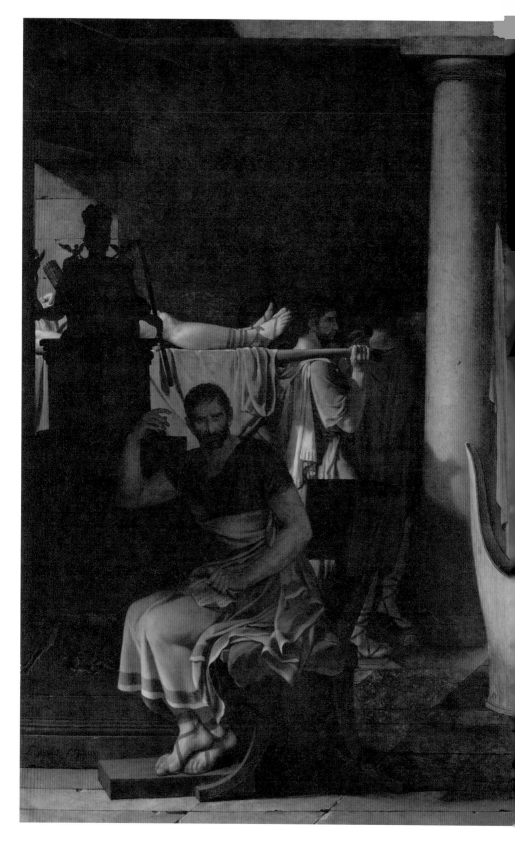

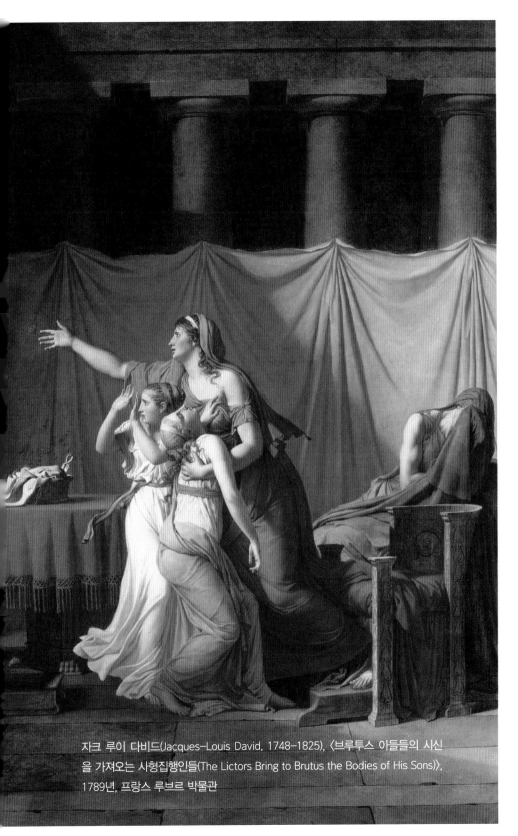

자크 루이 다비드(Jacques-Louis David, 1748-1825), 〈브루투스 아들들의 시신을 가져오는 사형집행인들(The Lictors Bring to Brutus the Bodies of His Sons)〉, 1789년, 프랑스 루브르 박물관

다비드는 1789년 프랑스 대혁명이 시작될 때 이 그림을 완성하는데, 대혁명 시기에 그림을 발표하는 것이 시의적절하다고 여깁니다. 루이 16세의 왕정에서 이 그림의 살롱 전시를 막으려 한다는 소문이 언론에 알려지면서 소란이 일었지만, 프랑스 대혁명 이후 정부는 이 그림의 전시를 허용합니다. 다비드의 작품은 '자신의 가족 구성원이 죽더라도 혁명에 적극 참여해야 한다'라는 대혁명 시기의 가치를 보여주면서 프랑스 국민들의 열렬한 호응을 받습니다.

이 그림을 자세히 살펴보면, 사형집행인들은 왼쪽에서 두 아들의 시신을 가져오고 있으며 브루투스는 어둠 속에 돌아앉아 멍하니 정면을 바라보고 있습니다. 비록 아들들을 반역죄로 처형했지만 그 역시 아들들의 죽음이 가슴 아프기는 마찬가지입니다. 그림 가운데 오른쪽에는 아들들을 잃은 그의 아내가 슬프고 애타는 듯 오른손을 내밀면서 어린 딸들을 품에 안고 있습니다. 핏빛을 연상케 하는 붉은 천으로 덮은 테이블에는 로마에서 처형을 상징하는 가위 세트가 놓여 있습니다.

브루투스는 아들들이 처형당했을 때 결연한 모습을 보일 수밖에 없었습니다. 선왕 타르퀴니우스의 왕정 복위를 반드시 막아야만 했기 때문입니다. 실제로 타르퀴니우스는 왕위를 되찾기 위해 에트루리아의 여러 도시들을 돌아다니며 도움을 요청했고, 타르튀니아와 베이 두 도시가 군사적 지원을 약속했습니다.

한편, 로마 시민들은 또 다른 집정관인 콜라티누스를 향한 의심의 눈초리를 거두지 않았습니다. 콜라티누스는 정절을 지키다가 자

결을 택한 루크레티아의 남편이었다는 이유로 집정관에 올랐지만, 혁명에 소극적이었고 루크레티아의 죽음을 방조한 것이 아니냐며 따가운 시선을 받습니다. 시민들이 자신을 의심하자 콜라티누스는 압박감을 견디지 못하게 됩니다. 그는 집정관 자리에서 스스로 물러나 가족과 함께 이웃 나라로 망명합니다. 어쩌면 세간의 의혹대로 콜라티누스는 루크레티아의 죽음을 방조하거나 심지어 협조했을지도 모릅니다. 집정관 자리가 공석이 되자, 새로운 집정관으로 선왕과 전혀 상관이 없는 대부호 푸블리우스 발레리우스(Publius Valerius)가 선출됩니다.

한편, 쫓겨난 왕 타르퀴니우스는 왕위를 되찾으려 거듭 애를 썼습니다. 그는 에트루리아인들의 환영을 받았고, 에트루리아인들은 그를 복위시키기 위해 군대를 이끌고 로마로 진격합니다. 이 전투로 양쪽 모두 수많은 사상자가 발생합니다. 이에 로마의 집정관 2명이 나섭니다. 브루투스가 기병대를, 발레리우스가 보병대를 지휘합니다. 그런데 에트루리아 기병대를 지휘하는 사람은 타르퀴니우스의 맏아들 아룬테스로, 브루투스와는 사촌지간이었습니다. 그는 지휘관끼리 1대 1로 겨루자고 제안합니다. 브루투스와 아룬테스는 양쪽 병사들이 지켜보는 가운데 장렬한 대결을 펼칩니다. 둘의 실력은 백중지세였는데, 두 사람의 창이 동시에 상대의 가슴을 관통하면서 모두 죽게 됩니다. 이를 본 양군 기병들은 더욱 격렬하게 싸우게 되었고, 보병들 역시 서로 치열하게 전투하게 되었습니다.

그런데 그날 밤, 양군 막사에는 이상한 소문이 돕니다. 로마군 전

사자가 에트루리아군 전사자보다 1명 적고, 결국 로마군이 승리한다는 풍문이었습니다. 로마군은 이를 신의 계시로 여기고 일제히 집결했지만, 소문에 사기가 꺾인 에트루리아군은 이미 도망간 다음이었습니다.

이후 발레리우스는 승리를 축하하기 위해 4마리의 백마가 끄는 전차를 타고 로마에서 개선식을 합니다. 전쟁에서 승리한 후 개선식을 하는 것은 로물루스 이래 로마의 전통이었으나, 개선장군이 끄는 마차의 말을 모두 백마로 한 것은 발레리우스가 처음이었습니다. 로마 시민들은 로마 공화정의 창시자 브루투스의 장렬한 전사에 흘린 눈물이 마르기도 전에, 발레리우스가 이렇게 화려한 개선식을 하자 혹시 그가 왕이 되려고 하는 것은 아닌지 의심의 눈초리를 보내기 시작합니다.

시민들은 왜 이런 오해를 했던 것일까요? 흑마나 갈색마가 아닌 백마는 노련함의 상징이자 오랜 관리를 받아온 숙련된 말이기 때문입니다. 백마는 흰 털로 태어나는 경우는 드물고, 보통 회색말이 늙어 색이 바래서 백마가 되는 경우가 대부분입니다. 이런 백마들은 늙어서 힘이 없기에 걸음걸이가 부드럽고 얌전해서 승차감이 편안합니다. 힘차게 오래 뛸 수 없으니 전장에서 싸우는 군마로써는 적합하지 않지만, 상류층이 가까운 곳을 외출하거나 의전을 받는 용도로 타기에는 제격입니다. 자동차로 비유하면 강력한 엔진의 스포츠카가 아닌, 롤스로이스나 벤틀리와 같은 럭셔리 세단이라고 할 수 있습니다. 흰색 털을 때묻지 않게 유지하려면 관리 역시 세심해야 해서, 귀

족이나 왕족이 아니면 몰기 어렵습니다. 이에 백마 4마리가 *끄*는 개선 전차는 많은 오해를 불러일으키기에 충분했습니다. 심지어 발레리우스의 집은 포로 로마노가 한 눈에 내려다보이는 언덕 위의 웅장한 저택으로, 마치 왕의 궁전처럼 으리으리해 보였습니다. 많은 사람들이 그가 왕처럼 살아가고 있다고 생각했습니다.

이 소식을 들은 발레리우스는 하룻밤 사이에 자신의 집을 허물고, 이전보다 훨씬 작은 집을 짓습니다. 자신이 가진 재산은 시민들에게 나누어주고 검소하게 삽니다. 또한 그는 원로원을 복원하고 재정관 제도를 신설합니다. 왕정 시대에 왕이 관리했던 국고를 재정관이 관리하도록 한 것이지요. 피고인이 집정관의 판결에 항소할 권리를 제공하고, 로마 시민의 세금을 인상해 국고도 늘립니다. 이와 같은 개혁 조치로 그의 인기는 높아졌고, 그는 공공의 이익을 중시하는 평민의 친구라는 뜻의 '푸블리콜라(Poplicola)'로 불립니다.

한편, 로마의 옛 왕이었던 타르퀴니우스는 전쟁에 패한 뒤 도망을 칩니다. 그는 당시 에트루리아에서 가장 강력한 리더였던 클루시움의 포르세나 왕에게 몸을 의탁합니다. 포르세나 왕은 로마에 타르퀴니우스를 다시 왕위에 앉히라는 전갈을 보냅니다. 로마는 이 말도 안 되는 제의를 단칼에 거절합니다. 그러자 포르세나는 로마를 상대로 전쟁을 선포합니다. 집정관 발레리우스는 포르세나에 맞서 또 다시 전장으로 나갑니다. 하지만 포르세나 왕의 군대에 밀리면서 발레리우스는 부상을 입고 로마군은 후퇴합니다. 포르세나 군대는 로마로 들어가는 테베레강의 나무 다리에 도착합니다.

샤를 르브룅(Charles Le Brun, 1619–1690), 〈다리를 방어하는 호라티우스 코클
레스(Horatius Cocles Defending the Bridge)〉, 1642–1643년경, 영국 덜위치 미
술관

바로크 시대의 화가 샤를 르브룅이 그린 〈다리를 방어하는 호라티우스 코클레스〉는 밀려난 로마군이 필사적으로 다리를 지키는 장면을 묘사한 작품입니다. 그림 가운데에는 테베레강을 지키는 강의 여신이 다리 위에서 로마군을 이끌고 포르세나 군대에 맞서고 있습니다. 이 다리는 로마의 동쪽에 위치한 테베레강을 가로지르는 수블리시우스 다리로, 로마군에게는 방어가 허술한 곳이었습니다. 로마인들은 그곳에서 전투 준비를 마쳤고, 포르세나 군대는 파죽지세로 몰려와 공격을 퍼붓습니다.

전투가 치열해지면서 2명의 로마 사령관이 부상을 입고, 로마군은 사기가 꺾이며 무너지기 시작합니다. 그들은 당황하면서 다리로 후퇴하고, 제대로 저항하지도 못한 채 적에게 점령당할 위기에 처합니다. 이때 로마 수비군의 장군 호라티우스 코클레스는 다리에 인간 장벽을 형성해, 후퇴하는 로마인이 도시에 돌아갈 수 있도록 하고 포르세나의 진격을 필사적으로 막습니다. 배수의 진을 친 로마군은 필사적으로 반격한 끝에 결국 승리를 거둡니다. 하지만 다리는 불타버리

고, 포르세나는 로마를 둘러싸고 압박합니다.

포르세나의 포위는 쉽게 풀리지 않았습니다. 결국 로마의 가이우스 무키우스(Gaius Mucius Scaevola)라는 젊은이는 에트루리아 왕인 포르세나를 죽여야만 전쟁이 끝날 것이라고 생각합니다. 그는 단검 하나만 들고 적진으로 헤엄쳐 갑니다. 무키우스는 왕을 암살하려고 왕의 막사에 들어가지만, 비슷비슷한 옷을 입은 비서관들과 포르세나 왕을 구별할 수가 없었습니다. 그래서 왕이라고 생각되는 사람을 무작정 찔렀지만, 그 사람은 왕이 아닌 비서였습니다. 결국 그는 현장에서 생포되고 맙니다. 격노한 포르세나 왕은 배후를 파악하기 위해 무키우스를 고문했지만, 그의 기개는 결코 꺾이지 않았습니다. 오히려 불타는 횃불을 왼손으로 움켜잡고 자신의 오른손에 갖다 대기까지 합니다. 살이 타는 연기가 자욱한 것을 본 포르세나 왕은 그의 기개를 높이 샀고, 무키우스를 조건 없이 석방해 줍니다.

헝가리의 부다페스트 미술관에는 대표작으로 손꼽히는 작품이 있는데요. 플랑드르 바로크 화풍의 거장 루벤스와 안토니 반 다이크가 로마 공화정 초기의 사건을 주제로 공동 작업을 하며 그린 〈포르세나 왕 앞에 선 무키우스〉입니다. 플랑드르 바로크 시대의 두 거장이 공동으로 그린 작품은 좀처럼 찾아보기 어려운데요. 다만 서로 어느 부분을 나누어 그렸는지는 확실치 않습니다.

이 그림에서 오른쪽에 있는 사람이 로마인 무키우스입니다. 무키우스는 칼에 찔려 쓰러진 비서의 몸에 자신의 발을 두고, 불에 오른손을 지지고 있습니다. 왼쪽 왕좌에 앉아 있는 포르세나 왕은 놀란

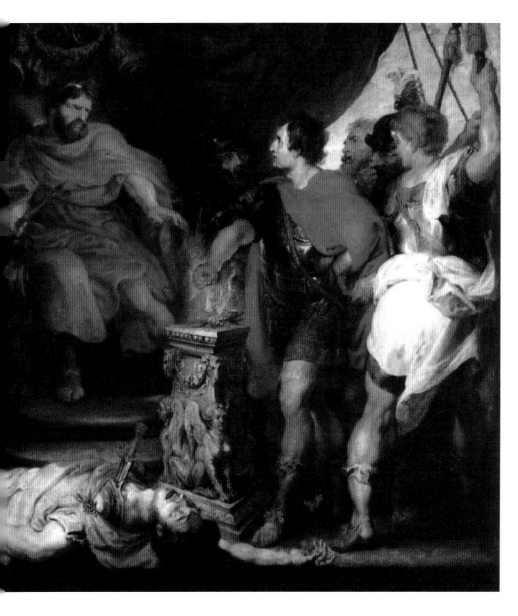

페테르 파울 루벤스(Peter Paul Rubens, 1577-1640)와 안토니 반 다이크(An-
thony van Dyck, 1599-1641), 〈포르세나 왕 앞에 선 무키우스(Mucius Scaevola
Before Lars Porsenna)〉, 1626-1628년경, 헝가리 국립 미술관

마티아스 스톰(Matthias Stom, 1615–1649), 〈포르세나 앞의 무키우스(Mucius Scaevola in the Presence of Lars Porsenna)〉, 1640년경, 호주 뉴사우스웨일스 주립 미술관

표정으로 이 용감한 젊은이를 어떻게 처리할지 고민하고 있습니다.

1642년경 플랑드르의 화가 마티아스 스톰은 빛을 능숙하게 사용해 이 장면을 더욱 극적으로 그려냈습니다. 이 사건 이후 놀랍게도 포르세나 왕은 무키우스를 로마로 돌려보내 줍니다. 이에 로마의 집정관 발레리우스는 포르세나 왕이 동맹자로서 더 가치가 있다는 것을 깨닫고, 그를 초대해 타르퀴니우스와의 분쟁에서 그를 중재합니

다. 이웃 나라의 명분 없는 싸움에 끼어들었던 포르세나 왕은 로마와 휴전 협정을 맺고 전쟁을 끝냅니다. 결국 로마의 쫓겨난 왕 타르퀴니우스의 왕위 복원은 수포로 돌아갑니다.

발레리우스가 4번째 집정관으로 연임되었을 때, 이번에는 사비니와 로마 사이에 다시 전쟁이 일어납니다. 발레리우스는 교활하게 사비니 지도자 중 1명을 설득해 그에게 땅과 원로원의 자리를 줍니다. 남아 있는 사비니인들은 로마를 공격하지만, 발레리우스는 반격해 그들을 무찌르고 점령과 약탈을 피합니다.

전쟁이 끝난 후 발레리우스는 세상을 떠납니다. 공화정의 씨를 뿌린 사람이 브루투스였다면, 피를 흘리면서 공화정의 뿌리를 내린 사람은 발레리우스였습니다. 발레리우스는 부자였지만 집정관이 된 이후 로마 시민들을 위해 자신의 전 재산을 아낌없이 나눠 주었습니다. 그래서 그의 장례식은 시민들이 모은 헌금으로 치렀다는 이야기가 있을 정도로 소박했습니다. 발레리우스가 다진 공화국의 기틀은 수백년 간 이어졌으며, 그가 보였던 노블리스 오블리주는 로마 귀족들의 귀감이자 전통이 되었습니다. 천 년 이상의 역사를 이어오며 로마의 시스템은 상황에 따라 변화했지만, 발레리우스가 확립한 문화와 전통은 로마의 밑거름이 되었습니다.

잠시 쉬어가기: 〈로마의 관직〉

집정관(Consul)은 로마 정무관 중 최고 지위로, 행정 및 군사의 대권을 장악하고 원로원과 함께 민회를 소집하는 권한을 가집니다. 임기는 1년이며 1달씩 교대로 집무하며, 원로원과 상호 합의하에 업무를 봅니다. 임기를 마친 집정관은 전직 집정관(Proconsul) 신분으로, 전직 집정관이나 전직 법무관만이 속주 총독이나 군단장이 될 수 있었습니다.

독재관(Dictator)은 로마 건국 초기부터 있었던 직책이지만, 상설직이 아닌 임시직이었습니다. 외적의 침략 등 비상시, 국론 일치를 위해 한 사람에게 모든 권한을 맡겨 극복하도록 한 직책입니다. 임기는 6개월이었으며 2명의 집정관 중에 임명했습니다.

호민관(Tribunus Plebis)은 로마가 왕정에서 공화정으로 바뀌고 15년 후인 기원전 494년 처음 도입되었습니다. 호민관은 오직 평민 계급에서만 선출될 수 있었고, 초기에는 2명이었으나 나중에는 10명까지 늘어났습니다. 호민관은 평민회에서 선출했으며, 민회를 소집하고 의장으로서 주재하며 평민들의 권리를 대변하는 일을 했습니다. 주요 역할은 자신에게 도움을 청하는 모든 평민들의 생명과 재산을 보호하는 것이었습니다.

법무관(Praetor)은 사법의 책임자로 재판의 진행을 맡았습

니다. 법무관은 취임 시 어떻게 소송 지휘의 권한을 행사하고, 소송 당사자들이 어떠한 방법으로 법무관의 승인을 구할지 공시해야 했습니다. 이를 고시라 불렀습니다. 법무관은 고시를 이용해 입법의 기능도 수행했습니다.

7

복수심에 사로잡혀 비뚤어진 영웅의 마음을 되돌린 사람은?

〈그의 가족들에게 간청받는 코리올라누스〉
니콜라 푸생

영국의 위대한 극작가 윌리엄 셰익스피어는 그리스의 철학자이자 역사가였던 플루타르코스(Plutarchos, AD46-AD119)의 『플루타르코스 영웅전(Lucius Mestrius Plutarchus)』에 등장하는 로마 장군 가이우스 마르키우스(Gaius Marcius)를 소재로 역사극을 썼습니다. 가이우스 마르키우스는 로마 공화정 초기의 전쟁 영웅으로, 전략과 전술에 탁월했고 누구보다 용맹했습니다. 위기에 처한 로마를 구하며 로마 집정관에 선출되었으며, 훗날 코리올라누스(Coriolanus)라는 칭호를 받기도 했습니다. 셰익스피어의 비극 『코리올라누스』는 수차례 영화로 만들어지기도 했습니다.

가이우스 마르키우스는 로마 왕정 시절의 2번째 왕이었던 누마의 후손이자 4번째 왕 안쿠스 마르키우스의 직계 후손이었습니다.

그 집안의 다른 인물들은 로마의 수도 공급 시스템을 창안해 명성을 얻은 반면, 그는 다른 업적을 세운 것으로 역사에 남았습니다. 그는 어렸을 적 타르퀴니우스 왕과의 마지막 혁명 전투에 용감하게 참전해 공을 세웠고, 로마의 용맹 훈장에 해당하는 참나무잎 화환을 수상합니다.

기원전 493년 로마와 고대 이탈리아 민족인 볼스키 간에 전쟁이 벌어지자, 마르키우스는 망설임 없이 참전해 위용을 떨칩니다. 로마인들은 볼스키의 도시 코리올리를 포위하고 공격합니다. 그러나 코리올리 군대의 반격에 로마군은 쫓기게 되는데요. 마르키우스는 소수의 특공대를 이끌고 적군을 저지합니다. 그리고 다른 로마 군대들을 모아 반격하면서 코리올리를 점령합니다.

당시에는 전쟁에서 이기면 점령지를 약탈하는 것이 관행이었기에, 로마 군인들은 도시를 약탈하기 시작합니다. 그러나 마르키우스는 다른 로마 군대들이 근처 전투에서 목숨을 걸고 싸우는 동안 전리품을 약탈하는 것은 부끄러운 일이라고 여겼습니다. 그는 부하들에게 약탈을 금지시키고, 점령한 코리올리를 떠나 또 다른 볼스키 군대를 향해 출동합니다. 이어지는 전투에서 마르키우스는 다시 한번 용맹함을 떨치면서 나머지 볼스키 군대를 완전히 무찌릅니다.

전쟁에서 승리한 후, 로마군 총사령관인 집정관 코미니우스는 마르키우스의 공을 높이 칭찬하고 그가 빼앗은 전리품의 10분의 1과 말을 그에게 수여합니다. 코미니우스는 마르키우스를 후계자로 받아들이고 호의를 베풉니다. 하지만 마르키우스는 정상적인 몫을

넘는 그 어떤 전리품도 가져가지 않습니다. 그러자 로마에서는 이 위대한 전쟁 영웅을 위해 코리올리를 점령한 사람이라는 의미로 '코리올라누스'라는 칭호를 부여하고 영웅으로 우대합니다. 이제 그는 로마 전역에서 가장 유명한 인사가 되었습니다.

이후 로마는 기근에 직면하고, 시민들 사이에서는 전쟁에 반대하는 기류가 생깁니다. 볼스키와의 전쟁은 휴전으로 정착됩니다. 그러나 코리올라누스는 볼스키의 주요 도시인 안티움으로 진격하고, 그곳에서 로마의 굶주림을 해소할 충분한 곡물과 기타 전리품을 확보합니다. 이러한 행동으로 그의 명성과 인기는 하늘을 찌를 듯 높아졌고, 이후 집정관으로 선출됩니다.

그러나 호사다마(好事多魔, 좋은 일에는 탈이 많다)였을까요? 집정관에 오른 코리올라누스는 이웃 나라 시라쿠사에서 선물로 보낸 곡물을 무료로 분배하는 것을 강력히 반대합니다. 물론 그가 로마 시민들의 인기에 힘입어 집정관 자리에 올랐지만, 이 사건은 로마 시민들에게 그가 평민이 아닌 귀족 출신임을 각인하는 계기가 되고 맙니다. 시민들이 이 문제로 들고 일어나자, 코리올라누스는 자신의 입장을 밝히고자 원로원으로 출두합니다. 하지만 그는 여전히 자신의 입장을 고수할 뿐만 아니라, 평민들을 경멸하며 고압적인 모습을 보입니다. 그는 평민들의 요구가 지나치다고 생각했습니다. 이에 반발한 로마 호민관은 코리올라누스를 반역자로 비난하고, 그를 즉시 로마에서 추방해야 한다며 기소합니다.

마침내 코리올라누스를 체포하고 추방하려 할 때, 많은 사람들은

이것이 얼마나 비이성적인 행동인지 깨닫습니다. 많은 귀족들과 일부 뜻 있는 평민들이 그를 둘러싸고 보호합니다. 이후 귀족들은 코리올라누스가 1달 이내에 민회에서 정식 재판을 받을 수 있도록 호민관들과 합의합니다. 코리올라누스는 자신의 무고함을 밝히기 위해 재판에 참석합니다. 그러나 여전히 평민들을 신랄하게 비난하고 거만한 자세로 일관합니다.

그러자 호민관은 재판에 앞서 귀족과 평민 사이에 거의 균등하게 투표권을 나눈 백인대(Centuria, 100여 명의 군인으로 구성된 부대)별로 투표하는 것이 아닌, 부족 단위로 투표를 해야 한다고 주장하며 규칙을 바꿉니다. 그 결과, 코리올라누스는 로마 전체 21개 부족 가운데 9개 부족이 무죄로 평결함에도 불구하고 나머지 12개 부족이 유죄 평결을 내리는 바람에 최종적으로 유죄를 선고받습니다. 이제 그는 로마에서 영구히 추방되는 신세가 되고 맙니다.

충격적인 재판 결과에 코리올라누스는 분노하며 집으로 돌아옵니다. 소식을 들은 그의 어머니와 아내 역시 충격과 고통에 빠집니다. 결국 그는 동료 귀족들의 호위를 받아 성문을 통과하며 로마를 떠납니다.

네덜란드 출신의 영국 화가 로렌스 알마타데마가 그린 〈가이우스 마르키우스의 집〉은 로마의 전통 귀족인 코리올라누스의 웅장한 집 내부를 묘사한 작품입니다. 분명 웅장하고 고급스러운 집인데, 그가 추방되는 이야기를 들어서인지 왠지 황량해 보입니다. 그림 가운데에 있는 독수리 동상은 로마의 상징으로, 그가 로마의 전통 귀족으

로렌스 알마타데마(Lawrence Alma-Tadema, 1836-1912), 〈가이우스
마르키우스의 집(Interior of Caius Martius' House)〉, 1907년, 개인 소장

로서의 자부심이 대단했음을 드러냅니다.

고국에서 추방되어 오갈 데가 없어진 코리올라누스는 적국인 볼
스키를 찾아가 투항합니다. 분노에 사로잡힌 그는 볼스키가 로마에
맞서 복수전을 벌이도록 선동합니다. 자신을 쫓아낸 조국에 앙심을
품고 복수하기로 마음먹은 것입니다. 코리올라누스는 볼스키의 중

심 도시인 안티움에 있는 툴루스 안피디우스 장군을 찾아가 몸을 의탁하는데요. 툴루스는 그를 환영하고 융숭히 대접합니다. 두 사람은 의기투합해 로마와의 전쟁을 계획합니다.

몇 년간의 내부 정비를 끝낸 툴루스는 로마에 잃어버린 영토를 반환해 달라며 로마에 협상 대사를 보냅니다. 하지만 로마는 평화 협정을 위반하는 요구에 분개하고, 볼스키가 휴전을 깨기 위한 작전을 벌인다고 생각합니다. 한편 툴루스와 볼스키는 코리올라누스를 장군으로 임명하고 전폭적으로 지지합니다. 이윽고 코리올라누스는 로마와의 전쟁에 선봉으로 나섭니다. 콜리올라누스가 이끄는 볼스키 군대는 로마의 식민 도시인 키르세이와 라비니움 등을 점령합니다. 그는 파죽지세로 전진해 로마 성문에서 불과 8km 떨어진 곳에 진을 치고 대치합니다. 이러한 기습 공격에 로마 시민들은 공포에 떨고 맙니다. 로마는 코리올라누스에게 밀사를 보내, 부디 전쟁을 멈추고 로마로 돌아와 달라고 간청합니다. 하지만 로마의 기대와는 달리 코리올라누스는 로마가 볼스키의 영토를 반환해야 하며, 볼스키 인에게 로마인과 동등한 시민권을 부여할 것을 요구합니다.

코리올라누스는 로마에 30일 동안 생각할 시간을 준 다음 군대를 철수합니다. 그 동안 그는 계속해서 로마의 다른 동맹 도시들을 공격해 7개의 도시를 더 점령하고 로마의 영토를 황폐하게 만듭니다. 로마는 다시 특사를 보내 코리올라누스를 설득하려 애씁니다. 하지만 그의 마음을 바꾸지 못했고, 결국 로마인들은 불가피하게 적군의 공격으로부터 도시를 지키기로 합니다.

니콜라 푸생(Nicolas Poussin, 1594−1665), 〈그의 가족들에게 간청받는 코리올라
누스(Coriolanus Begged by his Family)〉, 1652−1653년경, 프랑스 푸생 박물관

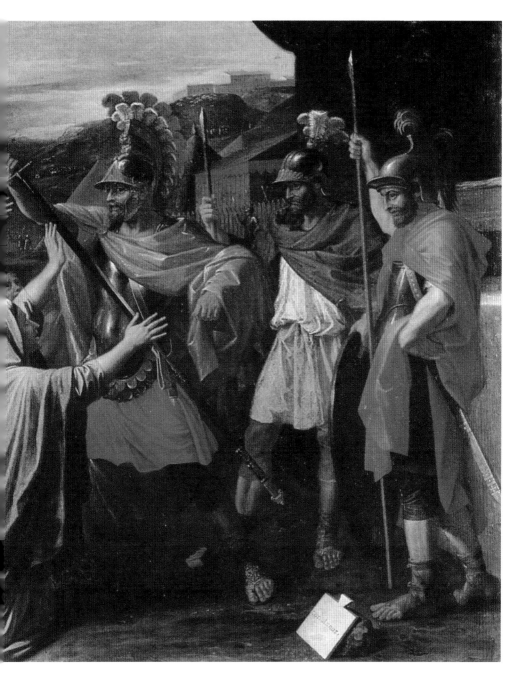

드디어 최후의 일전이 다가옵니다. 로마는 정치가 푸블리콜라의 누이인 발레리아와 코리올라누스의 어머니인 볼룸니아, 아내 베르질리아, 그리고 그의 아들을 코리올라누스에게 파견해 부디 로마를 공격하지 말아달라고 간청합니다. 코리올라누스는 그의 어머니와 아내가 간청하자 인간적인 고뇌에 빠지며 오랫동안 침묵합니다. 결국 그는 어머니를 포함한 여성들을 돌려보내고, 로마 공격을 포기한 채 전쟁을 끝냅니다. 그는 로마가 아닌 자신의 어머니에게 정복당한 셈입니다. 영국의 대문호 셰익스피어는 이 이야기를 각색해 비극 『코리올라누스』를 씁니다. 이 작품은 2011년 랄프 파인즈 주연의 영화와 2014년 톰 히들스턴 주연의 영화 〈코리올라누스〉로 만들어지기도 했습니다.

코리올라누스의 가족이 애절하게 설득하는 모습을 생생하게 묘사한 화가는 프랑스의 바로크 화가 푸생입니다. 코리올라누스는 거대한 성벽 아래에서 로마를 공격하려는 결연한 의지를 보여주기 위해 칼을 빼들고 있습니다. 왼쪽에는 로마에서 파견된 볼룸니아와 베르질리아 일행, 다른 로마 여성 호위군사들이 있습니다. 이 그림을 통해 당시 로마에는 중무장한 여군들도 있었음을 알 수 있습니다. 여인들은 아들과 남편 앞에서 무릎을 꿇고 간절히 애원합니다. 처음에는 들은 척도 안하고 로마 정복 의지만 불태웠던 코리올라누스도 어머니와 아내의 눈물 어린 호소에 마음이 약해지는 모습을 보입니다.

네덜란드의 화가 에크하우트도 〈로마를 구하기 위해 코리올라누스에게 간청하는 어머니와 아내〉를 그렸습니다. 아내와 어머니는 로

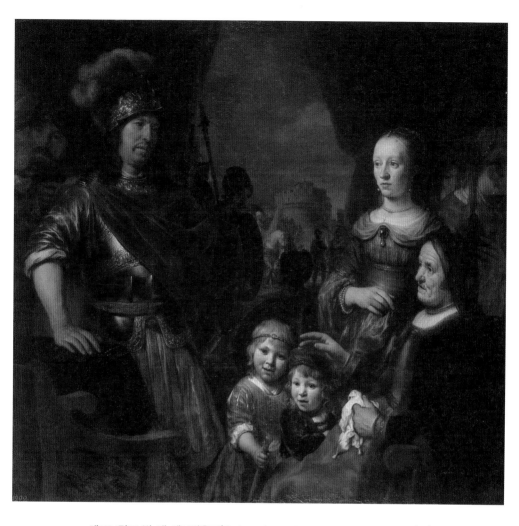

헤르브란트 반 덴 에크하우트(Gerbrand van den Eeckhout, 1621-1674), 〈로마를 구하기 위해 코리올라누스에게 간청하는 어머니와 아내(Coriolanus' Wife and Mother Beg Him to Spare Rome)〉, 1662년, 러시아 에르미타주 미술관

마를 살려달라고 간청하지만, 일부러 그들과 눈을 마주치지 않고 있는 코리올라누스의 모습이 인상적입니다. 고국을 향한 복수심과 가족을 두고 갈등하는 코리올라누스의 고뇌를 잘 드러내고 있습니다.

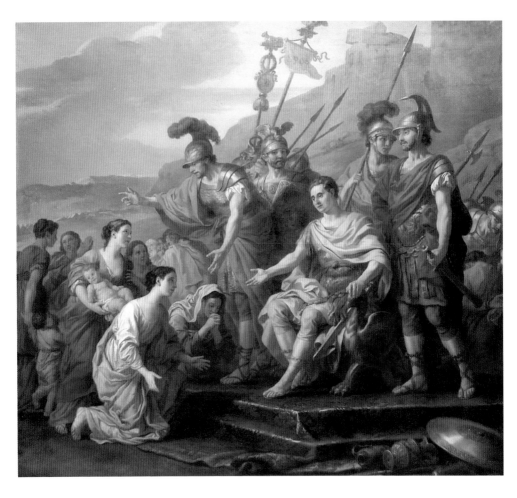

조셉 마리 비엔(Joseph-Marie Vien, 1716-1809), 〈코리올라누스의 가족(The Family of Coriolanus)〉, 1771년경, 프랑스 파브르 미술관

1771년경 조셉 마리 비엔이 그린 〈코리올라누스의 가족〉은 어린 아기를 등장시켜 보다 극적인 이야깃거리를 더한 작품입니다. 코리올라누스가 추방되던 당시 그의 아내가 임신했다는 가정으로, 아내가 출산을 하고 그 아이를 데려온 장면을 담았습니다.

리처드 웨스톨(Richard Westall, 1765-1836), 〈코리올라누스에게 간청하는 볼룸니아(Volumnia Pleading with Coriolanus Not to Destroy Rome)〉, 1800년, 미국 폴거 셰익스피어 도서관

리처드 웨스톨의 〈코리올라누스에게 간청하는 볼룸니아〉는 등장인물의 시선을 통해 이야기를 생생하게 전달하는 또 다른 명화입니다. 그림 속 인물들의 시선은 코리올라누스를 향하고 있습니다. 평화로운 해결책을 바라는 가족들의 애원을 애써 모른 척 외면하고 있지

만, 사랑하는 어머니와 아내의 요청을 매정하게 끊어내지 못하고 고민하는 코리올라누스의 인간적인 모습이 잘 드러나 있습니다.

결국 코리올라누스가 로마 점령을 포기하고 안티움의 툴루스에게 회군하자, 볼스키는 자신들의 기대를 무너뜨리고 돌아온 그를 즉시 사형에 처합니다. 함락 직전의 로마를 포기하고 발걸음을 돌릴 때, 코리올라누스도 자신의 운명을 예감했을 것입니다. 물론 볼스키는 코리올라누스의 명성에 걸맞게 명예로운 장례식을 치러 주었습니다. 볼스키는 다시 전열을 정비하고 툴루스의 지휘 아래 로마를 공격합니다. 하지만 이번에는 철저히 방어 태세를 준비한 로마군에 볼스키는 무릎을 꿇었고, 툴루스는 전사합니다.

로마를 위해 모든 것을 다 바쳤지만 독선적인 성격으로 시민들의 마음을 얻지 못하며 결국 고국인 로마에도, 적국인 볼스키에도 속하지 못한 코리올라누스의 좌절과 절망은 2500여 년이 지난 오늘날에도 시사하는 바가 많습니다. 로마는 용맹한 장군이었지만 오만했던 코리올라누스를 쫓아낼 수 밖에 없었고, 코리올라누스에게 이는 돌이킬 수 없는 자존심의 상처를 남겼습니다. 나라에 헌신했지만 영구 추방을 당한 코리올라누스 입장에서는 더없는 분노에 휩싸일 수 밖에 없었을 것입니다. 하지만 조국을 배신하고 칼까지 겨누는 것은 결코 올바르지 않습니다. 코리올라누스처럼 평생을 엘리트로 살아온 이들 중 일부는 자칫 오만과 그릇된 분노에 빠지기도 합니다. 오늘날 우리 사회에서도 '땅콩회항'과 '라면상무' 등을 비롯해 일부 고위층들이 이해할 수 없는 사건을 일으키기도 합니다. 그렇지만 자신

의 우월감을 바탕으로 타인을 무시하거나 경멸할 경우, 돌이킬 수 없는 문제로 번질 수 있습니다. 오늘을 사는 우리도 코리올라누스의 일화를 반면교사(反面敎師) 삼아야겠습니다.

또한 이처럼 오만하고 불 같은 성격의 소유자도 어머니의 눈물 앞에서는 마음이 약해지기 마련인가 봅니다. 분노에 치를 떨며 복수의 칼날을 갈던 코리올라누스도 결국 어머니의 눈물 앞에서는 뜻을 굽히고 맙니다. 그 결과 로마는 기사회생하지만, 그를 지원했던 볼스키는 천재일우의 기회를 놓치고 역사 속에서 잊혀지고 맙니다.

8

로마의 평민들은 왜 성산에 올라가서 농성했을까?

〈비르지니아 이야기〉 산드로 보티첼리

　　루크레티아 사건 이후 로마는 공화정으로 바뀌었지만, 엄연한 신분 사회였으며 신분에 따른 차별 역시 존재했습니다. 평민들은 시민 인구의 대부분을 차지했고 병역과 납세의 의무를 다하며 로마 사회를 지탱하는 허리 역할을 했지만, 정치에 참여할 기회는 거의 얻지 못했습니다. 로마 공화정은 2명의 집정관이 통치했는데요. 귀족 300명으로 구성된 원로원 출신이 아니라면 사실상 집정관에 선출되는 것이 불가능했습니다. 평민들이 정치에 참여하려면 로마의 기초 군대 조직인 백인대의 일원이 되는 것 말고는 방법이 없었습니다.

　　기원전 495년, 당시 로마의 평민들은 끊임없이 전쟁에 참여하느라 농사를 제대로 짓거나 상점을 운영하기 어려웠습니다. 그러나 나라에 내야 하는 세금은 무거웠습니다. 결국 빈곤에 시달린 나머지

감당하기 어려운 부채의 늪에 빠지는 평민들도 있었습니다. 그런데 당시 로마의 집정관이었던 아피우스 클라우디우스는 빚을 갚지 못하는 평민들이 채권자의 노예가 되도록 합니다. 반면 또 다른 집정관인 푸블리우스 세르빌리우스는 평민들이 군 복무를 하지 못하는 노예로 전락하지 않도록 돕겠다고 약속합니다. 평민들은 집정관 세르빌리우스의 의견에 동의하고, 그의 소집에 응해 볼스키와의 전투에서 승리를 거둡니다.

전쟁에서 이긴 평민들은 세르빌리우스의 약속을 지키라고 원로원에 요구합니다. 그런데 또 다른 집정관인 클라우디우스는 자신은 그런 약속을 할 때 의논한 적도 없고, 동의할 수도 없다며 거부합니다. 문제는 로마 집정관은 2명이기에, 두 집정관이 합의하지 않으면 아무 소용이 없었습니다. 원로원 의원 대다수도 클라우디우스의 거부권에 동의합니다.

평민들은 귀족들이 자신들을 속였다며 분개합니다. 외적이 다시금 침입해 오지만, 화가 난 평민들은 전쟁에 소집되는 것을 거부합니다. 그들은 로마의 북동쪽에 있는 몬스사케르(Mons Sarcer, 성산(聖山)이라는 뜻)에 올라가 농성을 시작합니다. 다급해진 원로원은 부랴부랴 대책을 논의하는데요. 평민들의 의견을 들어주자는 협상파와 이를 반대하는 대결파로 의견이 나뉘어 협의를 이루지 못합니다. 심지어 클라우디우스가 이끄는 대결파가 우세했습니다. 그런데 평민들의 농성이 장기화된 가운데, 볼스키가 로마를 공격하기 위해 병력을 모았다는 소식이 전해집니다. 결국 원로원은 울며 겨자먹기로 협상파인

세르빌리우스의 주장을 따르기로 합니다. 세르빌리우스는 평민들에게 군 복무를 거부했다는 이유로 투옥하지 않겠다고 약속합니다. 또한 전쟁에 참여하는 평민들은 재산을 몰수하거나 팔지 않고 지켜줄 것이며, 감옥에 갇힌 채무자들은 즉시 풀어주겠다고 설득합니다.

이러한 세르빌리우스의 제안에 고개를 끄덕인 평민들은 군대 소집에 응하는데요. 이에 로마는 신속히 10개 군단을 형성해 볼스키와 맞붙어 승리를 거둡니다. 이후 평민들은 억압받는 사람들의 처우를 개선하기 위해 구체적인 대책을 마련하라고 요구합니다. 그러나 원로원은 외세의 위협이 사라졌으니, 평민들의 요구를 들어줄 이유가 없다는 얄팍한 생각을 하고 맙니다. 특히 대결파인 클라우디우스는 가난한 평민들에게 강제로 돈을 받아내고, 빚을 갚지 못한 사람들을 모조리 감옥에 가둡니다. 세르빌리우스는 이를 막으려 애썼지만 원로원은 모른 척합니다. 평민들은 귀족들의 배신에 치를 떨며 분노합니다.

머리끝까지 화가 난 평민들은 집정관 클라우디우스와 원로원의 명령을 거부하기 시작합니다. 로마 경제의 대부분을 책임졌던 평민들은 상점과 농장을 폐쇄한 뒤 도시를 떠납니다. 귀족들이 계속해서 약속을 지키지 않자, 모든 생업 활동을 중단하고 항의할 만큼 굳게 마음을 먹은 것입니다. 평민들은 로마에서 5km 떨어진 성산에 다시 농성장을 만듭니다. 정작 귀족들은 노동자 계급인 평민들이 떠난 텅 빈 도시에서 아무것도 할 수 없었습니다. 더군다나 바깥에서는 외적들이 호시탐탐 노리고 있었습니다. 이렇게 로마는 다시 위기에 빠지게 됩니다.

그러는 사이에 해는 바뀌어 기원전 494년 초, 아우루스 베르기니우스와 티투스 베투리우스가 새로운 집정관으로 선출됩니다. 그런데 이번에는 볼스키뿐만 아니라 사비니까지 동시에 로마를 공격합니다. 이들의 침입에 맞서려면 평민들이 절실히 필요했지만, 평민들은 성산에 틀어박혀 귀족들의 요구에 응하지 않습니다. 두 집정관들은 "평민들과 한 약속을 지켜야 한다"라며 원로원에 호소하지만, 원로원이 따라주지 않으면서 교착 상태에 빠집니다. 그러나 외적이 코앞에 이르자, 다급해진 원로원은 로마 공화국의 초대 집정관인 발레리우스의 동생인 마니우스 발레리우스를 독재관(Dictator)으로 선출해 위기를 타파하려 합니다. 독재관은 전시에 한해 6개월 동안 운영되는 비상 제도였습니다. 독재관 발레리우스는 전쟁에서 승리하면 약속을 지키도록 노력할 테니, 부디 나라를 지켜달라며 평민들을 설득합니다. 과거에 집정관이었던 발레리우스가 노블리스 오블리주를 실천해 평민들에게 인기가 많았다고 했지요? 발레리우스 가문이 자신들에게 우호적인 것을 잘 알았던 평민들은 그를 믿어보기로 합니다. 발레리우스는 평민들의 도움을 받아 볼스키-사비니 연합군을 물리치는 데 성공합니다.

전쟁에서 승리한 뒤 귀환한 발레리우스는 원로원에 "평민들이 빚을 갚지 못하더라도 노예로 삼거나 신체에 해를 입히는 것을 금지해야 한다"라고 간곡히 호소합니다. 그러나 원로원은 그의 요청을 묵살하고 맙니다. 이에 절망한 발레리우스는 스스로 독재관 자리에서 물러납니다. 여기에 원로원은 한술 더 떠서 평민들을 다시 전쟁터로

바르톨로미오 바를로치니(Bartolomeo Barloccini, 1813-1882), 〈성산에서의 평민들의 농성(The Secession of the People to the Mons Sacer)〉, 1849년, 소장처 불명

보내 그들의 입을 막으려 합니다. 이에 분노한 평민 병사들은 똘똘 뭉쳐 다 같이 로마를 떠나기로 합니다. 그들은 산꼭대기에 요새를 만들고 도랑을 판 뒤, 따로 도시를 세우려는 시도까지 합니다.

결국 로마가 둘로 쪼개질 위기에 처하자, 원로원은 비로소 귀족만으로는 나라를 운영할 수 없다는 사실을 깨닫습니다. 극한 대치를 하던 원로원과 평민들은 로마가 쪼개지는 파국을 막기 위해 협상을 시작하고, 극적으로 타결을 이룹니다. 이에 평민들의 정치적 의견을 대변하고, 평민들의 권리를 보호하는 호민관(護民官, Tribunus Plebis)이라는 관직이 만들어집니다. 호민관이 되려면 평민 출신이어야 했

으며, 제도 초기에는 2명의 호민관을 뽑았습니다. 호민관은 집정관의 결정을 받아들이지 않는 거부권을 통해 귀족들을 견제하는 역할을 했고, 신분상의 면책 특권도 부여받았습니다. 처음에는 로마 군단의 군인들이 호민관을 선출했지만, 20년 후에는 모든 평민 남성들이 호민관 선출에 투표할 권리를 갖게 됩니다. 호민관에게 해를 입히는 자는 사형에 처하고, 빚을 갚지 못한 시민을 노예로 만들거나 채찍질을 할 수 없도록 합니다. 전쟁터에 참전한 평민의 재산을 일방적으로 몰수하는 행위도 금지됩니다.

로마의 성산 사건은 오늘날의 우리에게도 시사점을 줍니다. 국가는 부와 권력을 가진 일부 특권층만으로는 유지되지 않으며, 다수의 민중 없이는 결코 존재할 수 없습니다. 따라서 나라를 운영하는 정치인들은 나라의 근간을 이루는 민초의 의견에 가장 먼저 귀를 기울여야 합니다. 특히 정치인들이 되새겨야 할 일화인 것 같습니다.

제1차 성산 사건은 호민관이라는 직책의 탄생과 함께 일단락됩니다. 이로써 겉보기에는 귀족 계급을 상대로 평민들이 승리를 거둔 것처럼 보였습니다. 하지만 실제로 호민관은 그리 큰 역할을 하지는 못했습니다. 왜 그랬을까요? 집정관과 원로원은 평민 전체가 아닌 호민관 2명과 협상하기만 하면 되었기 때문에, 실제 평민들의 협상력은 더욱 약화되었습니다. 또한 호민관은 전시에는 거부권을 행사할 수 없었습니다. 그런데 로마는 주변 국가들과 끊임없이 전쟁을 했기 때문에, 호민관이 거부권을 쓸 기회가 거의 없었습니다.

19세기 이탈리아의 페루자에서 활동한 목판화가 바르톨로미오

바를로치니가 목판에 조각한 〈성산에서의 평민들의 농성〉은 평민들이 성산에서 농성하면서 전쟁에 참여하지 않자, 다급해진 집정관과 원로원 의원들이 찾아와 설득하는 장면을 담고 있습니다. 왼쪽에는 수많은 평민들이 모여서 농성하는 모습이 보입니다. 오른쪽에는 원로원 의원들이 찾아와서 달래고 있지만, 협상이 쉽지 않아 곤혹스러운 표정을 짓고 있습니다.

한편, 로마는 건국 이래 기원전 5세기 중반까지 성문법이 없었고 종교와 전통, 관습을 따랐는데요. 이러한 관습법은 귀족으로 구성된 법원에서 해석했기 때문에 평민에게는 매우 불리했습니다. 이에 기원전 462년, 호민관 가이우스 테렌틸리우스는 일명 '테렌틸리우스(Terentilius) 법'이라 불리는 법안을 원로원에 제출합니다. 이 법안은 5명의 시민으로 구성된 위원회를 구성해 성문법을 제정하라는 것이었습니다. 원로원은 단호히 거부했지만, 평민들의 요구가 거세지자 5인 위원회 대신 10인 위원회(Decemviri)를 세우기로 합니다. 하지만 10인 위원회의 구성원들은 전부 귀족이었습니다. 위원회에 속한 귀족들은 법안 제정에 관해 전적인 권한을 지녔으며, 그들이 내린 결정에는 항소할 수 없었습니다.

기원전 451년 최초로 10인 위원회가 결성되어 성문법을 만들기 시작합니다. 하지만 10인 위원회가 만든 법 조항들은 평민들이 보기에 그리 유리하지도 않았고, 그마저도 지지부진하게 진행됩니다. 그러던 중 10인 위원회를 비판했던 전직 호민관 루키우스 시키우스가 갑작스레 암살을 당합니다. 평민들은 10인 위원회를 암살의 배후로

프란체스코 데 무라(Francesco de Mura, 1696~1782), 〈비르지니아의 죽음(The Death of Virginia)〉, 1760년, 영국 맨체스터 미술관

의심합니다. 평민들의 불신과 분노가 슬슬 끓어오르던 때, 10인 위원회의 위원이었던 아피우스 클라우디우스 크라수스(Appius Claudius Crassus)가 불미스러운 사건을 저지르면서 평민들과 귀족들의 관계는 악화일로를 걷게 됩니다.

위 그림은 프란체스코 데 무라가 그린 〈비르지니아의 죽음〉이라는 작품입니다. 가운데에 노란 옷을 입은 채 쓰러져 있는 여인은 이그림의 주인공인 비르지니아(Virginia)입니다. 비르지니아는 어떤 여

인이고, 왜 이렇게 쓰러져 있는 걸까요?

기원전 449년, 로마 공화정 초기의 집정관이었던 아피우스 클라우디우스의 손자이자 10인 위원회의 위원이었던 아피우스 클라우디우스 크라수스는 비르지니아라는 미모의 여인을 흠모합니다. 그런데 비르지니아는 전직 호민관의 딸로 평민이었으며, 게다가 유부녀였습니다. 당시 로마법에서는 귀족과 평민이 결혼할 수 없었기 때문에, 클라우디우스는 비르지니아에게 자신의 첩이 되라고 강요합니다. 유부녀였던 비르지니아는 이 황당한 제안을 거부합니다. 그러자 클라우디우스는 비르지니아가 자신의 노예가 낳은 딸이라며 거짓 소문을 냅니다. 당시 로마에서는 부모 중에 한 사람이라도 노예일 경우 그 자식도 노예였습니다. 이를 핑계로 클라우디우스는 비르지니아를 강제로 납치합니다. 그리고 재판관들을 매수해 비르지니아가 자신의 노예라는 판결을 받아냅니다. 당시 비르지니아의 아버지는 백부장(로마 보병부대의 최소 단위인 백인대의 지휘관으로, 귀족이 아닌 평민 출신의 유일한 지휘관이었음)으로 전쟁터에 나가 있었는데요. 이 소식을 듣고 한달음에 로마로 돌아온 아버지는 울부짖으며 딸에게 이렇게 말합니다.

"너를 자유의 몸으로 풀어주려면 이 방법밖에 없구나."

아버지는 비통한 얼굴로 딸의 가슴에 단검을 꽂습니다. 이 비극적인 소식을 들은 평민들은 귀족들의 횡포가 도를 넘었다고 생각해 일제히 들고 일어납니다. 제2의 성산 사태가 벌어진 것입니다.

그렇잖아도 전직 호민관이 의문의 피살을 당했는데 귀족이 평민

여성을 유린하는 일까지 벌어지자, 분노한 평민들은 성산에 올라 농성을 시작합니다. 사태가 일파만파 걷잡을 수 없게 되자, 결국 클라우디우스는 체포되어 재판에 회부되는데요. 불명예를 참지 못한 그는 감옥에서 자결하고 맙니다. 이 사건을 계기로 성문법을 제정하기 위해 구성되었던 10인 위원회는 해체되고, 귀족들은 평민의 동의 없이 별도의 기관은 설치하지 않겠다고 약속합니다. 그리고 로마 최초의 성문법인 '12표법(Leges Duodecim Tabularum)'이 만들어지며 제2차 성산 사태는 막을 내립니다.

12표법은 법률을 새긴 판(Tabula)의 수가 12개인 것에 착안해 붙여진 이름입니다. 흔히 '12동판법'이라고도 부르는데요. 다만 동판인지 석판인지, 아니면 또 다른 재질의 판인지는 알려진 바가 없습니다. 로마인들은 이 12표법을 로마 광장에 게시합니다. 12표법은 평민의 권리를 보장하는 내용이 주를 이루었을 것으로 추측되는데요. 다만 현재에는 온전한 원문이 전해지지 않았습니다.

12표법은 그전까지 귀족의 입김에 휘둘리던 관습법이 일부 성문화되어 공시되었다는 점에서 의의가 있습니다. 다만, 귀족들이 주도권을 잡고 제정한 만큼 평민들의 근본적인 불만은 해소되지 않았습니다. 예를 들면 평민들은 전쟁에서 새롭게 획득한 땅을 공정하게 분배할 것을 요구했습니다. 당시 로마에서 귀족들은 대규모의 토지를 소유했지만, 국민의 다수를 차지했던 평민들은 농사를 지을 땅이 없거나 얼마 되지 않는 땅뙈기만 겨우 가졌기 때문입니다. 로마는 농경 사회로, 땅이 없는 평민들은 농사를 짓지 못해 경제적으로

산드로 보티첼리(Sandro Botticelli, 1445–1510), 〈비르지니아 이야기(The Story of Virginia)〉, 1496–1504년, 이탈리아 카라라 아카데미 갤러리

매우 곤궁했습니다. 그런데도 정작 12표법에는 이에 관해 한 마디의 언급도 없었습니다.

15세기 이탈리아 르네상스 시대의 거장 산드로 보티첼리가 그린
〈비르지니아 이야기〉는 루크레티아의 이야기처럼 보티첼리가 로마
의 모범적인 미덕을 강조하기 위해 그린 작품 중 하나입니다. 이 그
림은 명예훼손과 혼인성실이라는 주제를 담고 있습니다. 한 화폭에

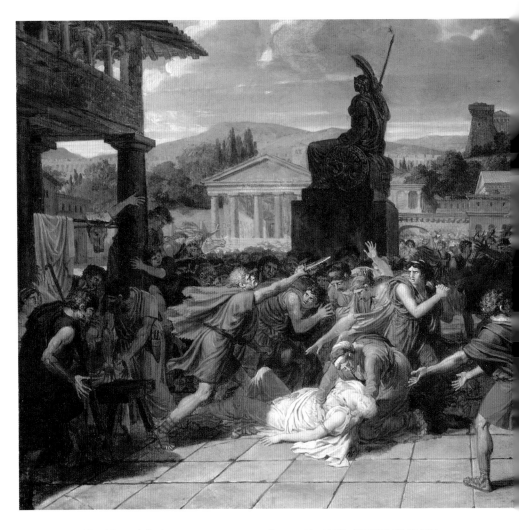

기욤 기용 르티에르(Guillaume Guillon Lethière, 1762–1832), 〈비르지니아의 죽음 (The Death of Virginia)〉, 1800년, 미국 로스앤젤레스 카운티 미술관

여러 장면을 담아 조합하는 것은 초기 르네상스 예술의 일반적인 경 향이었습니다. 그림의 왼쪽부터 차례대로 장면들을 살펴보면, 다른 여성들과 함께 있는 비르지니아가 보입니다. 비르지니아는 자신을 아피우스 클라우디우스 크라수스에게 데려가려는 무리에게 무자비

한 폭행을 당하고 있습니다. 다음으로 클라우디우스의 편을 드는 귀족 재판관들이 주재하는 재판소로 비르지니아를 데려가는 장면이 보입니다. 그림 가운데에는 재판정에서 아버지와 남편이 비르지니아의 무죄를 호소하는 장면이 그려져 있습니다. 황당하게도 비르지니아가 노예라는 판결을 받자, 아버지는 가족의 명예를 지키기 위해 딸을 칼로 찔러 죽이고 말을 타고 달아납니다. 이 그림은 고대 로마의 고전 건축을 배경으로 이야기를 전개하고 있으며, 인물들의 동요한 모습이 생생한 색으로 칠해져 있어 더욱 인상적입니다. 이 그림 하나만 보아도 비르지니아의 모든 이야기를 알 수 있습니다.

19세기 프랑스 화가 기욤 기용 르티에르가 그린 〈비르지니아의 죽음〉도 비르지니아의 비극적인 이야기를 담아낸 작품입니다. 기원전 449년 로마 공화국의 클라우디우스는 로마군 백부장 비르지니우스의 딸인 비르지니아를 자신의 노예라고 주장하고 법정에서 승소 판결을 받습니다. 클라우디우스는 자신의 권력을 남용해 비르지니아를 강제로 취하려 한 것입니다. 이 그림은 비르지니아 이야기

의 가장 비극적인 장면인, 판결 이후 아버지가 딸을 찔러 죽이는 장면을 역동적으로 그려냈습니다. 그림 가운데 흰 옷을 입고 쓰러져 있는 비르지니아는 원근법으로 시선이 집중된 가운데 가장 돋보이게 그려져, 마치 순교자처럼 보입니다.

로마의 왕정이 무너지고 공화정이 수립된 계기가 루크레티아 사건 때문이었는데요. 이후 60년도 채 지나지 않았을 때 비르지니아 사건이 발생한 것입니다. 이는 공화정으로 바뀌었어도 평민에 대한 귀족들의 횡포는 달라진 것이 없음을 상징하는 사건이었습니다. 특히 여성을 인격체가 아닌 소유물로 취급하는 당시 고대 로마인들의 의식을 고스란히 보여줍니다. 여성의 인권과 성적 자기결정권이 없었다는 것이 안타깝고 놀랍지만, 당시 고대 사회에서는 이러한 인식이 보편적이었습니다. 여성이 인권을 인정받기 시작한 것은 무려 2000여 년이 지난 1918년, 영국의 서프러제트 운동으로 여성에게 투표할 권리가 주어진 이후부터입니다. 비르지니아 사건은 여성 인권에 대한 발전이 참으로 더디고 여전히 갈 길이 멀다는 것을 느끼게 해주는 일화입니다. 그래도 비르지니아 사건은 로마 최초의 성문법인 '12표법'을 탄생시키는 도화선이 됩니다.

9

고국으로부터 버림받았던 영웅은 어떻게 로마를 구했을까?

〈브레누스로부터 로마를 구하는 카밀루스〉 세바스티아노 리치

로마는 로마의 북쪽에 자리잡았던 에트루리아의 도시들을 하나씩 무너뜨리며 세력을 확장합니다. 그리고 기원전 406년에는 에트루리아에서도 가장 강력한 도시였던 베이를 상대로 전쟁을 선포합니다. 베이는 강력한 군사력을 갖춘데다 높은 곳에 위치해 있어 공략하기 어려운 도시였습니다. 이에 로마인들은 몇 년 동안 포위 공격을 개시합니다.

기원전 401년 로마에서 전쟁이 인기를 끌기 시작하자, 로마의 장군이자 독재관이었던 마르쿠스 푸리우스 카밀루스(Marcus Furius Ca-millus)가 집정관으로 임명돼 로마군을 지휘합니다. 그는 짧은 시간에 베이의 두 동맹 도시인 팔레리, 카페나를 습격해 무너뜨립니다. 그리고 10년 가량의 치열한 전쟁 끝에 베이마저 함락시킵니다. 로마에서

는 강력한 라이벌 베이를 무너뜨린 것을 기념해 거국적으로 승리를 자축합니다.

그런데 베이를 점령하자 평민들은 베이를 제2의 수도로 삼자고 제안합니다. 당시 베이가 로마보다 더 발전한 도시이기도 했지만, 로마에 살고 있는 평민들이 귀족들의 권위에 눌려 지낼 수 밖에 없기 때문이었습니다. 하지만 제2의 수도 지정은 귀족파의 리더 카밀루스의 강력한 반대에 부딪치면서 무산됩니다. 그러자 평민들은 베이를 점령할 당시 획득한 전리품의 배분이 투명하지 않았다며 카밀루스를 고발합니다. 결국 카밀루스는 탄핵되어 국외로 망명하게 됩니다.

프랑스의 역사 화가 니콜라 기 브르네가 1785년에 그린 작품 〈로마 여인의 경건함과 관대함〉은 카밀루스가 에트루리아 도시 베이를 정복할 당시의 이야기를 담고 있습니다. 당시 그는 베이를 정복하며 얻은 보물의 10분의 1을 신에게 바치겠다고 맹세합니다. 하지만 카밀루스는 이 약속을 지키지 않아 곤경에 처합니다. 그러자 로마 여인들이 그가 신에게 한 약속을 이행하도록 나섭니다. 이 그림은 여인들이 카밀루스에게 앞다퉈 재물을 바치는 모습을 담았습니다. 당시 카밀루스가 베이를 정복하며 얻은 많은 전리품조차도 신에게 바칠 귀중한 선물을 충족시키기에는 넉넉하지 않았습니다. 카밀루스를 존경하던 수많은 로마 여성들은 자신들의 장신구와 장식품을 기부해, 카밀루스가 신에게 맹세한 약속을 지키도록 돕습니다. 이에 감동한 원로원도 로마 여성들의 고귀한 뜻을 높이 삽니다. 하지만 로마 여인들의 헌신적인 도움에도 불구하고 카밀루스는 로마

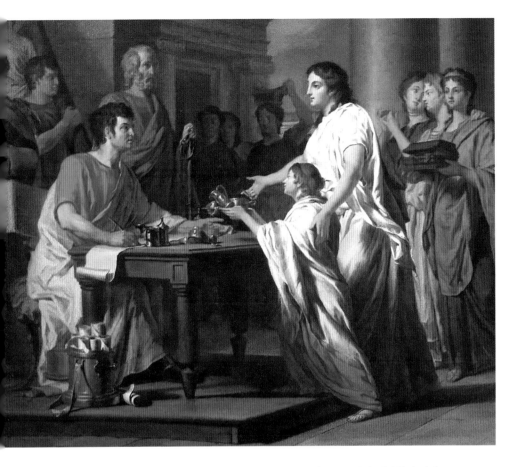

니콜라 기 브르네(Nicolas Guy Brenet, 1728–1792), 〈로마 여인의 경건함과 관대함(Piety and Generosity of Roman Women)〉, 1785년, 미국 유타 대학 미술관

에서 추방돼 이웃 국가로 망명하게 됩니다.

그런데 카밀루스가 망명한 지 얼마 되지 않아 로마는 또 다른 위기에 빠지게 됩니다. 순망치한(脣亡齒寒, 입술이 없어지면 이가 시림)이라는 말처럼, 로마의 입술 역할을 하던 에트루리아 베이가 몰락하자 북쪽의 오랑캐 갈리아인들과 바로 맞닥뜨리게 된 것입니다.

기원전 390년 갈리아인들은 아펜니노산맥을 넘어 그 길목에 있

는 에트루리아 도시들을 공략하면서 남쪽으로 내려옵니다. 갈리아인은 골족이라고도 불리는데요. 그리스인들은 켈트족이라 불렀고, 로마인들은 갈리아인이라고 불렀습니다. 그중 갈리아인의 일파 세노네스족이 로마와 북부 이탈리아를 침공하며 로마와 전투를 벌입니다. 이 전투는 로마에서 북쪽으로 16km 떨어진 테베레강과 알리아 소하천이 합류하는 지점에서 일어나, 알리아 전투라고 불립니다.

세노네스족은 당시 이탈리아 북부를 침공한 여러 갈리아인 중 한 부족이었습니다. 그들은 오늘날 리미니 주변의 아드리아 해안에 정착해서 살았습니다. 그들이 로마까지 침공하게 된 것은 한 남자의 복수심 때문이었습니다. 대체 어떤 사연이 있었던 것일까요?

사건은 에트루리아의 도시 국가 클루시움에서 청년 아룬스가 그의 아내를 왕에게 빼앗기면서 시작됩니다. 클루시움의 왕은 죽기 전에 아들의 후견인으로 아룬스를 지명하는데요. 그 아들은 청년이 되자 아룬스의 아내와 사랑에 빠집니다. 화가 난 아룬스는 클루시움을 떠나 갈리아인이 사는 곳으로 가서 포도주와 올리브, 무화과를 팝니다. 이를 처음 본 갈리아인들은 이런 진귀한 물품들이 생산되는 곳이 클루시움이라는 사실을 알게 됩니다. 아룬스는 갈리아인들에게 클루시움은 공략하기 쉬운 곳이니, 그들의 땅을 점령해 풍요로운 생활을 즐기라고 부추깁니다.

아룬스의 부추김에 갈리아인들의 일파인 세노네스족들은 에트루리아의 클루시움(오늘날 토스카나의 치우시)을 침략합니다. 세노네스족의 군대가 클루시움에 나타나자, 위협을 느낀 클루시움 시민들은 로마

툴롱 조각가 조합(Toulon Sculpture workshop),
〈브레누스의 동상(Toulon Sculpture workshop)〉,
연도 미상, 프랑스 국립 해군박물관

에 도움을 요청합니다. 로마인들은 이 분쟁을 중재하기 위해 로마에
서 명문가의 귀족이었던 마르쿠스 파비우스 암부스투스의 아들 3명
을 대사로 보냅니다. 세노네스족들은 클루시움 사람들이 자신들에
게 땅을 할애해 주면 철수하겠다고 버텼고, 양측은 좀처럼 타협하지
못합니다. 그러던 중, 로마 대사들이 갑작스레 세노네스족의 족장을
죽이고 도망을 칩니다. 격분한 세노네스족은 자신들의 족장을 죽인
대사 형제들을 넘겨달라고 요청합니다. 그러나 로마가 이 요청을 거
부하자 전쟁이 벌어집니다.

새롭게 세노네스족의 왕이 된 브레누스는 군대를 이끌고 클루시

폴 자민(Paul Jamin, 1853–1903), ⟨브레누스의 전리품(Brennus and His Share of the Spoils)⟩, 1893년, 개인 소장

움에서 130km 떨어진 로마까지 들어옵니다. 그 사이에는 적을 막아
줄 변변한 산과 강도 없었습니다. 방파제가 될 수 있었던 에트루리
아의 도시 베이는 이미 로마인의 손에 멸망해 버린 상황이었습니다.
로마군은 4개 군단의 병력을 급조해 테베레강의 알리아에 진을 칩
니다. 하지만 로마군은 제대로 싸워보지도 못하고 알리아 전투에서
크게 패배하고 맙니다. 수도 로마의 방어조차 포기한 채 대부분의
병력이 베이로 피신해 들어가게 됩니다.

세노네스족은 무방비 도시가 된 로마를 침략해 마음껏 유린하고
약탈합니다. 19세기 프랑스 아카데미 화풍의 화가 폴 자민이 그린
〈브레누스의 전리품〉은 당시 브레누스 앞에 끌려온 로마 여인들의
애처로운 모습을 담은 작품입니다. 세노네스족이 무려 7개월 가량
로마를 점령하자, 로마인들은 공포에 휩싸입니다. 그들은 대부분의
로마 병사들이 베이로 피난했다는 사실을 몰랐고, 생존자는 로마로
피난한 병사들뿐이라고 생각했기 때문입니다.

자신들이 무방비 상태임을 깨달은 청장년 남자들은 카피톨리노
언덕에 올라가 농성을 하기로 결정합니다. 이 언덕은 로마인에게는
신성한 장소로, 결코 적에게 넘겨줄 수 없는 곳이었습니다. 하지만
카피톨리노 언덕은 로마의 7개 언덕 중에 가장 높은 언덕이었기에
수용할 수 있는 인원에 한계가 있었습니다. 심지어 이 언덕에는 로
마의 주신인 유피테르(Jupiter, 그리스 신화의 제우스) 신전을 비롯해 여러
신들의 신전 건물밖에 없었습니다.

이 언덕에서 농성할 수 있는 인원이 제한되다 보니, 청장년 남자

들과 일부 젊은 여자만이 들어갈 수 있었습니다. 남겨진 로마인들은 세노네스족에게 잔혹하게 죽임을 당하고 맙니다. 로마 시내의 신전과 원로원 의사당을 비롯한 모든 건물이 파괴되고 불태워집니다. 카피톨리노 언덕의 사람들은 이 광경을 안타까워하면서 바라볼 수 밖에 없었습니다. 세노네스족 군대는 카피톨리노 언덕을 공성전으로 공격했지만, 지형이 너무 가파른 나머지 점령에 실패합니다.

한편, 베이로 도망친 로마군 생존자들은 군대를 다시 편성합니다. 하지만 양측은 팽팽하게 대치하기만 할 뿐 전쟁은 소강 상태에 빠집니다. 이러한 상황에서 기근이 찾아오며 두 나라의 군대를 괴롭히고, 이름 모를 역병까지 돌기 시작합니다. 양쪽 진영 모두 피해를 입고 맙니다. 세노네스족 군사들 중 많은 이들이 질병과 더위로 죽어갔고, 남은 병사들의 사기는 크게 떨어집니다. 세노네스족은 시체를 땅에 묻지 않고, 불에 태우거나 상수도관에 던집니다. 결국 로마의 수돗물도 오염되어 마실 수 없게 됩니다. 도시 생활에 염증이 나고 전쟁에 지친 세노네스족은 로마인과 협상을 벌이고, 기근을 이유로 항복하도록 촉구합니다. 결국 세노네스족은 금괴 300kg을 손에 넣고 로마에서 철수합니다.

브레누스가 이끄는 세노네스족 군대가 철수하자마자, 로마 원로원은 이전에 국외로 추방했던 카밀루스를 6개월 임기의 독재관으로 임명하는 법안을 통과시킵니다. 카밀루스는 독재관을 5번이나 하며 '로마 제2 건국의 아버지'라고 불릴 만큼 대단한 명성을 자랑했던 인물입니다. 그러다가 베이 정복 이후에 평민들과 갈등하며 해외로 망

명했는데, 고국으로부터 버림받았던 그가 로마 건국 이후 최대의 위기에 구원투수로 나서게 된 것입니다. 카밀루스는 베이에 있던 평민들도 소집해 군단을 재편성합니다. 새롭게 편성된 로마군은 북쪽으로 돌아가던 세노네스족을 빠르게 쫓아 무찌릅니다. 이탈리아의 화가 세바스티아노 리치가 그린 〈브레누스로부터 로마를 구하는 카밀루스〉는 후퇴하는 세노네스족을 섬멸하는 카밀루스의 모습을 담은 작품입니다.

하지만 명예를 중시했던 로마 입장에서는 치유할 수 없을 정도의 상흔이 남았습니다. 로마가 이러한 상처를 극복하고 다시 일어서기까지는 40여 년의 시간이 필요했습니다. 이후 수도 로마는 800년이 지난 서기 410년에 게르만족에게 점령당합니다.

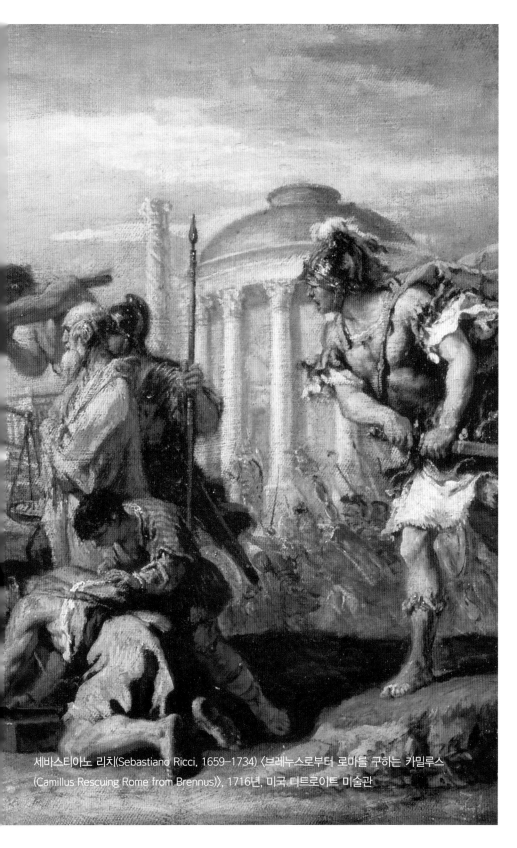

세바스티아노 리치(Sebastiano Ricci, 1659-1734) 〈브레누스로부터 로마를 구하는 카밀루스
(Camillus Rescuing Rome from Brennus)〉, 1716년, 미국 디트로이트 미술관

10

서로 앙숙이었던 로마의 귀족과 평민들은 어떻게 화해했을까?

〈정의와 화합〉 테오도르 반 튈덴

　　오른쪽 그림은 플랑드르의 화가 테오도르 반 튈덴이 그린 〈정의와 화합〉이라는 작품입니다. 그림에서 왼쪽은 정의의 여신 유스티티아(Justitia)이며, 오른쪽은 화합의 여신 콩코르디아(Concordia)입니다. 조화와 평화를 상징하는 콩코르디아는 서양 미술에서 사자 가죽을 두르고 화살을 묶는 모습으로 등장합니다. 화살을 묶는 이야기는 동서양을 막론하고 교훈을 전달하는 일화인데요. 화살 하나는 힘이 없지만 여러 개를 묶으면 부러뜨리기 어렵다는 뜻을 담고 있습니다. 형제 간에 다툼을 해결하거나 조직의 단결을 강조하기 위해 자주 인용되는 내용이지요. 고대 신화에서 사자 가죽은 헤라클레스의 옷으로 힘을 상징합니다. 즉 화살을 묶는 여신의 행위와 사자 복장으로 '단결된 힘'을 상징하는 것입니다.

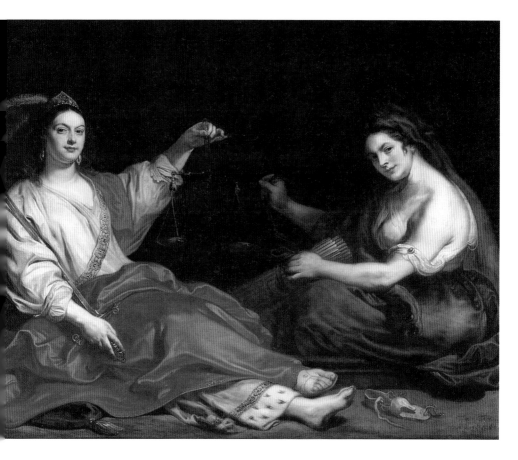

테오도르 반 튈덴(Theodoor van Thulden), 〈정의와 화합(Justice and Concord)〉,
1646년, 네덜란드 노르트브라반트 미술관

그리스에서 로마로 건너오며 고대 신화에 등장하는 신은 사회의
변화와 인간의 요구에 따라 그 역할이 중복되기도 하고 더욱 다양해
졌습니다. 로마 신화에서 평화의 여신은 '팍스(Pax)'이지만, 콩코르디
아를 화합과 더불어 평화의 임무까지 담당하는 여신이라 부르는 것
은 정치적 상황에 따라 신의 역할을 추가했기 때문입니다. 그렇다면
왜 갑자기 콩코르디아 여신의 이야기를 하는 걸까요? 바로 이 여신

이 로마 역사에서 중요한 의미가 있기 때문입니다.

갈리아인의 침략으로 큰 타격을 받았던 로마는 카밀루스의 지휘로 재건에 나섰고, 20여 년이 지나자 서서히 옛 모습을 찾아갑니다. 완전히 복구하지는 못했지만, 도시는 다시 사람들이 살 수 있는 토대를 갖춰 나갑니다. 외적도 물리치며 국경선도 탄탄해집니다.

하지만 나라 존폐의 위기가 지나고 안정된 삶이 찾아오자, 귀족과 평민 간의 내분이 다시 서서히 고개를 듭니다. 전통적으로 로마는 전쟁이 발발하면 모든 시민이 일치단결하지만, 전쟁이 끝나면 내부에서 귀족과 평민이 가열찬 투쟁을 벌여 왔습니다. 이러한 모습은 공화정을 시작하면서부터 줄곧 이어져 왔지요. 사실 갈리아인과 같은 외세의 침입에 속절없이 당했던 가장 큰 원인도 이같은 귀족과 평민 간의 내분 때문이었습니다. 로마는 왕과 같은 권력을 가진 집정관만 놓고 본다면 마치 왕정처럼 보입니다. 그러나 가장 큰 힘을 가진 원로원의 기능에 주목해보면 귀족정처럼 보이고, 평민들의 민회를 중점으로 살펴보면 민주정으로 보입니다. 사실 로마는 이 3가지가 모두 혼합된 정치 체제를 취했습니다.

외세의 침략으로 수도가 유린당하는 치욕을 겪은 후, 로마는 근본적인 개혁을 펼칠 수 있는 조건을 갖추게 됩니다. 이제는 80년 전에 12표법(로마 최고의 성문법)을 만들 때보다 평민들의 목소리가 더욱 커집니다. 로마는 과연 어떻게 바뀌었을까요? 로마에서 귀족과 평민 사이의 결혼이 이루어집니다. 사실 로마는 이미 기원전 445년에 귀족과 평민 사이의 결혼을 허용했지만 유명무실했고, 실질적인

통혼은 이때부터 이루어집니다. 또한 카밀루스는 평민 출신의 유능한 무장들을 발탁해 그들이 전투에서 눈부신 활약을 펼치도록 지원합니다. 로마에서 장군들은 전시에는 전쟁을 하지만 평시에는 국정을 이끄는데요. 이처럼 평민들도 정치에도 본격적으로 참여하게 됩니다.

이렇게 새로운 기틀을 마련했으니 귀족과 평민 사이가 좋아졌을까요? 두 계층 간의 뿌리 깊은 갈등은 또다시 고개를 들었습니다. 호민관 리키니우스와 섹스티우스는 "집정관 2명 가운데 1명은 반드시 평민 중에서 뽑아야 한다"라고 주장합니다. 이는 일명 리키니우스법이라고 불렸는데요. 평민들은 당연히 이를 지지했지만, 귀족 중심의 원로원은 강력히 거부했습니다. 이러한 논란으로 국정이 혼란스러워지자, 로마는 전쟁 영웅이자 이미 4번이나 독재관을 역임한 바 있는 카밀루스를 또 다시 독재관으로 임명합니다. 카밀루스 역시 귀족 출신이었기에 처음에는 평민들의 주장을 꺾으려 노력합니다. 리키니우스 법을 저지하기 위해 호민관들이 법안을 제출하는 날 별안간 평민들을 소집하거나, 무거운 벌금으로 협박하는 방식으로 법안 제출을 최대한 막습니다. 하지만 평민들의 저항이 거세지자, 위대한 지도자 카밀루스는 민의를 깨닫게 됩니다.

프랑스의 바로크 화가 니콜라 푸생은 카밀루스가 젊은 시절 또 다른 도시인 팔레리를 공략할 때의 일화를 그림으로 담았습니다. 팔레리의 한 교사는 그의 귀족 학생들을 이용해 자신의 도시를 배신하려 합니다. 그는 학생들을 이끌고 로마군에 투항합니다. 그리고 카밀

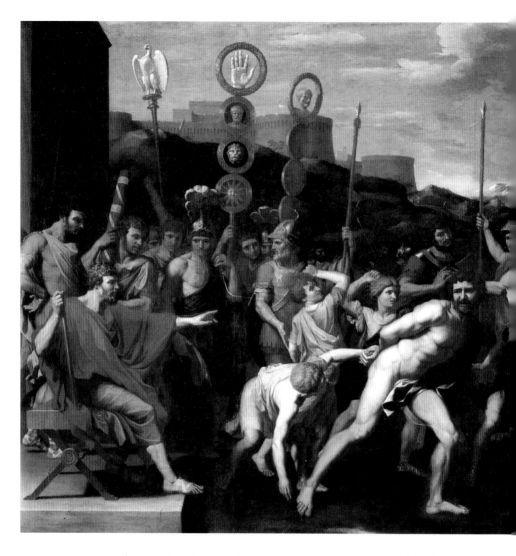

니콜라 푸생(Nicolas Poussin, 1594-1665), 〈팔레리의 학생들에게 교사를 넘겨주는 카밀루스(Camille Delivers the Schoolmaster of Falerii to His Pupils)〉, 1637년, 프랑스 루브르 박물관

루스에게 "이 아이들을 이용하면 팔레리를 쉽게 정복할 수 있을 것"이라고 의기양양하게 말합니다. 그러나 당시 로마 사령관이었던 카밀루스는 학생들을 이끌고 자신에게 투항한 교사의 행동을 칭찬하지 않고 강력히 비난합니다. 그는 교사의 옷을 벗기고 손을 묶은 다음, 학생들에게 막대기를 주어 그 교사를 때려서 팔레리로 데려가고 돌려보냅니다. 이 소식을 접한 팔레리 시민들은 카밀루스의 인품에 탄복해, 저항을 포기하고 로마에 항복해 동맹을 맺습니다. 카밀루스의 인품을 알 수 있는 일화인 것이지요.

카밀루스 역시 처음에는 로마의 평민들이 집정관 2명 중 1명을 평민 출신으로 임명해 달라는 요구를 반대합니다. 그러나 당시 80세의 노인이었던 카밀루스는 죽기 전에 로마 공화정의 발전을 이끌고자 귀족들을 설득하기로 결심하고 원로원 회의장으로 갑니다. 회의장에 들어가기 전, 그는 한 신전을 찾아 기도를 드리는데요. 카밀루스가 기도를 드린 신은 전쟁의 신 마르스도, 신들의 왕 유피테르도 아니었습니다. 바로 조화와 단결의 여신 콩코르디아였습니다. 그는 "합의가 이뤄진다면 콩코르디아 여신께 신전을 바치겠습니다"라고 맹세합니다.

카밀루스가 원로원에 제시한 중재안은 귀족들은 평민에게 집정관 한 자리를 양보하는 대신, 귀족들 가운데 법률을 관장하는 법무관을 두도록 하는 안이었습니다. 그의 진심은 원로원 의원들에게 전달되었고, 극적인 타협이 이루어집니다. 기원전 367년, 로마 역사상 가장 획기적인 법률인 '리키니우스 법'이 제정됩니다. 이로써 로마

공화정 전반기의 귀족과 평민 사이의 신분 투쟁에서 중요한 전환점이 마련됩니다.

리키니우스 법은 집정관 중 1명을 평민 중에 선출한다는 것 외에도 평민들을 위한 경제적 법안들을 담고 있었습니다. 예를 들어 '부채의 상환은 3년 분할 지급으로 하고, 이자는 원금에서 공제해 지불해도 좋다'라고 규정했는데요. 덕분에 채무 문제를 겪는 평민들이 구제받을 길이 열립니다. 또한 공유지 점유 제한을 두어서, 제아무리 부유층이더라도 한 사람이 소유할 수 있는 토지를 500유게라(약 125헥타르)로 제한합니다.

물론 이 법에서 가장 중요한 것은 로마 역사에서 가장 중요한 지위였던 집정관 중 1명을 평민 출신 중에 선출하도록 한 것이었습니다. 로마에서 집정관은 최고 정무 관직으로, 2명으로 구성됐는데요. 그동안 집정관이 될 기회가 귀족에게만 주어졌고, 평민은 배제되었습니다. 기원전 367년 당시에는 평민도 취임할 수 있는 6명의 군사 담당관 제도를 시행 중이었는데, 이를 폐지하고 다시 2명의 집정관 제도로 돌아가는 것을 규정합니다. 그 2명의 집정관 중 1명을 평민 출신으로 임명하기로 결정한 것입니다. 그리고 몇 년 후, 중요 공직을 경험한 사람은 귀족이든 평민이든 원로원 의원으로 선출될 수 있도록 하는 법안도 완성됩니다.

카밀루스는 맹세한 대로 리키니우스 법의 성립을 기념해 콩코르디아 신전을 짓습니다. 콩코르디아 여신은 조화와 일치, 융화와 협조를 관장하는 신입니다. 이 신전에서 귀족 계급과 평민 계급은 로마

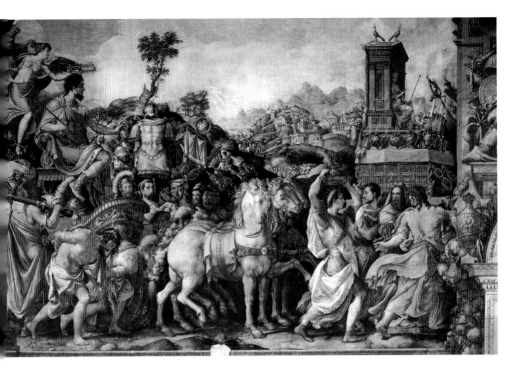

프란체스코 데 로시(Francesco de' Rossi(Francesco Salviati)), 1510–1562), 〈성난 카밀루스의 승리(Triumph of Furius Camillus)〉, 1545년, 이탈리아 베키오 궁전

의 발전을 위해 갈등을 해소하고 일치단결하기로 맹세합니다. 귀족과 평민이 기회의 균등을 가슴속에 새기며 세계로 나아가자는 염원을 담고 신전을 세운 것입니다. 이처럼 로마 공화정은 필요할 때마다 민의를 반영해 제도를 개선하는 노력을 기울였고, 이러한 노력은 세계를 제패하는 로마의 저력이 되었습니다.

르네상스 시대에 『군주론(Il Principe)』을 쓴 이탈리아의 정치 이론가 마키아벨리(Niccolò Machiavelli)는 카밀루스를 두고 "어떠한 상황에서도 뛰어난 용기를 발휘했다. 변덕스러운 운명도 그의 고결한 인격

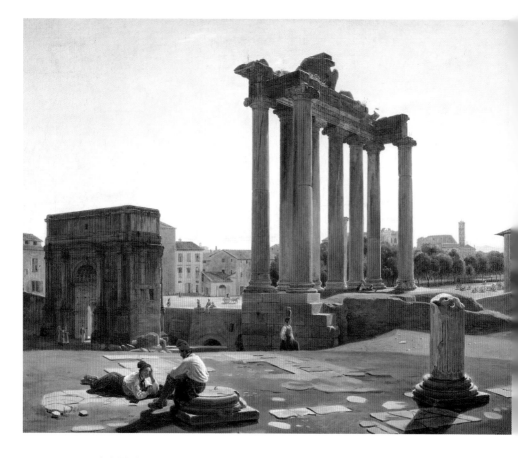

콘스탄틴 한센(Constantin Hansen, 1804-1880), 〈카피톨리노 언덕에서 바라본 콩코르디아 신전과 셉티미우스 세베루스 개선문이 있는 포로 로마노의 전경(View of the Roman Forum with the Temple of Concordia and the Arch of Septimius Severus seen from the foot of the Capitoline Hill)〉, 1846년, 소장처 불명

을 해칠 수 없었다"라고 평가했습니다. 카밀루스는 다른 사람은 한 번도 하기 힘든 독재관을 5번이나 역임하고, 평생 누리기 힘든 개선식을 4차례나 했습니다. 그러나 그의 생애에서 가장 위대한 업적은 공화정의 발전에 한 획을 그은 리키니우스 법을 통과시킨 것입니다.

리키니우스 법은 법안을 제안했던 호민관 리키니우스의 이름을 딴 것입니다. 마주 보고 달리는 폭주 기관차처럼 대립하던 귀족과 평민 사이에 타협점을 찾아 로마를 한층 더 발전시킨 그는 '제2의 로마 건국의 아버지'라고 불렸습니다.

덴마크의 화가 콘스탄틴 한센은 1846년 로마를 방문해 콩코르디아 신전이 있었던 포로 로마노를 그렸습니다. 콩코르디아 신전은 지금은 거의 다 허물어져서 로마의 포로 로마노 광장에 기둥만 남아 있습니다. 비록 건물은 무너졌지만, 로마 공화정 초기에 귀족과 평민의 극한 대립을 끝내고 평화의 신전인 콩코르디아 신전을 지었던 카밀루스의 업적은 2000여 년이 지난 오늘날까지 칭송받고 있습니다.

11

할아버지와 손자는 어떻게 위기의 로마를 구했을까?

〈데키우스의 죽음〉 페테르 파울 루벤스

　공화정 수립 이후 로마는 착실히 성장하며 나라의 기반을 다져 나갑니다. 그 시기에 세계 대제국을 건설하려던 마케도니아 왕국의 알렉산드로스 대왕(Alexandros the Great)이 말라리아로 죽고 맙니다. 역사에 '만약에'라는 가정은 무의미하지만, 만약 알렉산드로스가 동방 원정을 가는 대신 서쪽 이탈리아를 먼저 정벌했다면 아마 로마조차 당해내지 못했을 것이며, 고대 세계사도 완전히 바뀌었을 것입니다. 로마 입장에서는 알렉산드로스가 서방 원정 대신 동방 원정을 택한 것이 다행스러운 일이었죠. 그는 동방 원정이라는 자신의 꿈을 못다 이룬 채 세상을 떠납니다.

　알렉산드로스 대왕은 고대 그리스의 변방에 불과했던 마케도니아를 그리스의 패권 국가로 만든 아버지 필리포스 2세의 뒤를 이어

20세의 나이에 왕위에 오릅니다. 그는 아버지의 유지를 받들어 페르시아 원정에 나섭니다. 그가 이탈리아 반도 대신 동방 원정에 먼저 나선 이유는 무엇일까요? 아마도 그리스의 오랜 숙적이었던 페르시아를 먼저 정벌해야 그리스가 안정된다고 생각한 것으로 보입니다. 알렉산더는 페르시아의 다리우스 3세와의 이수스 전투에서 대승을 거둡니다. 16세기 이탈리아 르네상스 시대 화가 베로네세는 〈알렉산드로스 대왕 앞에 선 다리우스 가족〉을 그렸습니다.

기원전 333년 알렉산드로스 대왕은 이수스 전투에서 페르시아 아케메네스 왕조 페르시아 제국의 마지막 왕 다리우스 3세를 물리칩니다. 다리우스 3세는 포로 신세를 피해 도망쳤지만, 그의 아내 스타테이라를 비롯해 어머니 시시감비스, 딸 스타테이라 2세와 드리페티스는 알렉산드로스 대왕에게 포로로 잡힙니다. 당시의 관습에 따르면, 패전국 왕의 식솔들은 승리자의 전리품이 되어 노예로 삼든 후실로 삼든 마음대로 할 수 있었습니다. 하지만 알렉산드로스 대왕은 그렇게 하지 않고, 대범하게 그들을 위로하고 용서합니다. 고대 그리스 시대의 철학가이자 작가였던 플루타르코스에 따르면, 알렉산드로스 대왕은 다리우스 3세의 남은 가족들이 왕족으로서 필요한 의복과 가구를 사용하도록 허락할 뿐만 아니라 그들의 품위 유지를 위해 이전보다 더 많은 연금을 지급하도록 합니다.

이탈리아의 화가 베로네세는 이 일이 야전 텐트가 아닌 페르시아의 궁전 같은 홀에서 일어난 것처럼 그렸습니다. 화려한 의상은 고대 그리스나 페르시아풍이 아닌 베로네세가 살았던 16세기 베네치아의

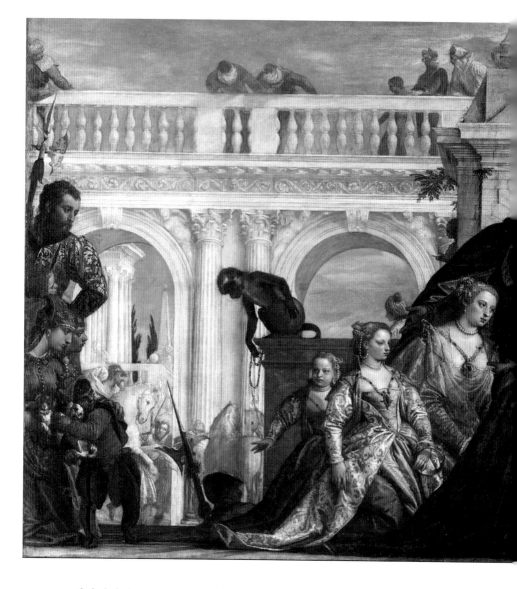

의상입니다. 일설에 따르면 무릎을 꿇고 있는 소녀들은 베로네세 자
신의 딸이고, 그들을 소개하는 신하는 화가 자신이라고 합니다. 그림
은 연극적인 형식을 취했는데요. 가장 눈에 띄는 인물들은 전경 무대
에 배치했습니다. 그들 뒤에는 난쟁이와 개, 원숭이 등이 있습니다.
저 멀리에는 아치형 건축물이 수평으로 이어져 있고, 그 위에는 많은

파올로 베로네세(Paolo Veronese, 1528-1588), 〈알렉산드로스 대왕 앞에 선 다리우스 가족(The Family of Darius before Alexander)〉, 1565-1570년, 영국 내셔널 갤러리

사람들이 이 광경을 지켜보는 아치형 공중 산책로가 어렴풋이 보입니다. 이는 베로네세의 전형적인 그림 구도로, 인물과 건물을 후면에

배치해 보는 이의 시선이 자연스럽게 무대 앞으로 집중하도록 연출한 것입니다.

멀리 있는 아치의 곡선은 전경에 있는 인물들의 움직임을 부각하고, 엎드려 있는 시시감비스의 제스처는 중앙 분수의 수직선에 교차됩니다. 이를 통해 그의 앞에 있는 알렉산드로스 대왕의 관대한 모습이 자연스럽게 부각됩니다. 완벽한 건축 기하학과 인물의 조화를 보여주는 걸작이라고 할 수 있습니다. 이렇게 베로네세는 베네치아 화파의 거장 티치아노(Tiziano Vecellio)에게 영향을 크게 받아, 빈틈 없는 구도와 화려한 색채의 장식화를 주로 그렸습니다. 그래서 그는 '베네치아 화파'를 대표하는 화가의 한 사람으로 손꼽힙니다. 그가 그린 〈알렉산드로스 대왕 앞에 선 다리우스 가족〉은 영국 런던에 있는 내셔널 갤러리 르네상스실의 대표작 중 하나로, 많은 관람객들의 사랑을 받고 있습니다.

알렉산드로스 대왕은 그리스의 오랜 숙적이었던 페르시아를 무너뜨리고 이어 이집트, 아프가니스탄, 인도까지 정복해 유라시아에 걸쳐 대제국을 건설합니다. 하지만 기원전 332년 그는 33세의 젊은 나이로 바빌로니아에서 급사합니다. 그가 죽자 마케도니아 제국은 분열됩니다. 알렉산드로스 대왕의 사후 마케도니아는 안티고노스 왕조가 되었고, 소아시아와 메소포타미아, 페르시아는 셀레우코스 왕조가 지배하며, 이집트는 프톨레마이오스 왕조가 지배합니다. 인도 방면은 박트리아가 지배합니다. 이와 같은 로마의 주변 정세 변화는 로마에게 유리하게 작용합니다.

작가 미상, 〈놀라의 무덤 프리즈에 그려진 삼니움족 병사들(Samnite soldiers from a tomb frieze in Nola)〉, 기원전 4세기, 이탈리아 나폴리 국립 고고학 박물관

알렉산드로스 대왕이 죽기 10여 년 전부터 로마는 이탈리아 반도 중남부 산악 지대에 자리잡고 있던 삼니움족과 부딪칩니다. 로마와 삼니움족의 전쟁은 기원전 343년부터 기원전 290년까지 3차례에 걸쳐 무려 53년 동안이나 이어집니다. 삼니움족은 통일 국가도, 독자적인 문명을 가진 나라도 아니었고, 산악 지대에 거주해 로마와 부딪칠 일이 없었는데요. 로마가 카푸아와 나폴리 등이 위치한 중서부로 진출하자 전쟁을 피할 수 없게 됩니다.

나폴리 국립 고고학 박물관에 전시되어 있는 위 벽화는 놀라의 무덤에서 발견된 삼니움족 병사에 관한 귀중한 자료입니다. 오른쪽

페테르 파울 루벤스(Peter Paul Rubens, 1577-1640), 〈데키우스의 죽음(The Death of Decius Mus)〉, 1616-1617년경, 리히텐슈타인 국립 박물관

에 투구와 흉갑으로 무장한 중장 기병을 보면, 장식된 장창을 갖고 있는 것이 눈에 띕니다. 그림 가운데에는 두 개의 긴 창으로 무장하고 투구와 흉갑을 쓰고 방패를 든 중장 보병이 보입니다. 맨 왼쪽의 보병은 경갑 보병입니다. 그는 부대 깃발을 들고 있으며 투구는 뿔로 장식되어 있습니다. 이는 삼니움족 병사들이 로마군에 결코 뒤처

지지 않는 장비를 갖추고 있었음을 드러냅니다.

플랑드르의 화가 루벤스는 고대 로마 공화국의 역사에서 영감을 받아 이 그림을 그렸습니다. 이 그림은 기원전 340년 로마의 집정관 데키우스(Publius Decius Mus)가 삼니움족과의 전투에서 로마 군대를 이끌던 모습을 담았습니다. 적진의 한가운데에서 장렬히 싸우다 말에서 떨어지는 데키우스의 모습을 역동적으로 그린 명작입니다.

그런데 전투를 앞두고 전해진 신탁은 놀라웠습니다. 신탁은 "로마가 전쟁에서 승리할 수 있지만, 로마의 집정관 중 한 사람의 목숨이 승리의 대가가 될 것이다"라는 내용이었습니다. 이를 들은 로마의 집정관은 운명의 신에게 자신의 삶을 바치고, 다가오는 전투에서 무자비하게 싸우기로 결정하는데요. 그가 바로 데키우스입니다.

당시 2명의 집정관 데키우스와 만리우스는 전장의 한복판에 있

였습니다. 전투 중 데키 우스는 자신의 안전을 무 시하고 적진의 한가운데 에서 분투하지만, 로마군 은 밀리게 됩니다. 그는 최전선에서 잠시 빠져 나 와 신들에게 헌신하고 의 식을 치르기 위해 근처의 사제를 찾습니다. 데키우 스는 의식을 치른 후에 보라색 토가를 입고 서서 로마를 위해 자신을 제물 로 바치는 것에 관해 긴 연설을 합니다. 그리고 다시 전진합니다. 데키우 스는 전장으로 돌진해 무

기를 들고 용맹하게 싸우지만, 장렬한 최후를 맞습니다. 동료의 장렬 한 죽음을 전해 들은 만리우스는 그의 희생에 합당한 눈물과 찬사를 바친다고 연설합니다. 데키우스의 영웅적인 죽음으로 사기가 오른 로마군은 만리우스의 지휘 아래 적군을 기습 공격하고, 전세를 역전 하는 데 성공합니다. 전쟁에서 승리한 로마인들은 영웅 데키우스의 시신을 찾아 성대한 장례식을 치릅니다.

페테르 파울 루벤스(Peter Paul Rubens, 1577-1640), 〈데키우스의 장례식(The Obsequies of Decius Mus)〉, 1616-1617년경, 리히텐슈타인 국립 박물관

루벤스가 그린 〈데키우스의 장례식〉 역시 데키우스의 장례식에 참석한 군인들은 물론, 모든 시민이 그의 죽음을 가슴 아파하고 있음을 잘 표현한 작품입니다.

로마와 삼니움족의 전쟁은 총 3차례에 걸쳐 오랫동안 진행되는

데요. 제2차 전쟁은 기원전 326년에 시작합니다. 삼니움족의 거주지가 산지 지역이었던 만큼, 로마군은 삼니움족의 소규모 게릴라전에 고전을 면치 못합니다. 전쟁은 소강 상태로 빠지는데요. 그러다가 기원전 321년, 로마군은 삼니움족이 풀리아 평원에 집결한다는 정보를 입수합니다. 로마군은 이번에야말로 삼니움족을 무찌르기로 작정합니다. 이에 2만 명의 로마군이 서쪽의 카우디움 협곡으로 행군합니다. 하지만 이것은 삼니움족의 계략이었습니다. 로마군은 협곡에 매복해 있던 삼니움족에게 포위돼 무차별 화살 공격을 받게 됩니다.

속수무책으로 당한 로마군은 설상가상으로 군량마저 부족해지면서 큰 위기에 처하고, 로마 집정관은 항복을 선언합니다. 결국 삼니움족과 협정을 맺는데요. 이는 로마가 삼니움족의 세력권을 인정하고 물러가는 것이었습니다. 포로로 잡힌 로마군은 무기를 빼앗기는 것은 물론, 갑옷도 벗고 속옷인 하얀 셔츠만 입은 채 2개의 창이 서 있는 관문을 기어서 건너가야만 했습니다. 집정관 역시 사령관임을 보여주는 진홍색 망토를 벗어야 했습니다. 그리고 로마 민회의 승인이 날 때까지 로마군 병사 600명은 인질로 남게 됩니다. 이렇게 제2차 삼니움 전쟁이 막을 내립니다.

로마군이 적에게 항복한 것은 70년 전 갈리아인이 침략했을 때였습니다. 기원전 321년에 삼니움족에게 카우디움 협곡에서 당한 이 굴욕 역시 로마의 명예에 치명상을 입혔습니다. 이 상황을 지켜보던 로마의 동맹 도시 카푸아가 로마에 실망해 삼니움족 편에 섭니다. 동맹국마저 배신하는 것을 두고 볼 수 없었던 로마는 카푸아를 침략

해 간단히 함락시키고, 카푸아의 지도층들을 모두 사형에 처합니다. 카푸아를 되찾은 로마는 삼니움족에게도 복수하고 싶었지만, 때를 기다리며 일단은 참습니다.

기원전 298년, 북쪽의 에트루리아인과 갈리아인이 연합해 로마를 공격합니다. 동쪽에서는 아드리아해 부근에 살던 움브리아인들이 침략합니다. 남쪽의 삼니움족도 여기에 동참해 로마를 침공합니다. 로마는 삼면에서 동시에 포위 공격을 받으며 절체절명의 위기에 처합니다. 당시 집정관이었던 루키우스 코르넬리우스 스키피오 바르바투스는 삼니움의 명장인 에그니투스를 쫓지만, 에그니투스를 필두로 한 이탈리아 중북부 세력 연합의 공격을 받아 전군이 몰살당하고 맙니다.

결국 로마 원로원은 비상사태를 선언합니다. 제3차 삼니움 전쟁이 시작된 것이지요. 이때 17세부터 45세까지의 시민뿐만 아니라 45세부터 60세까지의 예비군, 해방 노예까지 총동원령을 내립니다. 예비군까지 동원한 로마는 평소의 4개 군단보다 2개 군단이 더 많은 6개 군단을 편성하고 4만 명의 병력을 배치합니다. 보통 이러한 위기가 닥쳤을 때는 독재관을 임명해야 했지만, 로마는 귀족과 평민 간의 갈등을 피하기 위해 귀족 출신의 퀸투스 파비우스와 평민 출신의 젊은 보르미니우스를 집정관으로 선출합니다. 하지만 백전노장이었던 파비우스가 보르미니우스와 조화를 이룰 수 없다고 주장하자, 보르미니우스를 해임하고 앞서 이야기했던 데키우스의 손자인 데키우스 3세(Publius Decius P.f. Mus)를 집정관으로 선출합니다. 보르

미니우스에게는 또 다른 로마 군단의 사령관 임무를 맡깁니다.

기원전 295년, 다시 집정관에 선출된 파비우스와 데키우스의 로마군은 아펜니노산맥 동쪽과 움브리아에서 연합군과 대치합니다. 연합군은 왼쪽에서는 갈리아군이, 오른쪽에서는 삼니움군이 공격해 로마군을 포위하는 전술을 펼칩니다. 이때의 결전은 이탈리아 역사상 전례 없는 대규모 혈전이었다고 합니다. 전황은 로마에게 불리했고, 패색이 짙음을 느낀 병사들은 공포에 휩싸입니다. 그러자 집정관 데키우스가 "로마에 승리를 가져다주면 목숨을 바치겠다"라고 기도하며 적진으로 뛰어듭니다. 이에 병사들의 사기가 다시 오르며 전세가 역전됩니다. 데키우스는 그의 할아버지와 마찬가지로 전장에서 장렬히 전사하지만, 남은 집정관 파비우스는 삼니움 군대를 포위하는 데 성공합니다. 결국 나머지 군대들이 모두 후퇴하면서 전쟁은 로마의 승리로 끝납니다.

처절한 전투 끝에 용맹하게 싸운 로마군은 적군 2만 8,000명을 죽이고 8,000명을 포로로 잡는 대승을 거둡니다. 로마군도 9,000명가량 전사했지만, 승리에 만족하지 않은 로마군은 도망치는 갈리아인을 추격해 무찌릅니다. 움브리아인과 에트루리아인들도 로마에 항복해, 로마가 주도하는 '로마 연합'에 가입하게 됩니다. 유일하게 저항하던 삼니움족도 5년을 버티다가 기원전 290년 먼저 강화를 제의하면서 로마 연합의 가맹국이 됩니다. 이로써 로마는 53년에 걸친 삼니움족과의 전투를 끝내고, 이탈리아 중남부 지방까지 영역을 넓히게 됩니다.

로마 역사에서 삼니움 전쟁에서의 승리는 그 의미가 큽니다. 초반의 열세를 극복하고 연합군을 이길 수 있었던 이유는 무엇이었을까요? 로마군은 삼니움족의 기동력 있는 게릴라 전술을 습득해 역이용했고, 덕분에 전세를 뒤집을 수 있었습니다. 삼니움 전쟁을 계기로 로마군은 집정관 1명이 1개 군단만 지휘하던 것에서 2개의 군단을 지휘하는 체계로 바뀝니다. 중대 지휘관들에게도 독자적인 지휘권을 부여해 전투 상황에 맞게 대응하도록 하고, 삼니움족이 쓰던 투창도 바로 도입해 로마군의 체질을 바꿉니다. 무엇보다도 삼니움족과의 전쟁 초기에 집정관으로 전쟁을 지휘했던 할아버지 데키우스와 전쟁 말기를 책임졌던 손자 데키우스 3세의 희생 정신이 로마를 승리로 이끌었습니다. 이들의 희생은 로마가 강대국으로 거듭나는 밑거름이 되었습니다.

12

적군의 수장으로 만난 피로스 왕과 파브리키우스는
어떻게 서로를 신뢰했을까?

〈청렴한 파브리키우스〉 페르디난드 볼

삼니움족을 편입한 로마는 이제 이탈리아 반도 남쪽에 있던 그
리스 식민지 도시 국가들과 맞닥뜨리게 됩니다. 기원전 283년, 장화
처럼 생긴 이탈리아 반도에서 뒤꿈치 부분에 자리잡고 있던 타렌툼
(오늘날의 타란토)과의 전쟁이 시작되는데요. 이 전쟁은 우연한 사건으
로 시작됩니다. 18세기 독일의 풍경 화가 야콥 필립 하케르트가 그
린 〈타란토 항구〉는 당시로서는 규모도 크고 호화로운 항구의 모습
을 잘 보여주는 작품입니다. 타란토 항구는 고대 로마 시대부터 군
항으로 발달되어 온 유서 깊은 항구 도시입니다.

당시 폭풍이 불어 타렌툼 항구에 피신했던 로마 함대 10척이 공
격을 당하는데요. 그중 5척은 침몰하고 나머지는 간신히 탈출합니
다. 삼니움 전쟁이 끝난 후, 로마와 타렌툼은 서로의 세력권을 침해

야콥 필립 하케르트(Jakob Philipp Hackert, 1737–1807), 〈타란토 항구(Port of Taranto)〉, 1789년, 소장처 미상

하지 않는다는 협정을 맺었습니다. 타렌툼에서는 로마가 이 협정을 위반했다고 보고 우연히 들어온 로마의 배를 공격한 것입니다. 로마는 자국의 함선들이 타렌툼 항구로 들어간 것은 침략하려는 의도가 아니었다고 주장하며 손해배상을 요구합니다. 그러나 타렌툼은 손해배상을 요구하러 온 로마 사절단을 비웃으며 쫓아냅니다. 타렌툼의 무례한 태도에 분노한 로마는 결국 타렌툼에 전쟁을 선포합니다. 아마 제 생각으로는, 로마가 처음부터 타렌툼 침공의 명분을 만들기 위해 자국 함선들을 타렌툼에 접근시킨 것이 아닌가 하는 의심이 듭니다.

니콜라 푸생(Nicolas Poussin, 1594–1665), 〈아기 피로스 왕의 구출(Rescue of Young King Pyrrhus)〉, 1634년, 프랑스 루브르 박물관

타렌툼은 오늘날에도 이탈리아 해군의 주요 군항으로 쓰이고 있고, 제2차 세계대전 때에도 치열한 전투가 벌어졌던 곳입니다. 타렌툼은 이탈리아의 남부 해안 도시들과 마찬가지로 그리스인들이 건너와 식민지로 건설한 도시 국가였습니다. 타렌툼은 그중에서도 스파르타인들이 세운 나라로, 로마의 건국 시기와 거의 비슷한 시기에 세워졌습니다. 그리스 본토는 알렉산드로스 대왕의 사후 혼란을 겪으며 쇠퇴하고 있었지만, 이탈리아 반도의 그리스계 도시들은 여전히 번성하고 있었습니다. 드디어 로마 건국 이후 500년 만에 이탈리

아 반도 통일을 위한 전쟁이 벌어집니다. 당시 불가피하게 이탈리아 남부를 장악하고 있던 그리스계 도시 국가들과 전쟁을 벌이게 된 것이지요.

로마가 타렌툼과의 전쟁을 선포하자, 타렌툼 사람들은 그리스 북부에 있던 에페이로스의 왕 피로스(Pyrrhus)에게 자신들을 방어해 달라고 요청합니다. 피로스는 어릴 적 아버지가 암살되면서 보호자들의 손에 간신히 목숨을 건졌고, 지금의 알바니아에 해당하는 일리리아의 타우란티로 건너가 글라우키아스 왕의 손에서 자랐습니다. 13살에 에페이로스의 왕이 되었지만 얼마 뒤 반란으로 추방돼 아테네로 피신했고, 다시 알렉산드로스 군대에 볼모로 잡혀갔습니다. 이때 이집트의 프톨레마이오스 1세의 딸 안티고네를 첫 번째 아내로 맞이하면서 프톨레마이오스 왕가와 인척관계를 맺고, 프톨레마이오스 1세의 지원을 받아 에페이로스의 왕으로 복위한 인물이었습니다.

니콜라 푸생이 그린 〈아기 피로스 왕의 구출〉은 아직 갓난아기인 피로스 왕을 안전한 곳으로 피신시키려는 보호자들의 모습을 담았습니다. 피로스 왕의 보호자들은 불어오른 강을 가로질러 가기 위해 반대편에 메시지를 던지는 모습입니다. 오른쪽에는 물 위에 즉석 다리를 건설하기 위해 나무를 베는 사람들도 있습니다. 망명을 다니던 피로스 왕을 따르는 무리들이 그를 구하기 위해 필사의 노력을 하는 장면입니다.

프랑수아 부셰가 그린 〈아기 피로스를 구했나요?〉는 일리리아의 글라우키아스 왕이 아내에게 아기 피로스를 건네주고 나머지 가족

과 함께 양육할 수 있도록 돕는 장면을 담은 작품입니다. 그림 오른쪽에는 아기를 데리고 온 일행 중 1명이 아기를 받아준 글라우키아스 왕에게 보상하기 위해 큰 금쟁반의 포장을 풀고 있습니다. 피로스는 13살에 글라우키아스 왕의 도움으로 다시 에페이로스의 왕이 될수 있었습니다.

다시 로마 이야기로 돌아오겠습니다. 당시 강력한 국가를 형성하고 있던 피로스 왕은 알렉산드로스 대왕 이후 세계 제패를 노리던 야심만만한 인물이었던 만큼, 타렌툼의 요청을 흔쾌히 받아들입니다. 물론 타렌툼이 같은 그리스 민족이기도 했고, 타렌툼에서 따로 보병 35만 명과 기병 2만 명의 용병을 준비하겠다고 약속했기 때문이었습니다. 그러나 피로스 왕이 자신의 군대 2만 8,500명과 코끼리 20마리와 함께 아드리아해를 건널 때, 그들의 배는 북쪽에서 불어닥친 폭풍으로 제대로 항해하지 못하고 뿔뿔이 흩어집니다. 태풍 때문에 병사 2,000명과 코끼리 2마리를 잃은 피로스 왕은 우여곡절 끝에 남은 군대를 이끌고 타렌툼에 도착합니다. 그런데 타렌툼에 도착하자마자 피로스 왕은 타렌툼 시민들이 아무런 방어 능력도 없는데다, 그들이 약속했던 37만 명의 용병도 애초부터 없었음을 알게 됩니다.

당시 로마는 에트루리아와도 전투를 하고 있었기에, 타렌툼 원정에 동원한 군대는 집정관 레비누스가 이끄는 전체 병력의 절반인 2만 4,000명에 불과했습니다. 피로스 왕과 로마군이 아스쿨룸에서 벌인 첫 전투에서 피로스 왕 자신은 부상을 입었지만, 피로스 왕의 코끼리 떼는 로마군 기병대를 여지없이 격파합니다. 결국 로마군은 크

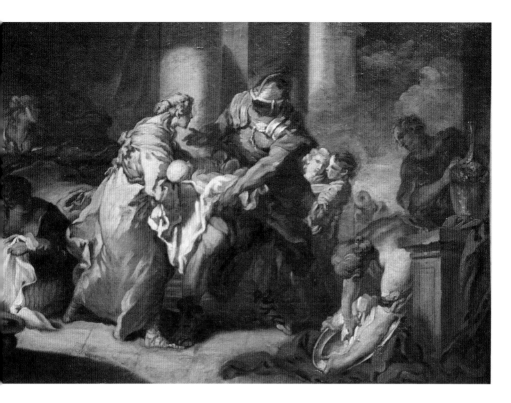

프랑수아 부셰(François Boucher, 1703-1770), 〈아기 피로스를 구했나요?(Le Jeune Pyrrhus sauvé ?)〉, 프랑스 렌 미술관

게 패배해, 전체의 3분의 2에 달하는 1만 5,000여 명의 병력을 잃습니다. 기세가 오른 피로스 왕은 로마를 향해 북진하는 한편, 심복 키네아스를 로마에 보내 평화 협정을 제안합니다. 피로스 왕의 무시무시한 코끼리 부대의 파괴력을 처음 경험한 로마의 원로원 의원 대다수도 강화를 맺는 쪽으로 기울었습니다.

그러나 이 소식을 들은 은퇴한 원로 아피우스 클라우디우스가 원로원에 등장합니다. 그는 집정관을 2번 역임하고 기원전 285년 독재관에 취임한 이후, 역대 클라우디우스 가문 출신의 로마인 중 최

고의 거물로 손꼽혔던 인물입니다. 그는 노쇠하면서 거동이 불편해졌고 전쟁이 가까울 무렵에는 시력을 거의 잃었습니다. 그럼에도 에페이로스 왕국의 피로스 왕이 이탈리아를 침공하면서 전쟁이 시작되자, 그는 원로원에 출석해 후배 원로원 의원들에게 절대 항복해선 안 된다며 호통을 친 뒤 다음과 같이 말합니다.

"모든 인간은 자신의 운명을 결정짓는 존재다."

그의 발언은 로마 원로원과 로마인들에게 큰 감동을 줍니다. 이에 로마는 피로스 왕과의 평화 교섭 대신 전쟁 의지를 불태웁니다. 로마 원로원은 피로스 왕의 군대에게 이탈리아를 떠날 것을 강경하게 요구합니다. 이런 요구안을 들고 피로스 왕을 찾아간 로마의 특사는 이듬해 집정관으로 선출된 가이우스 파브리키우스(Gaius Fabricius Luscinus)였습니다. 피로스 왕은 파브리키우스가 이끄는 로마 대표단에 엄청난 환영 연회를 베풀어 주고, 우정과 존경의 표시로 그에게 금을 선물합니다. 하지만 로마의 명예를 생각한 집정관 파브리키우스는 이를 거부합니다. 당시 뇌물이 만연했던 로마에서 파브리키우스는 청렴의 상징이 됩니다.

네덜란드의 화가 페르디난드 볼이 그린 〈청렴한 파브리키우스〉는 가이우스 파브리키우스의 청렴함을 나타낸 작품입니다. 백발의 노인으로 묘사된 피로스 왕은 투구와 갑옷을 입고 서 있는 파브리키우스에게 금으로 만든 접시와 꽃병을 선물하지만, 파브리키우스는 단호히 거절하는 모습입니다.

그러자 피로스 왕은 다른 전술을 시도합니다. 그는 다음 날 로마

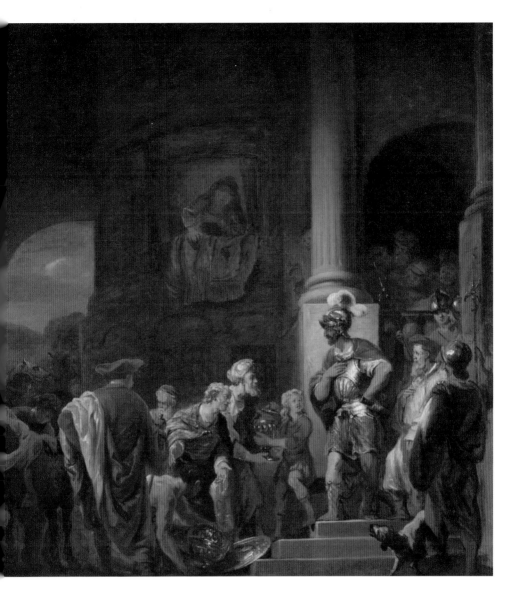

페르디난드 볼(Ferdinand Bol, 1616–1680), 〈청렴한 파브리키우스(The Incorruptibility of Gaius Fabricius)〉, 1650년경, 미국 우스터 미술관

페르디난드 볼(Ferdinand Bol, 1616–1680), 〈파브리키우스와 피로스(Fabritius and Pyrrhus)〉, 1656년, 네덜란드 암스테르담 박물관

와 대화하기 위해 만난 곳 근처의 큰 장막 뒤에 전쟁용 코끼리 중 하나를 숨깁니다. 피로스 왕은 신호를 보내 장막을 제거하고 거대한 코끼리의 베일을 벗겼고, 코끼리는 코를 들어 엄청난 괴성을 질렀습니다.

페르디난드 볼이 2번째로 그린 〈파브리키우스와 피로스〉의 장면처럼, 파브리키우스는 코끼리의 괴성에도 전혀 놀라지 않고 침착한 모습으로 피로스 왕을 향합니다. 결국 피로스 왕은 파브리키우스가 금으로 매수할 수도 없고, 코끼리를 통해 공포감을 줄 수도 없는 비범한 인물임을 알아보고 그와 협상을 시작합니다. 피로스와 파브리키우스는 서로를 존중하며 협상 테이블에 앉았지만, 결국 뾰족한 해결책은 찾지 못합니다. 다만 일시적으로 휴전을 맺고 피로스 왕이 사로잡고 있던 로마군 포로 600명을 돌려보내 줍니다. 그 포로들은 휴전 협정이 성립되지 않으면 다시 피로스에게 돌려보내는 조건이었습니다.

로마로 돌아온 병사들은 오랜만에 가족들과 재회하지만, 로마 원로원은 오랜 토의 끝에 휴전 협정을 거절합니다. 결국 600명의 로마 병사들은 1명도 빠짐없이 타렌툼으로 돌아가 포로 생활을 하게 됩니다. 그런데 피로스의 시의(侍醫, 궁중에서 임금과 왕족의 진료를 맡은 의사)가 "피로스 왕을 독살할 테니 그 대가로 무엇을 해줄 것인가?"라며 로마로 잠입합니다. 놀랍게도 파브리키우스는 제안을 받아들이는 대신 피로스 왕에게 이 사실을 알려줍니다. 고마움을 느낀 피로스 왕은 로마군 포로 600명을 로마에 돌려보내줍니다. 파브리키우스와

피로스 왕은 서로 상당한 신뢰관계를 형성했나 봅니다.

그러는 동안 해가 바뀌어 봄이 되자, 양측은 다시 아우디우스라는 곳에서 약 4만 명의 병력으로 맞붙게 됩니다. 이 전투에서도 코끼리를 효과적으로 배치한 피로스 왕이 승리합니다. 그러나 양측 모두 사상자가 많았고, 피로스 왕은 전투할 때마다 자신이 데려온 에페이로스 군대의 숫자가 줄어드는 것에 불안감을 느낍니다. 결국 피로스 왕은 다시 타렌툼으로 돌아오는데요. 마침 시칠리아 섬의 시라쿠사에서 또 다른 제안이 들어옵니다. 카르타고의 공격으로부터 시칠리아를 구해달라는 것이었습니다. 시칠리아 역시 그리스계 사람들이 건설한 그리스계 땅이었습니다. 피로스 왕은 동포를 돕는 심정으로 그 제안을 수용하고, 3년 동안 시칠리아로 건너가 카르타고와 싸웁니다. 이제 피로스 왕에게 남은 병력은 절반으로 줄었습니다. 하지만 그 사이 로마는 이 3년 동안 착실히 전쟁을 준비하며 지냅니다.

기원전 275년 피로스 왕의 다음 전투는 말렌툼(오늘날의 베네벤토)이었습니다. 피로스 왕은 당시 로마 집정관 마니우스 쿠리우스가 이끄는 로마군을 기습했지만, 미리 대비하고 있던 로마군에게 대패하고 맙니다. 로마는 이 말렌툼 전투에서 승리한 뒤 '나쁜 바람'이라는 뜻의 말렌툼을 '좋은 바람'이라는 뜻의 베네벤툼으로 바꿉니다. 이미 지칠 대로 지친 피로스 왕과 그의 군대는 자신들의 고향 그리스 에페이로스로 귀환합니다. 피로스 왕과 함께 출전한 2만 8,500명의 병사 중에서는 8,500명만 그리스로 돌아올 수 있었습니다. 피로스 왕은 아무런 성과도 없이 빈손으로 귀국한 셈이었습니다.

3년 후, 피로스 왕은 지중해 정복을 꿈꾸고 그리스의 스파르타와 전쟁을 벌입니다. 하지만 이 전투에서 그는 전사하고 맙니다. 피로스 왕이 전사한 후 로마는 다시 타렌툼을 공격하는데요. 자체 방어력이 미약했던 타렌툼은 손쉽게 함락됩니다. 드디어 기원전 273년, 타렌툼이 로마에게 항복하면서 로마는 건국 후 500년 만에 이탈리아 반도 전체를 통일하게 됩니다.

피로스 왕과 파브리키우스는 비록 적군의 수장으로 만났지만, 서로를 존중하고 인정하는 관계였습니다. 파브리키우스는 로마 지도층 인사로서 이상적인 디그니타스(Dignitas, 위엄)와 비르투스(Virtus, 힘, 용기)를 보여주었고, 피로스 왕 또한 그것을 자신에 대한 도전으로 받아들이거나 분노하지 않고 존경을 표하는 등 대인배다운 풍모를 보입니다.

알렉산드로스 대왕 이후 가장 뛰어난 영웅으로 알려진 피로스 왕이 타렌툼이나 시라쿠사 원정 대신 그리스를 통일하고 동방으로 진출한 알렉산드로스 대왕의 뒤를 따랐다면, 그는 알렉산드로스 대왕만큼 위대한 인물로 기억되었을 것입니다. 하지만 이탈리아 원정에 힘을 쏟아부으며 지치고 만 그는 평범한 왕으로 남았습니다. 역사에서 위대한 정복자로 기억되는 것도 우선순위를 어떻게 두는지에 따라 결정되는 듯합니다. 이러한 피로스 왕의 일화에서 '피로스의 승리(Pyrrhic victory)'라는 말이 유래하기도 했습니다. 피로스의 승리란 많은 희생과 비용을 치르는 승리를 가리키는 말로, 이겼지만 결코 득이 되지 않는 승리를 뜻합니다.

고대 그리스 철학자 플루타르코스가 쓴 『플루타르코스 영웅전』을 보면 피로스 왕과 관련된 유명한 이야기가 나옵니다. 피로스 왕이 타렌툼 보호를 명분으로 로마를 공격할 계획을 세울 때, 피로스 왕이 자신의 대리인으로 내세웠을 만큼 훌륭한 문장가이자 협상가였던 키네아스가 찾아옵니다. 그는 왕의 계획이 옳지 않다고 생각했지만, 왕에게 직접적으로 이야기하는 것은 좋은 방법이 아니라고 판단해 우회적인 방법을 택합니다. 키네아스는 이렇게 묻습니다.

　"전하, 로마는 대단히 호전적인 나라라고 합니다. 만약 그런 나라를 물리치게 된다면 그 다음에는 무엇을 하실 생각이십니까?"

　그러자 피로스 왕은 다음과 같이 말합니다.

　"물을 필요도 없는 말이 아닌가. 로마를 정복한다면 그리스인이든, 다른 야만인들이든 우리에게 저항할 수 있는 나라는 더 이상 없는 것이 아닌가? 그렇다면 이탈리아는 우리의 차지가 되는 것이지."

　피로스의 말을 묵묵히 듣고 있던 키네아스는 잠시 후 다시 묻습니다.

　"그럼 이탈리아를 정복하신 다음에는 무엇을 하시렵니까?"

　피로스는 키네아스의 의중이 무엇인지 알 수 없었지만 다음과 같이 대답합니다.

　"이탈리아 옆에는 아주 부유한 시칠리아가 있지 않은가? 그곳은 지금 온 나라가 혼란에 빠져 있으니 손에 넣기 수월하지 않겠는가?"

　"그렇겠지요. 그렇게 된다면 마케도니아와 그리스, 이탈리아 전체를 지배하게 되겠지요. 그 다음에는 무엇을 하시렵니까?"

피로스는 크게 웃으며 대답합니다.

"그야, 편안히 쉬면서 날마다 즐거운 이야기나 나누지 뭐."

그러자 이야기를 끌어온 키네아스가 이렇게 말합니다.

"전하는 지금도 편안히 쉬면서 즐거운 이야기를 나누실 수 있습니다. 아무런 노력과 고통, 위험을 감수하지 않아도 이미 그렇게 할 수 있는데, 무엇 때문에 고생을 하시려 합니까?"

하지만 피로스 왕은 키네아스의 조언을 귀담아 듣지 않는데요. 이 일화는 우리에게 깨달음을 가져다 줍니다. 키네아스는 삶에서 만족할 요소들을 이미 가졌다면 허황된 욕심을 부릴 필요가 없다고 알려주는 것 같습니다. 인생은 남보다 앞서야 하는 경주가 아닌, 자신의 삶을 음미하고 주어진 것에 감사하는 기나긴 여정입니다. 이미 가진 것이 있음에도 더 많은 것을 탐하는 과도한 욕망은 도리어 우리를 행복이 아닌 불행으로 이끌지도 모릅니다. 돈과 권력, 명예가 인간을 행복하게 만들지 못한다는 사실은 실로 오래된 진리입니다.

13

장화 모양 반도를 통일한 로마는 왜 카르타고와
싸우게 되었을까?

〈카르타고로 귀환하는 레굴루스〉
안드리스 코르넬리스 렌스

타렌툼을 정복하고 이탈리아 반도를 통일한 로마는 지중해의 신
흥 강자로 부상합니다. 그러던 기원전 265년, 시칠리아 섬에 있는 메
시나에서 로마에 다급히 전갈을 보냅니다. 바로 지원군을 보내달라
는 요청이었죠. 당시 시칠리아 섬의 동쪽에는 그리스의 식민 도시 메
시나와 시라쿠사가 있었고, 서쪽은 지중해 해상의 왕국 카르타고가
점령하고 있었습니다. 그런데 메시나가 시라쿠사에게 공격을 받자,
그들은 카르타고에 지원군을 요청할지 로마에 요청할지를 두고 고
민합니다. 메시나는 장화 모양의 이탈리아 반도의 발끝에 해당하는
레조라는 도시에서 불과 3km밖에 떨어져 있지 않을 만큼 가까운 도
시 국가였습니다. 그들은 마주보던 레조가 로마에 편입돼 자치권을
누리는 것을 보고 부러워합니다. 이에 자신들도 로마의 휘하에서 자

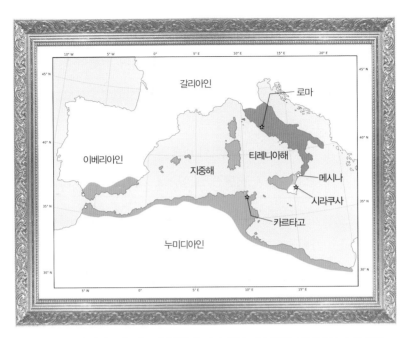

기원전 264년 서지중해 지도. 붉은색이 로마 영토. 초록색은 카르타고, 노란색은
시라쿠사, 보라색은 메시나 영토

치권을 누릴 수 있다고 생각하고 로마에 지원군을 요청한 것입니다.

그런데 지원 요청을 받은 로마 입장에서는 이것이 간단한 문제가
아니었습니다. 지금까지 로마는 육군을 위주로 한 지상전만 해 왔지,
바다에서의 해전은 경험한 적이 없었기 때문입니다. 메시나에 진출
하면 당시의 해상 왕국이었던 카르타고와 바로 국경을 맞닥뜨리게
되는데, 로마 입장에서는 해군이 강한 카르타고가 두려웠습니다. 그
렇다고 메시나의 지원군 요청을 거부하면 메시나는 카르타고의 손
을 잡을 것이 뻔했습니다. 결국 로마는 울며 겨자먹기로 메시나 지
원을 약속합니다.

메시나에 지원군을 보내며 참전을 결정했지만, 로마는 이 전쟁이 카르타고와의 정면 대결로 이어져 제1차 포에니 전쟁이 되면서 23년간 지속되리라고는 예상치 못했을 겁니다. 기원전 264년, 로마는 메시나를 지원하기 위해 집정관 아피우스 클라우디우스를 지휘관으로 삼아 2개 군단에 1만 7,000명의 병력을 파견합니다. 로마군이 메시나에 도착하자, 그리스 민족의 나라였던 시라쿠사는 페니키아 민족의 나라인 카르타고와 동맹을 맺습니다. 첫 전투에서 로마군은 시라쿠사군을 가볍게 격파하지만, 전투는 길어져 겨울이 되었고 소강 상태에 빠집니다. 해가 바뀌어 기원전 263년이 되자, 로마는 새로운 집정관인 발레리우스와 오타킬리우스 2명을 모두 참전하도록 했고 총 4개 군단을 투입합니다. 로마의 파병 인력 증원은 시라쿠사와 끝장을 볼 때까지 일전을 불사하겠다는 로마의 강력한 의지였습니다.

한편, 시라쿠사의 참주 히에로는 자신들이 로마와 싸우는 동안 카르타고가 어부지리를 얻을 것을 걱정해 로마와 동맹을 맺습니다. 이 동맹으로 로마의 4개 군단 중에 2개 군단 1만 5,000명만 남고, 나머지 2개 군단은 철수합니다. 하지만 로마 세력의 확대에 위기감을 느낀 카르타고는 시칠리아의 남부 해안에 있는 도시 아그리젠토에 4만 명이 넘는 군대를 파견합니다.

이렇게 로마와 카르타고 사이에 제1차 포에니 전쟁이 발발합니다. 전쟁의 명칭이 포에니인 이유는 포에니가 페니키아인이라는 뜻이기 때문입니다. 즉 페니키아인과의 전쟁이라는 뜻인데요. 카르타고는 본래 오늘날 레바논 지역에 있던 해상 왕국 페니키아의 식민

지였습니다. 본격적으로 카르타고와 전쟁이 벌어지자, 로마도 다시 2개 군단을 파견합니다. 지중해 패권을 놓고 신흥 강대국으로 등장한 로마와 전통적인 해상 왕국 카르타고 간의 본격적인 힘겨루기가 시작된 것이지요.

첫 전투에서 로마는 아그리젠토의 지형에 적응하지 못했고, 적에게 식량 창고를 습격당하며 전투력이 급격히 약화됩니다. 그러나 로마는 지속적으로 포위 공격을 퍼붓고, 이에 지친 카르타고군은 밤중에 몰래 안전한 이웃 도시 마르살라로 도망칩니다. 승리를 거둔 로마군은 아그리젠토에 입성해 도시를 약탈하고 주민 2만 5,000명을 노예로 만듭니다.

19세기 영국의 유명한 낭만파 풍경 화가 조셉 말로드 윌리엄 터너가 그린 〈카르타고를 건설하는 디도 여왕, 혹은 카르타고 제국의 등장〉은 카르타고의 전성기 시절을 표현한 작품입니다. 이 그림은 바로크 시대 프랑스의 화가였던 클로드 로랭(Claude Lorrain)의 영향을 크게 받은 작품 중 하나입니다. 이 그림은 1815년 영국 왕립 아카데미 여름 전시회에 처음 전시됐는데요. 역사화의 새로운 지평을 열었다는 찬사와 함께 그의 대표작이 되었습니다. 훗날 터너는 이 그림을 국가에 기증했고, 현재 영국 런던의 내셔널 갤러리에 전시되어 있습니다.

이 그림은 앞서 설명드린 바와 같이 고대 로마의 시인 베르길리우스가 쓴 『아이네이스』의 설화 속 이야기를 주제로 삼고 있습니다. 왼쪽에 파란색과 흰색 옷을 입은 인물은 카르타고 신도시 건설을 지

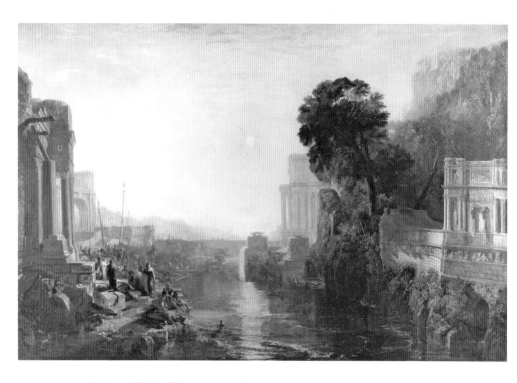

조셉 말로드 윌리엄 터너(J. M. William Turner, 1775–1851), 〈카르타고를 건설하는 디도 여왕, 혹은 카르타고 제국의 등장(Dido building Carthage, or The Rise of the Carthaginian Empire)〉, 1815년, 영국 내셔널 갤러리

휘하는 디도 여왕입니다. 갑옷을 입고 구경꾼에게서 등을 돌린 채 디도 여왕 앞에 있는 인물은 트로이에서 온 그의 애인 아이네이아스입니다. 어떤 아이들은 물 속에서 조그마한 장난감 배를 가지고 놀고 있는데요. 이것은 성장하고는 있지만 아직은 미약한 카르타고의 해군력을 상징합니다. 한편, 그림 오른쪽 강 어귀의 다른 둑에 있는 죽은 남편 시케우스의 무덤은 어둡게 처리되어 있습니다. 디도 여왕이 건국한 카르타고는 본국인 페니키아가 멸망한 후에도 더욱 번성해, 지중해의 해상권을 장악하는 강대국으로 거듭났던 것입니다.

카르타고는 전 지중해를 제패하던 해상 국가답게, 본국에서 5단 갤리선 120척을 파견합니다. 당시 3단 갤리선밖에 없었던 로마도 황급히 5단 갤리선 100척과 3단 갤리선 200척을 꾸려 로마 해군을 창설합니다. 당시 지중해에서는 갤리선을 주로 사용했는데요. 그 이유는 지중해가 대양과 달리 바람이 불규칙하고 변덕스러웠기 때문에 돛과 노를 함께 쓰는 배를 이용한 것이었습니다. 갤리선은 노라는 보조 엔진을 사용할 수 있는 배였는데요. 특히 전투 시에는 돛을 내리고 노를 이용해 조정했다고 합니다.

전투용으로 쓰였던 갤리선은 주로 3단에서 5단이었습니다. 여기서 단은 갑판의 수로, 3단은 3층의 복합 갑판에 각각 노잡이와 노가 있다는 뜻입니다. 즉 단수가 높을수록 노잡이가 더 많은 것이므로, 배의 크기가 크고 기동성에서 유리했습니다. 당시 해전은 상대방의 옆구리를 노려 충각(적의 군함을 부수는 데 쓰인 무기)으로 들이받거나 배를 나란히 대고 백병전을 벌이는 것이 주된 전술이었는데요. 덩치도 좋고 기동성도 좋은 고단 갤리선일수록 더욱 강한 전투력을 자랑했습니다.

카르타고 해군에 맞서 급히 해군을 정비한 로마는 역사상 처음으로 해전을 하게 됩니다. 로마는 초대 해군 사령관이 된 신임 집정관 그나이우스 코르넬리우스 스키피오의 지휘 아래 시칠리아로 향합니다. 하지만 처음 수행하는 선단 항해이다 보니, 배마다 속도가 전부 달라 오합지졸이 되고 맙니다.

앞서가던 스키피오는 뒤에 처진 배들을 기다리다가 17척만 이끌

고 리파리 섬에 도착해 섬을 점령합니다. 리파리 섬은 시칠리아로 가는 길에 놓여 있는 만큼 해로를 확보하는 전략적 판단을 한 것입니다. 그런데 이 소식을 들은 카르타고 해군이 공격을 감행하고, 집정관을 비롯한 로마군 대부분이 생포됩니다. 결국 또 다른 집정관 두일리우스가 육해군을 전부 지휘하게 됩니다. 두일리우스는 막강한 카르타고 해군에 맞서 로마의 강한 육군 전술을 접목할 방법을 찾습니다. 그는 배 위에 '까마귀'라는 갈고리 달린 돛대를 선수에 달아, 접근하는 적의 배에 까마귀를 꽂는 작전을 씁니다. 병사들이 적선에 승선해 적을 무찌르도록 한 것입니다. 그 결과, 천하무적으로 불리던 카르타고 해군은 전력의 3분의 1을 잃고 패배하게 됩니다.

이후 몇 년을 소강 상태로 지낸 로마는 기원전 256년이 되자, 새로 선출한 2명의 집정관과 새로 건조한 5단 갤리선 230척을 모두 해군에 투입합니다. 이번에는 카르타고의 본토인 아프리카를 향해 남서쪽으로 항해하던 중, 5단 갤리선 250척의 카르타고 해군 선단을 만나 전투가 벌어집니다. 카르타고는 활처럼 가운데가 깊이 들어간 우리나라 이순신 장군의 학익진과 같은 전법을 이용합니다. 이에 맞서 로마 해군은 가운데가 뾰족한 원뿔형 전법을 구사해, 적의 중앙을 궤멸시키고 좌익과 우익도 차례로 격파합니다. 카르타고가 여기서 살아서 도망쳐온 배 157척을 수도 앞바다에 배치해 배수진을 치자, 로마군은 그들을 피해 카르타고 동쪽에 있는 클리페아 해변에 상륙합니다. 로마군은 순식간에 클리페아를 점령하고 이곳을 아프리카 전진 기지로 삼습니다. 이곳에서도 카르타고군을 격파한 로

5단 갤리선 단면도

마는 가을이 되자 병력 교체를 위해 마르쿠스 아틸리우스 레굴루스
(Marcus Atilius Regulus) 집정관의 병력 절반만 남기고, 나머지 절반은
철수합니다.

집정관 레굴루스는 봄이 되면 충원될 병력을 기다리지 않고, 때
이른 초봄에 용병대장 크산티포스가 이끄는 카르타고군과 튀니스
전투에서 맞붙습니다. 병력은 카르타고군이 1만 6,000명이고 로마
군이 1만 명으로 크게 밀리는 것은 아니었지만, 카르타고에는 로마
에 없는 코끼리가 100마리나 있었습니다. 근대전의 전차와 같은 코
끼리 떼 공격으로 로마군은 거의 전멸하고 맙니다. 집정관 레굴루스
를 포함한 500명의 병사들이 포로로 잡힙니다. 제1차 포에니 전쟁
초기 승기를 잡았던 로마가 10년 만에 첫 패배를 당한 것입니다.

로마에서 카르타고 전선으로 떠난 신임 집정관 2명은 전멸 소식

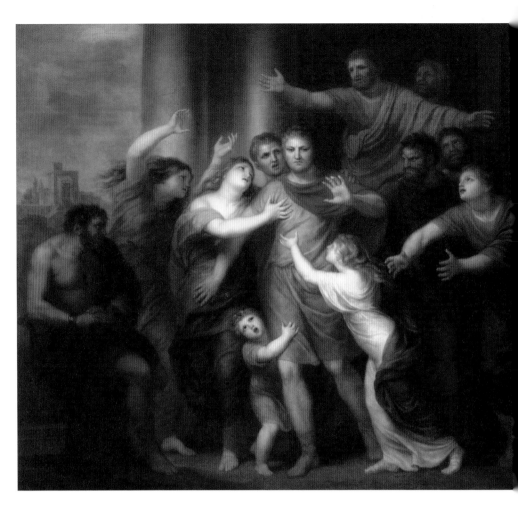

안드리스 코르넬리스 렌스(Andries Cornelis Lens, 1739–1822), 〈카르타고로 귀환하는 레굴루스(Regulus Returning to Carthage)〉, 1791년, 러시아 에르미타주 미술관

에도 불구하고 선단을 이끌고 전진해, 카르타고만 북동쪽에 돌출된 지점인 헤르마이움곶에서 카르타고 해군과 맞붙습니다. 이번에는 다시 로마가 크게 이깁니다. 그들은 클리페아 항구에 남아 있던 병사들을 배에 태우고 카르타고 전진 기지에서 철수합니다. 하지만 로

마 선단은 오는 길에 엄청난 폭풍을 만나는 불운을 겪습니다. 결국 전체 230척 중에 겨우 80척만 살아서 돌아오는 대참사를 겪게 됩니다. 이는 지중해에서 벌어진 사상 최대의 해난 사고였는데요. 이 사고로 로마는 6만 명의 병력을 잃습니다.

그해 겨울, 카르타고가 로마에 강화 사절을 보냅니다. 그런데 강화 사절로 온 사람은 포로로 잡혔던 전 집정관 레굴루스였습니다. 카르타고가 제시한 강화 조건은 로마가 무조건 시칠리아에서 철수해야 한다는 것이었습니다. 그러나 레굴루스는 카르타고의 기대와는 달리 "카르타고와 절대 강화를 맺어서는 안 된다"고 주장합니다. 로마 원로원도 여기서 강화를 맺는다면 그간의 희생이 무의미해진다고 판단해 강화를 거부합니다. 이후 카르타고로 돌아간 레굴루스는 처참하게 죽임을 당합니다.

네덜란드의 화가 안드리스 코르넬리스 렌스의 〈카르타고로 귀환하는 레굴루스〉는 카르타고와 강화 조약을 체결해서는 안 된다고 주장하고 다시 카르타고로 돌아가는 레굴루스를 그린 작품입니다. 부인과 아이들은 울며불며 그의 귀환을 말리고 있습니다. 카르타고로 돌아가면 죽임을 당할 것이 뻔할 것을 알면서도, 카르타고와의 석방 조건에 따라 순순히 발걸음을 돌리는 레굴루스는 마치 순교자처럼 보입니다. 카르타고인들은 돌아온 레굴루스를 고문해 죽입니다. 이후 그의 용기와 애국심은 로마의 귀감이 되었습니다.

윌리엄 터너의 고전 역사 회화 중 유명한 작품이 또 있는데요. 바로 레굴루스를 그린 그림입니다. 첫 번째로 그린 그림은 1828년 로

마에서 전시하고 1837년 전시회 때 재작업을 했습니다. 흥미롭게도 이 그림은 터너 혼자 그린 작품이 아니고, 영국의 선박왕 토마스 피언리가 스케치한 바탕에 터너가 채색을 한 그림입니다.

터너는 프랑스의 17세기 바로크 화가인 클로드 로랭의 풍경화에 강하게 영향을 받아, 황혼의 전망에서 로마를 떠나는 레굴루스를 묘사한 것으로 보입니다. 카르타고로 돌아온 레굴루스는 모진 고문을 받다 죽었습니다. 그의 죽음에는 여러 가지 설이 있습니다. 그를 동그란 바구니에 넣고 코끼리가 발로 차서 죽게 했다는 이야기도 있고, 못이 박힌 나무상자에 가두어 고문했다는 설도 있습니다. 또 다른 설에 따르면 눈꺼풀을 강제로 절제해 눈이 멀 때까지 북아프리카의 태양에 노출했다고 합니다. 터너는 3번째 설에 따라 이 그림을 그린 것으로 보입니다. 그림 속의 눈부신 햇살은 레굴루스의 가혹한 운명을 표현하는 것으로 보입니다.

이 그림에는 많은 인물들이 그려져 있는데요. 정작 제목인 로마 장군 레굴루스로 보이는 인물은 눈에 띄지 않습니다. 이것은 터너가 레굴루스의 위치를 그림을 보는 이의 위치에 두어, 관람객이 눈부신 빛에 고통받았던 레굴루스의 입장에 이입하도록 의도한 것입니다. 즉, 레굴루스의 시각으로 본 카르타고의 풍경인 것이지요. 이 주장은 작품에 '고대 카르타고, 레굴루스의 승선'이라는 내용이 표시됐다는 점에 따라 뒷받침됩니다.

이후 몇 년 동안 이어진 포에니 전쟁에서 로마는 카르타고의 코끼리 부대를 물리칠 방법을 찾아냅니다. 당시 집정관 메텔루스는 팔

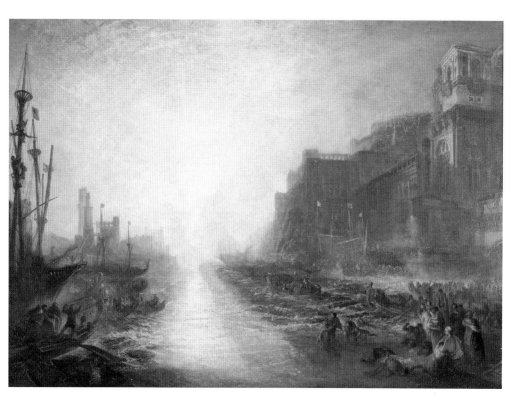

조셉 말로드 윌리엄 터너(J. M. William Turner, 1775-1851), 〈레굴루스(Regulus)〉, 1828년, 1837년에 재작업, 영국 테이트 브리튼

레르모 전투에서 성벽 둘레에 해자를 깊게 팝니다. 그는 코끼리에게 투창을 던지고 성으로 후퇴한 뒤, 흥분한 코끼리들이 해자에 빠져 죽게 하는 방법으로 코끼리 부대를 제거하고 카르타고군을 격파합니다. 팔레르모 탈환에 실패하자, 카르타고는 남은 시칠리아 영토를 지키기 위해 대규모 병력을 투입합니다. 전쟁은 점차 교착상태에 빠집니다.

기원전 249년, 카르타고군은 마르살라로 공격해 온 로마 해군을 격파하면서 해전에서 첫 승리를 거둡니다. 기원전 247년 카르타고

는 하밀카르 바르카(Hamilcar Barca)를 사령관으로 파견하고, 하밀카르는 게릴라 전술로 로마군을 괴롭히기 시작합니다. 하밀카르 바르카는 제2차 포에니 전쟁의 영웅 한니발의 아버지입니다. 그러나 이 무렵 카르타고 본국에서 국론이 분열되며 하밀카르는 제대로 된 지원을 받지 못했고, 적극적인 공격을 하지 못합니다.

결국 기원전 241년 카르타고는 트라파니에서 개시된 대규모 해전에서 대패합니다. 설상가상으로 대량의 보급품을 싣고 오던 해군 보급선이 격파되자, 카르타고는 시칠리아 수복을 포기하고 로마와 강화를 맺습니다. 이 강화 조약을 통해 로마는 3,200달란트의 배상금과 시칠리아를 비롯한 여러 섬들을 획득합니다. 비로소 로마는 지중해의 패권국 카르타고의 군대를 몰아내고, 카르타고와 23년간 지속했던 제1차 포에니 전쟁에서 승리를 거둡니다.

잠시 쉬어가기: 낭만주의(Romanticism) 미술

낭만주의 미술은 19세기 초 계몽주의와 신고전주의에 반대하여 나타난 미술 사조입니다. 로맨티시즘(Romanticism)이라는 이름에서 알 수 있듯이 비현실적인, 지나치게 환상적이라는 의미를 가지고 있습니다. 이성과 합리, 절대적인 것을 거부했으며 인간의 직관과 감성, 상상력에 주목했습니다.

잠시 쉬어가기: 윌리엄 터너와 클로드 로랭

19세기 낭만주의 풍경 화가인 윌리엄 터너는 인상주의에 가장 큰 영향을 준 화가로 유명합니다. 그는 17세기 프랑스 바로크 화가 클로드 로랭의 영향을 많이 받았을 뿐만 아니라 그를 존경했습니다. 영국 런던의 트라팔가 광장에 위치한 내셔널 갤러리에는 터너가 기증한 자신의 작품 〈카르타고를 건설하는 디도 여왕〉과 클로드 로랭의 작품 〈시바 여왕의 승선〉이 나란히 전시되어 있습니다. 터너가 자신이 소장하고 있던 로랭의 작품과 자신의 작품들을 내셔널 갤러리에 기증하면서, 반드시 같이 전시해 달라는 유언을 남겼기 때문입니다. 이후 테이트 미술관이 개관하면서 터너의 작품 대다수는 터너의 방을 별도로 만들며 이전했지만, 〈카르타고를 건설하는 디도 여왕〉만은 로랭의 작품과 같이 내셔널 갤러리에 남아 전시되어 있습니다.

클로드 로랭(Claude Lorrain, 1600-1682), 〈시바 여왕의 승선(Seaport with the Embarkation of the Queen of Sheba)〉, 1648년, 영국 내셔널 갤러리

14

천하의 로마를 벌벌 떨게 한 카르타고의 장군은 누구일까?

〈코끼리를 타고 알프스를 넘는 한니발〉
니콜라 푸생

기원전 221년, 카르타고의 지배에 있던 히스파니아의 총독 하스드루발이 갈리아인 하인의 손에 죽임을 당합니다. 하스드루발은 이곳을 점령하고 초대 총독이 된 하밀카르 바르카의 사위로, 하밀카르의 뒤를 이어 히스파니아의 총독으로 재임하던 중이었습니다. 그가 갑자기 죽자, 하밀카르의 아들이었던 26세 한니발 바르카(Hannibal Barca)가 총독의 자리에 오릅니다. 제1차 포에니 전쟁이 끝나고 카르타고의 상황은 어려웠습니다. 시칠리아를 잃었고, 로마에 막대한 배상금을 물어주어야 했으며, 전쟁에 참가한 다른 나라 용병들의 급료도 지불해야 했습니다.

이러한 상황은 카르타고에 큰 압박이 되었습니다. 급기야 기원전 240년, 급료에 불만을 품은 용병들이 반란을 일으키고 맙니다. 용병

들의 반란은 거의 3년 4개월이나 이어졌는데, 이 반란을 진압한 사람이 바로 하밀카르 바르카였습니다. 하밀카르는 반란을 진압한 뒤 해외로 눈을 돌려 히스파니아(오늘날의 이베리아 반도)로 이주하고, 본격적인 히스파니아 식민지 경영에 착수합니다. 기원전 228년에는 히스파니아 동쪽에 '새 카르타고'라는 의미의 카르타헤나를 세우고, 바르카 가문의 중심지로 삼습니다.

한니발은 제1차 포에니 전쟁에서 23년간 벌인 전투 끝에 카르타고가 패전하는 것을 지켜보았습니다. 그런 그가 기원전 221년에 히스파니아의 총독이 된 것입니다. 그로부터 2년 후, 한니발은 그곳에서 로마의 동맹 도시이자 그리스인의 정착 도시인 사군툼을 점령하면서 카르타고와 로마의 제2차 포에니 전쟁을 일으킵니다. 제2차 포에니 전쟁은 한니발과 로마의 전쟁이라는 의미로 '한니발 전쟁'이라고도 불립니다. 사군툼은 로마의 원군이 오지 않는 상태로 분전하다가 8개월 만에 함락되었고, 이때 한니발은 허벅지에 큰 부상을 입습니다. 이 소식을 들은 로마 민회는 카르타고가 사군툼에서 철수해야 한다고 요구하지만 카르타고는 거절합니다. 이에 로마는 카르타고에 선전포고를 합니다.

기원전 218년 여름, 한니발은 코끼리 37마리와 보병 9만 명, 기병 1만 2,000명의 거대한 군대를 이끌고 로마로 향합니다. 에브로강에 도달한 한니발은 히스파니아에서 징집한 병사 중 장거리 원정을 두려워하는 이들은 귀가하도록 하고, 이곳을 방어하기 위해 보병 1만 명과 기병 1,000명을 남겨둡니다. 그리고 남은 보병 5만 명에

기병 9,000명을 데리고 해안을 따라 북동쪽에 있는 피레네산맥을 넘어 갈리아(현재 프랑스)에 들어섭니다.

한편, 로마는 이에 맞서 새로운 집정관 코르넬리우스가 이끄는 2개 군단 2만 4,000명의 병력을 히스파니아에 급파합니다. 하지만 마르세유에 도착한 로마군은 피레네산맥을 넘었다는 한니발 군대의 행방을 찾지 못합니다. 한니발의 카르타고군은 피레네산맥을 넘어서서 로마 동맹국인 마르세유의 영향력이 미치는 프랑스 남부 해안을 피해, 프랑스 내륙 지방으로 크게 우회한 것입니다. 코르넬리우스는 지나는 길의 갈리아인들을 제압하고 론강(프랑스 남동부를 지나 지중해로 흘러드는 강)을 건너 알프스산맥으로 이미 진군한 뒤에 한니발 군대의 행방을 발견합니다. 코르넬리우스는 그의 병사들을 동생 그네우스 코르넬리우스 스키피오에게 맡기고 히스파니아로 향하도록 합니다. 자신은 배를 타고 로마로 되돌아와서 예비군 2개 군단을 이끌고, 알프스산맥을 넘어오는 한니발 군대에 맞서 싸울 준비를 합니다.

당시 로마인들은 코끼리를 동반한 한니발의 군대가 알프스산맥을 넘는 것은 불가능하다고 여겼습니다. 하지만 고대 역사 속 불세출의 스타였던 한니발은 보름 만에 알프스를 넘습니다. 물론 그 과정에서 많은 병사들이 추위와 피로를 견디지 못하고 얼어죽거나 추락해 죽고 맙니다. 한니발이 이탈리아 땅에 들어섰을 때, 그의 군대는 보병 2만 명과 기병 6,000명으로 총 2만 6,000명에 불과했습니다. 여기에 갈리아인의 지원 병력 1만 명이 더해졌지만 역부족이었습니다. 이에 맞서는 로마군이 5만 명 규모였기 때문입니다.

니콜라 푸생이 그린 〈코끼리를 타고 알프스를 넘는 한니발〉은 거대한 코끼리의 등에 올라 알프스 산맥을 넘는 한니발의 위풍당당한 모습을 그린 작품입니다. 사실 한니발이 코끼리 등에 직접 올라타고 갔다는 기록은 없고, 화가의 상상력이 더해진 것으로 보입니다. 한니발의 코끼리를 탄 모습을 통해 그의 위풍당당함을 강조하기 위한 것으로 보입니다.

한편, 윌리엄 터너가 그린 〈눈보라: 알프스를 넘는 한니발과 그의 군사들〉은 기원전 218년 자연의 장벽과 현지 부족의 저항을 뚫고 알프스를 넘는 한니발 병사들의 투쟁을 묘사하고 있습니다. 구불구불한 검은 폭풍과 구름이 하늘을 가득 메운 가운데, 병사들이 계곡 아래로 어렵게 내려가고 있습니다, 하늘에는 주황색 태양이 구름을 뚫고 나오려 하고, 땅에서는 하얀

니콜라 푸생(Nicolas Poussin, 1594–1665), 〈코끼리를 타고 알프스를 넘는 한니발
(Hannibal Crossing the Alps on Elephants)〉, 1625–1626년경, 개인 소장

조셉 말로드 윌리엄 터너(J. M. William Turner, 1775–1851), 〈눈보라: 알프스를 넘는 한니발과 그의 군사들(Snow Storm: Hannibal and his Army Crossing the Alps)〉, 1812년, 영국 테이트 브리튼

눈사태가 오른쪽을 향하고 있습니다. 한니발의 모습은 명확하지 않지만, 멀리서 보이는 코끼리를 타고 있는 것으로 보입니다. 이 큰 동

물은 폭풍과 험난한 산세로 인해 왜소하게 보입니다. 저 아래로는 이탈리아의 햇볕이 잘 드는 평야가 펼쳐져 있습니다. 전경에서는 갈리아인들이 한니발의 후방 경비대와 싸우고 있습니다.

푸생의 그림과 달리 터너의 그림은 알프스를 넘어 로마로 진군하는 한니발 군대의 행군이 고난이었음을 사실적으로 그려냈습니다. 바람, 비, 구름, 타원형 소용돌이에 관한 묘사는 터너의 작품에서 처음 등장하는 것입니다. 이후 터너는 바람, 비, 구름을 표현하는 역동적인 구도의 그림을 다시 그리는데요. 그 작품은 1842년 〈눈보라: 항구 입구의 증기선〉으로, 그의 대표작으로 손꼽힙니다.

〈눈보라: 항구 입구의 증기선〉은 빅토리아 시대의 저명한 영국 미술 평론가 존 러스킨이 "지금까지 없었던 바다의 움직임, 안개, 빛에 관한 가장 장엄한 표현 중 최고작"이라고 평가할 만큼 유명한 작품

조셉 말로드 윌리엄 터너(J. M. William Turner, 1775–1851), 〈눈보라: 항구 입구의 증기선(Snow Storm: Steam-Boat off a Harbour's Mouth), 1842년, 영국 테이트 브리튼

입니다. 이 그림은 눈보라에 갇힌 영국의 전함 아리엘 호를 묘사하고 있는데요. 터너의 대담하고 대담한 낭만주의 환상을 극적으로 표현한 대작입니다.

터너는 인간의 손이 닿지 않은 자연 세계를 묘사하고, 자연의 힘을 탐구하는데 타의 추종을 불허한 작가입니다. 그림은 무채색의 단색에 회색과 녹색, 갈색 등 몇 가지 색상만을 더해 음영을 표현했으며, 붓 터치는 그림에 깊은 질감을 더합니다. 배를 둘러싸고 있는 창

프란시스코 호세 데 고야(Francisco Jose de Goya, 1746–1828), 〈알프스산맥에서 처음으로 이탈리아를 내려다보는 정복자 한니발(Hannibal the Conqueror Viewing Italy from the Alps for the First time)〉, 1800년대, 스페인 프라도 미술관

백한 은빛은 초점을 만들어 관객을 그림 속으로 빨아들입니다. 증기선의 연기는 하늘로 퍼져 마치 파도와 같은 모양을 만듭니다. 이 그림은 20여 년 후 프랑스 인상주의 화가들이 태동하는 데 지대한 공헌을 합니다. 이 작품의 시작이 바로 〈눈보라: 알프스를 넘는 한니발과 그의 군사들〉이었지요.

스페인의 화가 고야가 그린 〈알프스산맥에서 처음으로 이탈리아를 내려다보는 정복자 한니발〉은 산 정상에서 처음으로 이탈리아를

내려다보는 한니발의 모습을 담았습니다. 이 작품은 다른 그림과는 달리 한니발을 신화 속에 나오는 신처럼 묘사한 것이 특징입니다. 천사를 비롯해 하늘의 군사들이 한니발의 뒤를 따르고 있습니다. 아마도 스페인 출신의 고야는 한니발의 편이 되어 그가 로마에서 승리하길 기원한 듯합니다.

천신만고 끝에 알프스산맥을 넘은 한니발의 카르타고 군대는 트레비아강 강가의 티치노에 다다릅니다. 여기서 제2차 포에니 전쟁의 1라운드인 티치노 전투가 벌어집니다. 전투 초기에 양측은 백중세를 유지했지만, 카르타고군의 기병이 더 강했습니다. 결국 로마군은 궤멸적인 대패를 당하고 맙니다. 로마의 집정관 코르넬리우스도 큰 부상을 입었지만, 그의 17세 아들 푸블리우스 코르넬리우스 스키피오의 손에 간신히 목숨을 구합니다.

이때 또 다른 집정관 셈프로니우스가 이끄는 2개 군단이 시칠리아에서 지원군으로 도착합니다. 한니발과 다시 맞선 로마군은 약 4만 명이었습니다. 겨울이 되자, 그들은 포강의 지류인 트레비아강에서 2라운드인 트레비아 전투를 벌입니다. 그런데 카르타고 기병들이 이른 새벽부터 들어오자, 로마 기병들은 아침도 못 먹은 상태에서 황급히 출동합니다. 카르타고 기병들이 후퇴하는 것을 본 로마 기병들은 중무장 보병들과 함께 쫓아가 우르르 강을 건넙니다. 하지만 강 건너편에서는 카르타고군의 전체 병력이 기다리고 있었습니다. 진눈깨비가 날리는 추운 날씨에 공복에 몸이 흠뻑 젖은 로마군 중무장 보병은 적의 중앙을 돌파하지만, 양 측면의 기병은 카르타고 기병에

밀립니다. 결국 로마군은 카르타고군에 완전히 포위당합니다. 이 전투에서 로마군은 1만 명만 간신히 포위망을 뚫고 도망치고, 나머지 3만 명은 사살돼 강물을 붉게 물들입니다. 제2차 포에니 전쟁이 시작되자마자 로마군은 2번이나 연달아 치욕적인 대패를 당한 것입니다.

이때 중상을 입어 참전하지 못했던 코르넬리우스는 1만 명의 병력을 이끌고 히스파니아 전선으로 향하고, 셈프로니우스는 다시는 집정관에 선출되지 못합니다. 당시 눈병으로 한쪽 눈의 시력을 잃은 한니발은 계속 남하해, 이탈리아의 중부 지방인 트라시메노 호수에서 3라운드 트라시메노 전투를 벌입니다. 카르타고군은 새로운 집정관 플라미니우스가 이끄는 로마군이 호숫가를 따라 진군하기 전에 호수 옆의 숲에 매복합니다. 그리고 심한 안개 속에서 호수를 따라 좁은 길로 진입하는 로마군을 공격합니다. 로마군은 또 다시 완전히 패배해 도망치고, 플라미니우스는 전사합니다. 그 결과, 카르타고군은 이탈리아 중부인 토스카나 지방까지 차지하게 됩니다.

카르타고에게 3연패를 당한 로마는 충격의 도가니에 빠집니다. 이에 로마는 제1차 포에니 전쟁 이후 32년 만에 독재관을 선임합니다. 로마는 파비우스 막시무스를 6개월의 한시적인 전권을 갖는 독재관으로 선임한 후, 카르타고에 다시 맞섭니다. 처음에 6개 군단이었던 로마 병력은 전 국민 총동원령을 내려 13개 군단으로 증강합니다. 파비우스는 한니발에 정면 승부하는 것은 불리하다고 판단해, 지구전을 펼치면서 카르타고군을 쫓아다니기만 합니다. 하지만 이에 따라 치러야 하는 희생 역시 컸습니다. 카르타고군이 마음대로 로마

의 도시를 약탈하고 유린해도 무기력하게 쳐다볼 수 밖에 없었던 것입니다. 카르타고군이 로마군 사이의 계곡을 무사히 빠져나가자, 파비우스는 로마로 소환돼 독재관에서 해임당합니다.

기원전 216년, 로마의 곡창 지대인 칸나에에서 4라운드 칸나에 전투가 벌어집니다. 칸나에 전투는 제2차 포에니 전쟁에서 가장 유명한 전투로, 현대의 전투 전술 교과서에도 등장할 정도입니다. 이때 로마의 새로운 집정관이자 총사령관이었던 가이우스 테렌티우스 바로는 한니발 군대와의 직접적인 교전을 피하고자 처음에는 파비우스의 게릴라 전술을 사용합니다. 그러다 바로는 파비우스의 지연 전략과는 반대로 8만 8,000명의 로마군을 모아 칸나에 전투에 투입합니다. 칸나에 전투 당시 바로는 병력의 우세를 믿고, 로마군의 주력인 중장보병을 사각 밀집 대형으로 평원 중앙에 배치하는 정공법을 택합니다.

이에 맞서 한니발은 2가지 전략을 사용합니다. 그는 지형지물을 파악한 다음 자신의 부대가 매우 강한 바람을 등지고 싸우도록 배치합니다. 이에 따라 로마군은 거대한 먼지 구름에 맞선 채 싸우게 되어 큰 혼란을 겪습니다. 또한 한니발은 중앙을 약하게 배치하고 정예 병력은 끝에 배치해 바깥쪽으로 강한 쐐기 모양을 갖춥니다. 그리고 정예 부대가 옆으로 돌아가면서 로마군의 측면과 후방을 공격하도록 합니다. 즉 한니발의 전술은 중앙의 보병이 밀리는 척 하면서 양측 기병들의 우위를 앞세워 적을 포위해 섬멸하는 작전이었습니다. 카르타고군은 먼저 로마군 병력의 2배에 달하는 좌익 기병으

로 로마군 우익 기병을 공격해 무너뜨립니다. 다음으로 뒤로 크게 돌아 대등한 병력으로 접전을 벌이고 있던 우익 기병과 합세해, 로마군 좌익 기병마저 무너뜨립니다. 양 측면이 무너지고 가운데의 중장보병이 포위되자, 로마군은 속절없이 당할 수 밖에 없었습니다.

이 칸나에 전투에서 로마군은 약 5만 명 이상이 전사하고 1만 4,000여 명이 포로로 잡힐 만큼 처참하게 패배합니다. 중무장 보병대를 지휘하던 전직 집정관 세르빌리우스와 또 다른 집정관 아이밀리우스도 전사합니다. 기병이나 중무장 보병으로 참전한 80명의 원로원 의원들도 대부분 전사합니다. 집정관 바로와 함께 살아남은 병력은 1만 명에 불과했습니다. 반면, 한니발 쪽의 전사자는 5,500여 명에 그쳤습니다. 이 칸나에 전투는 오늘날에도 미 육군사관학교를 비롯해 전 세계의 거의 모든 사관학교에서 가르칠 만큼 모범적인 전투 교범으로 손꼽힙니다.

대부분의 고대 국가에서 이 정도로 참패를 당한 장수가 병사들과 함께 죽지 않고 혼자서 도망쳐 나왔다면 참수를 면치 못했을 것입니다. 그러나 로마는 달랐습니다. 패잔병들을 이끌고 도망쳐 온 총사령관을 원로원 의원들이 달려나가 영접합니다. 로마는 전쟁에 패한 장수를 처벌하지 않는 전통이 있습니다. 칸나에 전투처럼 지휘자의 전략적 실패의 책임이 큰 경우도 마찬가지였습니다. 한니발의 명성이 워낙 자자하기도 했지만, 명예를 중시하는 로마인들은 패전의 명예만으로도 패장에게는 충분한 벌이자 평생의 불명예가 된다고 생각한 것입니다. 로마에서는 전쟁에 나가는 것 자체가 귀족들의 오랜

전통인 자발적인 노블레스 오블리주의 실천이었기 때문에 더욱 그랬습니다.

게다가 지휘관 자체도 원로원에서 선출했고, 그 전투에 원로회의원들도 많이 참전했기 때문에 패전의 책임은 모두가 짊어지는 것이지, 지휘관 한 사람만의 책임은 아니라고 본 것입니다. 로마는 패전한 장수를 처벌하기보다는 전열을 재정비한 뒤, 다시 전쟁터에 보내 명예 회복의 기회를 주었습니다. 이는 로마가 제2차 포에니 전쟁에서 한니발에게 연전연패를 거듭했음에도 나중에 역전의 기회를 잡는 원동력이 됩니다.

이러한 로마의 전통은 오늘날을 사는 우리에게도 깨달음을 줍니다. 오늘날에도 국가, 기업, 조직에서 실패의 책임을 바로바로 묻는 경우가 많습니다. 하지만 어떤 임무에 실패했다고 해서 가혹하게 책임을 묻는 조직의 앞날이 밝다고 할 수는 없습니다. 아무리 유능하고 최선을 다했더라도, 모든 일에 성공을 거둘 수는 없기 때문입니다. 또한 도전이 없으면 실패도 없습니다. 실패를 가혹하게 처벌하는 조직에서는 조직원들이 모험을 하지 않습니다. 그저 현상 유지를 위해 몸을 사릴 뿐, 새로운 도전을 시도하지 않게 됩니다. 결국 창의성이 결여되어 도태되는 조직이 되는 것입니다.

미국의 역사 화가 존 트럼불은 1773년 17살 학생일 때 〈칸나에 전투에서 아이밀리우스의 죽음〉을 그립니다. 이 작품은 한니발의 군대가 로마군보다 우위에 있고, 자신 역시 죽음에 임박했음에도 불구하고 전장에서 탈출하기를 거부하는 집정관 아이밀리우스를 그려낸

존 트럼불(John Trumbull, 1756-1843), 〈칸나에 전투에서 아이밀리우스의 죽음(The Death of Paulus Aemilius at the Battle of Cannae)〉, 1773년, 미국 예일대학교 미술관

명화입니다. 집정관 바로처럼 후일을 도모하고 후퇴하는 장수가 있었던 반면, 또 다른 집정관 아이밀리우스처럼 끝까지 싸우다 전장에서 최후를 맞는 장수도 있었습니다. 로마 정신의 다양성을 보여주는 명화입니다.

한편, 설상가상으로 갈리아에 파견했던 로마군 2개 군단이 갈리아인들의 공격을 받아 전멸했다는 비보가 날아듭니다. 기원전 211년, 히스파니아에 파견되어 싸워왔던 로마군도 카르타고군과 누미디아 용병에게 대패합니다. 결국 로마군의 병력은 3분의 1로 줄어듭

니다. 8년 동안 히스파니아에서 카르타고에 맞서 싸워왔던 사령관 푸블리우스 코르넬리우스 스키피오와 그의 동생도 같이 전사합니다. 이제 로마는 풍전등화의 운명에 놓이게 됩니다.

15

풋내기 영웅 스키피오는
어떻게 사람들의 마음을 사로잡았을까?

〈스키피오의 관용〉 폼페오 바토니

로마가 카르타고의 영웅 한니발의 군홧발에 짓밟혀 절체절명의
위기에 빠져 있을 때, 로마에 새로운 영웅이 나타납니다. 24세의 푸
블리우스 코르넬리우스 스키피오(Publius Cornelius Scipio)라는 젊은이
가 원로원에 등장한 것입니다. 히스파니아에서 전사한 푸블리우스
코르넬리우스 스키피오는 자신과 이름이 같은 아들을 두었는데요.
젊은 스키피오는 부친의 뒤를 이어 자신을 히스파니아 주둔군의 사
령관으로 임명해 달라고 당돌하게 요청합니다. 그의 관직 경험은 낮
은 직책인 안찰관을 1년 지낸 것이 전부였고, 전투 경험도 17세 때
아버지와 같이 참전한 티치노 전투와 19세 때 참여한 칸나에 전투뿐
이었습니다. 심지어 집정관이나 원로원 의원도 아닌 풋내기 젊은이
에게 2개 군단의 지휘를 맡기는 것은 말도 안 되는 일이었습니다.

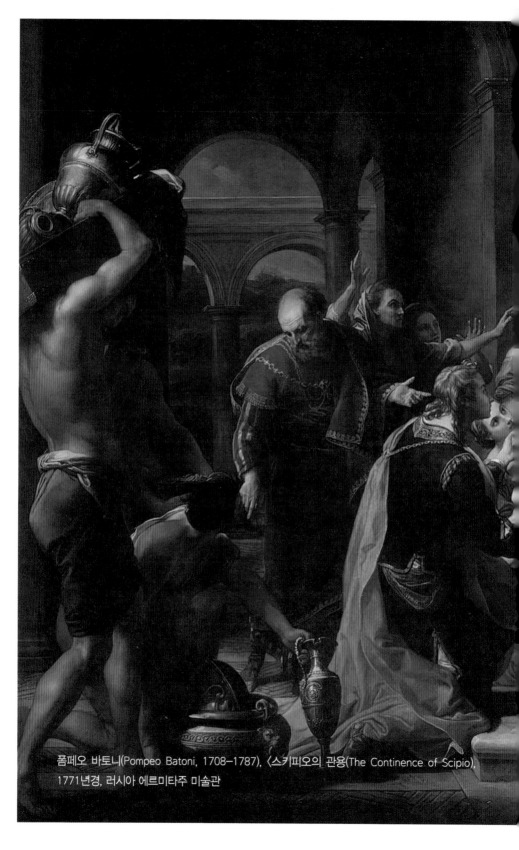

폼페오 바토니(Pompeo Batoni, 1708-1787), 〈스키피오의 관용(The Continence of Scipio)〉, 1771년경, 러시아 에르미타주 미술관

그러나 당시 로마는 카르타고와 전쟁을 치르느라 무려 21개의 군단을 편성했지만, 지휘관이 부족해 히스파니아 사령관만 공석이었습니다. 대안이 없었던 원로원은 법무관 경험도 없는 그를 전직 법무관으로 임명하고, 그 자격으로 군단 사령관 자리에 임명합니다. 대신 그와 동등한 자격을 가진 감찰관에 실레누스를 임명해, 여차하면 실레누스가 사령관직을 수행하도록 합니다. 이에 히스파니아 전선은 다시 전운이 감돌기 시작합니다. 당시 시칠리아 전선은 카르타고 본국의 소극적 행동으로 소강 상태였으며, 한니발이 혼자 휩쓸고 다니는 이탈리아 남부 전선만이 치열했습니다.

로마 최고의 명문가 코르넬리우스 가문 출신인 스키피오는 그의 아버지와 숙부가 전사한 히스파니아에 도착해, 남은 군사들의 사기를 끌어올리는 일부터 시작합니다. 그는 군사들에게 자신이 바다의 신 포세이돈의 아들이라며, 모든 것은 오늘부터 새로 시작한다고 선언합니다. 스키피오는 우방 도시인 마르세유를 포함해 전 히스파니아 지방의 정보를 수집하기 시작합니다. 수집한 정보에 따르면, 한니발의 동생 하스드루발(Hasdrubal Barca)이 이끄는 히스파니아의 카르타고군은 3개 군으로 구성되어 있었습니다. 하스드루발이 이끄는 제1군, 한니발의 막내 동생 마고(Mago Barca)가 이끄는 제2군, 시스코네가 이끄는 제3군이 있었던 것이지요. 1개군의 병력은 약 2만 5,000명으로, 전체 병력은 약 7만 5,000명이었습니다. 여기에 카르타고군의 자랑 코끼리 부대도 있었습니다. 반면, 스키피오의 로마군은 2만 8,000명에 불과했습니다.

기원전 209년 봄, 스키피오는 실레누스에게 로마군의 거점인 타라고나의 수비를 맡기고, 자신은 지상군과 함께 에브로강을 건너 남쪽으로 내려갑니다. 카르타고의 속주이자 히스파니아의 수도인 카르타헤나까지는 통상 20일이 걸리는데요. 스키피오는 밤낮으로 강행군을 거듭해 7일 만에 카르타헤나에 도착합니다. 그리고는 쉬는 시간도 없이 북쪽 성벽과 평행으로 기다란 진지를 구축합니다. 스키피오는 날이 밝자마자 공격을 감행합니다. 그는 전투가 한창일 때 미리 준비해 둔 2,000명의 특공대가 성의 서쪽에 있는 석호(潟湖, 사주나 사취의 발달로 바다와 격리된 호수)를 가로질러 반대편에서 기습하도록 합니다. 그는 이러한 양동작전으로 카르타헤나 성을 함락하는 데 성공합니다. 그리고 성 안에 있던 건장한 남자들은 노예나 공병으로 차출하고, 노인과 여자들은 다 풀어줍니다.

이탈리아의 화가 폼페오 바토니가 그린 〈스키피오의 관용〉은 카르타헤나 전투에서 승리한 로마 장군 스키피오의 에피소드를 담아낸 작품입니다. 스키피오는 카르타고군의 인질로 잡혀 있던 히스파니아 원주민들도 풀어줍니다. 인질들은 대부분 부족장의 자녀였는데, 스키피오는 그들의 머리를 일일이 쓰다듬어 주면서 부모에게 돌아가 로마와 동맹을 맺으라는 편지를 전해줍니다. 스키피오의 관대한 조치에 감격한 히스파니아인 장로들은 켈티베리아의 왕자 알루시우스의 약혼녀였던 아리따운 처녀를 스키피오에게 바치려 합니다. 하지만 스키피오는 웃으면서 그 제안을 거절하고, 그를 약혼자 알루시우스에게 돌려보냅니다. 약혼자가 자신의 몸값으로 가져온

조반니 도메니코 티에폴로(Giovanni Domenico Tiepolo, 1727-1804), 〈스키피오의 관용(The Continence of Scipio)〉, 1751년, 독일 슈테델 미술관

재물 역시 그들의 결혼식 축의금으로 돌려줍니다. 그러자 히스파니아의 많은 부족들이 로마의 열렬한 지지자가 됩니다. 알루시우스는 당장 그의 군대를 이끌고 와서 로마군에 참가합니다. 이 이야기는 서양에서 포로에게 관대한 대우와 자비를 보여주는 고대의 주요 사례 중 하나로 회자되는 일화로, 이탈리아의 화가 니콜로 델 아바테와 조반니 티에폴로도 그림으로 그릴 만큼 유명합니다.

이탈리아의 역사 화가 조반니 바티스타 티에폴로의 아들이자, 아버지를 닮아 유명한 역사 화가였던 조반니 도메니코 티에폴로도 스키피오의 관용적인 모습을 그림으로 그렸습니다. 이 그림에서 스키피오는 어깨에 빨간 망토를 두르고, 오른손에는 장군의 지팡이를 들고 반쯤 등을 돌리고 있습니다. 그의 앞에는 젊은 신부와 신부의 손가락에 반지를 끼우는 신랑이 서 있습니다. 티에폴로는 고대 로마 역사에서 이 이야기를 연극의 한 장면처럼 실감나게 그렸습니다. 스키피오 앞의 두 남녀는 감격한 나머지 울기 직전입니다.

이듬해인 기원전 208년 봄, 스키피오의 군대는 하스드루발의 카르타고 군대와 바이쿨라에서 맞붙습니다. 제2차 포에니 전쟁의 5라운드 바이쿨라 전투입니다. 하스드루발은 먼저 언덕 위에 진을 치고 강을 내려다 보면서 동생 마고의 제2군이 도착하기를 느긋하게 기다립니다. 적군이 먼저 유리한 지형을 차지한 것을 알아차린 스키피오는 그의 부관 라이리우스에게 마고의 군대가 오지 못하도록 묶어두라고 합니다. 그리고는 경무장 보병과 히스파니아 지원병들에게 강을 건너 적의 전위 부대를 공격하게 합니다. 기습을 당한 적들은

진용도 제대로 갖추지 못한 채 평원으로 몰려 나옵니다. 이때 로마군이 중무장 보병과 기병 전원을 투입해 양 측면에서 밀어부치자, 카르타고군은 그들의 상징인 코끼리 부대와 기병들을 제대로 활용하지 못하고 도망치기에 바빴습니다. 카르타고군의 전사자는 8,000명, 포로는 1만 2,000명에 달할 정도로 참패합니다. 반면 로마의 피해는 미미했습니다. 스키피오는 포로 중에 히스파니아 출신은 석방하고, 카르타고 출신은 로마로 보내 노예로 삼습니다. 이는 제2차 포에니 전쟁이 시작된 이후 로마군이 승리한 첫 번째 전투였습니다.

　카르타고 포로 중에는 마시바라는 소년이 있었습니다. 그는 누미디아(오늘날 알제리) 왕자 마시니사의 조카였습니다. 누미디아는 카르타고의 동맹국으로, 포에니 전쟁에 자신들의 기병을 참전시킵니다. 전투에서 어린 마시바는 로마군에게 체포돼 스키피오에게 불려갑니다. 소년의 정체를 알아차린 스키피오는 선물을 주고 그의 삼촌에게 돌려 보냅니다. 18세기 이탈리아의 위대한 역사 화가인 조반니 바티스타 티에폴로는 극적인 제스처, 웅장한 스케일, 고전 건축을 결합해 스키피오의 관대함을 그려냈습니다. 로마의 이니셜이 있는 배너 등 세부적인 묘사는 로마 역사의 이야기를 담고 있음을 나타냅니다.

　당시의 관습에 따라 누미디아인을 포함한 높은 지위의 북아프리카인은 유럽인의 외형으로 그려졌습니다. 스키피오가 베푼 관용은 이후 스키피오가 누미디아의 도움을 받는 계기가 됩니다.

　스키피오는 히스파니아 사람들은 물론 누미디아 사람들의 믿음을 한 몸에 받게 됩니다. 물론 로마는 전통적으로 관용의 국가였지

만, 그의 남다른 너그러움은 많은 사람들의 마음을 얻고 지긋지긋했던 제2차 포에니 전쟁을 승리로 이끄는 원동력이 됩니다. 피비린내 나는 전장에서조차 관용과 여유를 베푸는 유연한 사고를 우리도 배워야 할 것입니다. 특히 우리나라 정치권에서 귀담아 들어야 할 이야기인 듯합니다.

한편, 큰 타격을 입고 달아난 하스드루발은 마고와 시스코네와 작전 회의를 합니다. 그들은 히스파니아를 지키기보다는 이탈리아에 있는 한니발을 도와 로마를 멸망시키는 것이 빠른 길이라고 판단합니다. 이에 하스드루발은 3만 명의 정예병력을 이끌고 한니발이 지나간 길을 따라, 갈리아를 지나고 알프스를 넘어 이탈리아로 진군합니다.

조반니 바티스타 티에폴로(Giovanni Battista Tiepolo, 1696–1770), 〈마시바를 풀
어주는 스키피오(Scipio Africanus Freeing Massiva)〉, 1719–1721년경, 미국 월
터스 미술관

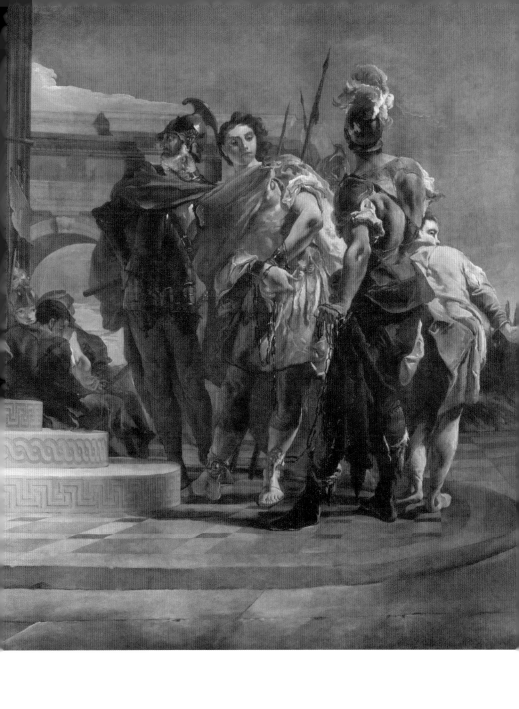

16

위대한 수학자 아르키메데스가 로마를 골치 아프게 한 이유는?

〈시라쿠사 방어를 지시하는 아르키메데스〉
토마스 랄프 스펜스

이탈리아 본토의 칸나에 전투에서 대승을 거둔 한니발은 로마로 바로 진격하지 않고 이탈리아 남부로 향합니다. 만약 이때 한니발이 로마를 공격했다면 로마는 쉽게 함락되었을지도 모릅니다. 그러나 한니발은 로마시를 정복하더라도 '로마 연합'의 동맹 도시들이 남아 있다면 로마를 완전히 무너뜨리는 것이 아니라고 여긴 듯합니다. 한니발은 로마 연합 도시들을 탈퇴시켜 자기 편으로 만들어야겠다고 생각합니다. 그리고 칸나에 전투에서 포로로 잡은 로마군 포로 8,000명을 몸값을 받고 석방하려 합니다. 하지만 로마 원로원은 한니발의 제의를 거부하고 전투 태세를 갖춥니다. 로마 원로원은 의원 전원이 부동산을 제외한 전 재산을 헌납하기로 결의하면서 총력전을 다짐합니다. 이에 한니발은 이 포로들을 그리스에 노예로 팔아버립니다.

이때 마케도니아의 왕 필리포스 5세가 한니발에게 동맹을 제의합니다. 이에 로마는 기원전 215년부터 동서남북 사방에서 적으로 둘러싸이는 신세가 됩니다. 동쪽은 마케도니아, 남쪽은 로마 연합에서 탈퇴한 시라쿠사, 서쪽은 히스파니아, 북쪽은 갈리아, 이탈리아 안에서는 강력한 한니발과 맞서게 된 것입니다. 제2차 포에니 전쟁은 사실상 국제전이 되고 맙니다. 이때 로마 원로원은 전에 독재관이었다가 파면당했던 파비우스를 집정관으로 다시 임명해, 본격적으로 지구전을 펼칩니다. 그래서 기원전 215년부터 기원전 211년까지 4년 동안 로마는 전면전을 피하고 한니발을 쫓아다니며 괴롭히기만 합니다.

하지만 그 기간 중 기원전 213-212년, 로마는 시라쿠사와 공성전을 치릅니다. 시라쿠사 공성전은 카르타고와 관련은 있지만, 카르타고와 직접 전투한 것은 아니고 로마와 시라쿠사 간의 전투였기에 제2차 포에니 전쟁의 번외편이라고 볼 수 있습니다. 시라쿠사는 이탈리아 반도 서남쪽 시칠리아 동부 해안에 위치한 그리스계 이민 도시였습니다. 본래 시라쿠사는 히에로 2세가 통치하는 기간에는 로마의 가까운 동맹이었습니다. 그러나 기원전 215년 히에로 2세가 죽고 그의 손자 히에로니무스가 반대파의 손에 죽임을 당하면서, 시라쿠사는 로마를 배신하고 카르타고와 동맹을 맺었던 것입니다.

집정관 마르켈루스(Marcus Claudius Marcehllus)가 이끄는 로마군은 시라쿠사 전체를 포위하고 육지와 바다 양쪽에서 도시를 습격합니다. 육지에서는 2만 명의 병력으로 공성전을 하고, 바다에서는 5단

갤리선 100척으로 해상을 봉쇄합니다. 카르타고는 시라쿠사에 지원군을 보냈으나, 로마 해군의 저지를 받아 뱃길을 돌릴 수 밖에 없었습니다. 시라쿠사는 로마의 강력한 포위 공격을 2년이나 버텨내는데요. 그 비결은 이 도시에 위대한 발명가 아르키메데스(Archimedes)가 개발한 무기가 있었기 때문이었습니다.

아르키메데스는 여러 가지 방어 무기를 투입해 시라쿠사를 지킵니다. 그는 먼저 투석기를 발명하는데요. 이는 성벽 위로 오르는 로마군에 돌덩이를 쏘아대는 신병기였습니다. 영국의 화가 스펜스가 그린 〈시라쿠사 방어를 지휘하는 아르키메데스〉는 오른쪽 아래에 있는 70대의 아르키메데스가 투석기 사용을 진두지휘하는 모습을 담은 작품입니다. 기원전 시대에 거대한 목재 투석기를 만든 것도 놀랍지만, 그 복잡한 기계 장치를 개발한 아르키메데스의 창의력과 기술력은 더욱 놀랍기 그지없습니다.

아르키메데스는 거대한 크레인인 '아르키메데스의 발톱'을 이용해 로마군의 군함을 바다에서 들어올려 파괴하기도 했습니다. 그는 거대한 청동 거울을 만들어 강력한 지중해의 태양빛을 배의 돛에 반

토마스 랄프 스펜스(Thomas Ralph Spence, 1855–1918), 〈시라쿠사 방어를 지휘하는 아르키메데스(Archimedes directing the defenses of Syracuse)〉, 1895년, 소장처 불명

사시켜 불을 지르기도 합니다. 아르키메데스의 활약으로 로마인은 값비싼 희생을 치르고 좌절하게 됩니다.

고대 그리스 시라쿠사 출신의 철학자이자 수학자로 유명한 아르

세바스티아노 리치(Sebastiano Ricci, 1659–1734) 〈도시 방어를 위해 아르키메데
스를 소환하는 히에로(King Hiero II of Syracuse calls Archimedes to fortify the
city)〉, 아일랜드 내셔널 갤러리

키메데스는 시라쿠사의 왕 히에로 2세와 친척이었습니다. 그는 기원전 287년 무렵 시라쿠사에서 태어납니다. 그가 태어날 무렵, 시칠리아 섬에 있는 도시인 시라쿠사는 마그나 그라이키아의 자치 식민 도시였습니다. 마그나 그라이키아(Magna Graecia, 대 그리스)는 기원전 8세기경 그리스 정착민들이 식민지로 삼았던 이탈리아 남부와 시칠리아 지역을 일컫는 말입니다. 그리스인들은 이 땅에 그리스 문명의 흔적을 남겼습니다.

아르키메데스는 어려서부터 자연에 대한 호기심이 많았고 문제 해결에 뛰어났습니다. 가장 널리 알려진 아르키메데스의 일화는 왕관의 순도를 알기 위해 불규칙한 물체의 부피를 측정하는 방법을 발견한 것입니다. 히에로 2세는 금 세공사에게 순금을 주어 신에게 바칠 금관을 만들도록 했습니다. 완성된 금관을 받은 히에로 2세는 은이 섞인 것이 아닌지 의심했지만, 확인할 방법이 없어 아르키메데스에게 감정을 의뢰합니다. 아르키메데스는 대중 목욕탕에 들어가면서도 이 문제를 고민했는데요. 그가 목욕탕에 들어가자 물이 넘쳐 흘렀습니다. 그는 사람이 욕조에 들어가면 물이 차오르는 것에 착안해, 물질의 밀도에 따라 비중이 다르다는 것을 발견합니다. 비중이란 같은 부피의 물과 비교했을 때 각각의 물질이 가지는 무게를 의미합니다. 질량이 같더라도 서로 다른 물질이라면 차지하는 부피가 다르므로, 물통에 집어넣었을 때 서로 다른 비중을 가진 물질들을 구분하는 것이 가능해집니다. 이 원리를 깨달은 아르키메데스는 옷을 입는 것도 잊고 뛰쳐나와 알아냈다는 의미의 "유레카!(Eureca)"를 외쳤

다고 합니다. 왕관과 같은 무게의 금을 비교한 실험으로 아르키메데스는 금 세공사가 속임수를 썼다는 것을 증명해 냅니다.

이때 비중의 원리를 발견한 기쁨에 벌거벗고 유레카를 외쳤다는 아르키메데스의 일화는 후대에 각색된 것으로 보입니다. 아르키메데스는 스스로를 수학자이자 철학자로 여겼고, 특히 구에 관한 자신의 발견을 자랑스럽게 여겼습니다. 그는 알렉산드리아로 유학을 가서 유클리드에게 기하학을 배웠으며, 이집트에 있는 동안 나일강의 물을 퍼내기 위한 수단으로 양수기를 발명합니다. 시라쿠사로 돌아와서는 히에로 2세의 총애를 받으며 지렛대와 복합 도르래, 천체 모형 등을 발명합니다. 또한 그는 왕의 요청으로 전쟁에 쓰일 투석기, 성을 부수기 위한 공성병기, 기중기, 태양광의 초점을 이용해 배를 태우는 반사경 등을 발명해 도시를 지킵니다.

시라쿠사에서 오르티지아 섬으로 들어가는 다리 옆 광장에 가면 아르키메데스의 동상을 볼 수 있습니다. 2300년 전 이 도시에서 태어나고 죽은 위대한 수학자이자 과학자인 아르키메데스를 기리는 동상이지요. 그의 오른손에는 로마의 함대를 불태운 오목 거울이 있고, 왼손에는 원을 그리는 콤파스가 들려 있습니다. 바닥을 보면 그가 비중의 원리를 깨우쳤을 때 외쳤다는 '유레카'라는 말이 써 있습니다. 아르키메데스는 아직도 시라쿠사에서 가장 존경받는 인물로 남아 있습니다.

아르키메데스의 활약에 맞서 로마인들은 보다 효율적으로 시라쿠사를 공격하기 위해 새로운 발명품을 가져옵니다. 로마군은 갈고

작가 미상, 〈시라쿠사에 있는 아르키메데스 동상(Statua Archimede Pietro Marchese)〉, 연도 미상, 이탈리아 시라쿠사 광장

토마스 드조즈(Thomas Degeorge, 1786-1854), 〈아르키메데스의 죽음(Death of
Archimedes)〉, 1815년, 프랑스 클레르몽페랑 미술관

리가 달린 공성 탑인 삼부카와 도르래를 이용해 성벽에 배를 정박하
고, 사다리를 타고 성벽을 올라갑니다. 바다 위의 배에서는 수없이
많은 화살을 쏘아대면서 시라쿠사군이 성벽 위로 나올 수 없도록 인
해전술을 펼칩니다. 그러는 사이 어느 쪽도 승기를 잡지 못하고 시
간만 흘러갑니다.

그러는 동안 카르타고에서 온 지원군 2만 8,000명이 인근 아그리젠토에 상륙합니다. 로마의 사령관 마르켈루스는 이에 굴하지 않고 카르타고와 전투를 벌여 승리를 거둡니다. 어느덧 시라쿠사 도시의 주신인 아르테미스(Artemis) 여신의 축제일이 다가옵니다. 마르켈루스는 포로를 심문하면서 이 축제일에 시라쿠사인들이 밤새 포도주를 마신다는 것을 알게 됩니다. 마르켈루스는 1,000명의 정예병을 선발해, 축제일 한밤중에 성벽을 기어오릅니다. 성 안에 들어간 로마군은 시라쿠사 보초들을 무찌르고 성문을 엽니다. 마침내 2년 동안 저항하던 시라쿠사는 함락되고 맙니다.

위대한 발명가이자 수학자 아르키메데스는 로마에서도 유명한 인물이었습니다. 마르켈루스는 그를 절대 죽이지 말고 생포하라는 지시를 내립니다. 그러나 아르키메데스는 도시가 함락당하는 순간에도 집에서 수학 문제를 풀고 있었고, 그가 아르키메데스인지 몰랐던 로마군의 손에 죽었다고 합니다. 프랑스의 역사 화가 토마스 드조즈가 그린 〈아르키메데스의 죽음〉은 최후의 순간까지 유레카를 외치는 듯한 아르키메데스 모습을 담은 작품입니다. 죽음이 임박한 순간에도 연구에만 몰두하는 아르키메데스의 모습을 잘 그려냈습니다.

로마의 장군으로서 최고의 영예인 개선식을 거행하게 된 마르켈루스는 시라쿠사에서 약탈한 수많은 미술품을 개선식에 전시합니다. 이를 통해 로마인들은 시라쿠사의 그리스 문화 예술의 우수성을 알게 됩니다. 그리고 얼마 후, 로마를 배반했던 또 다른 도시 카푸아도 로마군에게 함락됩니다.

17

한니발 형제는 왜 11년 만의 만남을 이루지 못했을까?

〈동생 하스드루발의 머리를 확인하는 한니발〉
조반니 바티스타 티에폴로

히스파니아에서 스키피오에게 대패를 당한 카르타고의 장군
이자 한니발의 동생 하스드루발은 어떤 전략을 세웠을까요? 그는
11년 전 형 한니발이 알프스를 넘었던 것처럼 이탈리아로 진군하는
데요. 그의 형과는 달리 별다른 어려움을 겪지 않습니다. 그 이유는

파올로 우첼로 (Paolo Uccello, 1397–1475), 〈강둑에서의 전투, 아마도 메타우루스 전투(Battle On The Banks Of A River, Probably The Battle Of The Metaurus(207 BCE))〉, 연도 미상, 소장처 불명

카르타고군이 자신들을 공격하러 온 것이 아니라, 단지 통과만 하는 것임을 갈리아인들이 알게 되면서 더 이상 공격하지 않았기 때문입니다. 또한 한니발로부터 알프스를 넘는 노하우를 배웠기 때문이었습니다. 그래서 하스드루발은 3만 대군과 코끼리를 이끌고도 신속히 이동해 이탈리아로 넘어올 수 있었습니다.

그런데 한니발은 자신이 알프스를 넘었던 때를 떠올리고 하스드루발의 군대가 한참 늦게 오리라 예상합니다. 그는 여유를 부리며 동생과 합류하는 곳으로 천천히 이동합니다. 하스드루발은 이탈리아에 있는 갈리아인들을 용병으로 고용해 5만 명으로 증강된 병력으로 남하하면서, 형에게 합류할 지점을 알리는 편지를 전령 6명에

게 보내는데요. 불행히도 이들이 모두 로마군에게 붙잡히고 맙니다. 이렇게 두 형제의 계획이 슬슬 꼬이게 됩니다.

한편, 남부전선에서 한니발과 대치하던 집정관 클라우디우스 네로는 전령으로부터 가로챈 편지를 읽습니다. 네로는 7,000명의 병사만 데리고 800km를 8일 밤낮으로 행군해, 하스드루발을 막고 있던 북부전선의 또 다른 집정관 리비우스의 군대를 지원하러 갑니다. 드디어 메타우로강 어귀에서 제2차 포에니 전쟁의 6라운드, 메타우루스 전투가 벌어집니다. 로마군의 전체 규모는 약 4만 명이었는데요. 우익은 집정관 네로가 맡고, 가운데는 리미니의 주둔군 사령관인 호르티우스가, 좌익은 또 다른 집정관 리비우스가 맡습니다.

이탈리아 화가 파올로 우첼로가 그린 〈강둑에서의 전투, 아마도 메타우루스 전투〉는 메타우로강 왼쪽의 카르타고군과 오른쪽의 로마군이 서로 대치하는 모습을 그린 작품으로, 전투가 벌어지기 전 일촉즉발의 긴장감을 담았습니다.

카르타고군은 로마군에 맞서 코끼리 부대와 병력 5만 5,000명으로 격돌합니다. 그런데 로마 병사들이 먼저 고함을 지르며 공격하자, 고함 소리가 벼랑에 부딪쳐 증폭되면서 코끼리들이 놀라고 맙니다. 놀란 코끼리들은 적진으로 돌격하지 않고 오히려 뒤로 돌아 아군인 카르타고군 속으로 난입합니다. 결국 코끼리를 조종하는 병사들은 코끼리의 귀 뒤에 침을 찔러 죽이게 됩니다. 전투는 초반에 카르타고군의 우위처럼 보였지만, 우익에서 갈리아인과 전투하던 네로가 그의 군대 절반을 리비우스 쪽으로 보내 카르타고군을 측면 공격하

면서 로마군이 우위를 점하게 됩니다. 로마군에게 포위당한 카르타고군은 거의 전멸하고, 사령관 하스드루발도 장렬히 전사합니다.

대승을 거두자마자 집정관 네로는 리비우스에게 뒤처리를 맡기고, 자신은 병사 7,000명을 데리고 다시 밤낮으로 강행군을 합니다. 이윽고 6일 만에 자신의 근무지인 남부전선으로 내려옵니다. 그 동안 한니발은 이 사실을 까맣게 모르고 있었습니다. 그는 이제 슬슬 하스드루발이 알프스를 넘었을 거라 추측하면서 느긋하게 기다립니다. 그가 하스드루발의 패전 소식을 들은 것은 하스드루발의 목을 담은 꾸러미가 자기 편 성채에 던져졌을 때였습니다. 11년 만의 한니발 형제의 상봉은 이렇게 비극적으로 끝이 났습니다. 한니발은 분노를 금치 못하고 이를 갈았지만, 어쩔 수 없이 후퇴할 수 밖에 없었습니다. 그는 자신의 본거지이자 이탈리아 반도 장화발 끝에 있는 지역인 칼라브리아로 돌아갑니다.

18세기 이탈리아 역사 화가인 티에폴로가 그린 〈동생 하스드루발의 머리를 확인하는 한니발〉은 성벽 아래로 던져진 동생의 머리를 확인한 한니발의 놀라움과 분노를 표현한 작품입니다.

이 메타우루스 전투는 포에니 전쟁의 판도를 바꾸는 데 결정적인 역할을 합니다. 집정관 네로가 하스드루발의 편지를 가로채 빠른 판단으로 그의 주력 부대를 이끌고, 또 다른 집정관 리비우스를 도와주러 가는 것은 모험이나 다름없었습니다. 당시 로마법에 따르면 집정관의 전투지 변경은 원로원 승인 사항이었기 때문입니다. 즉 위수 지역을 위반하는 것은 범법행위였습니다. 또한 한니발이 네로의

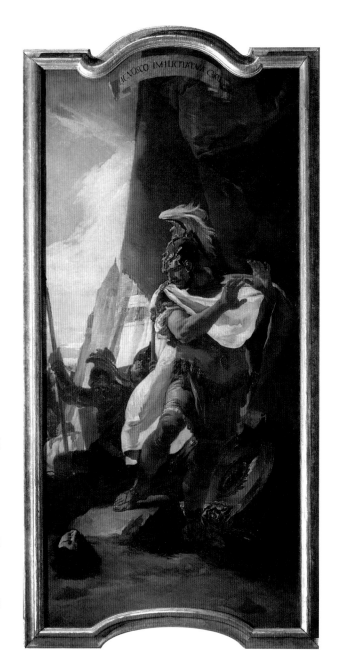

조반니 바티스타 티에
폴로(Giovanni Bat-
tista Tiepolo, 1696–
1770), 〈동생 하스드
루발의 머리를 확인
하는 한니발(Hannibal
recognises the head
of his brother Has-
drubal)〉, 1728–1730
년, 오스트리아 빈 미
술사 박물관

계략을 알아차렸다면, 한니발의 공격을 받아 오히려 로마가 불리해질 수도 있었기 때문입니다. 집정관 네로는 '모 아니면 도' 전략으로 제2차 포에니 전쟁의 분기점이 되는 승리를 거둔 셈입니다.

다행스럽게도 네로는 한니발 몰래 전투에서 승리하고 다시 내려옴으로써, 카르타고의 남쪽과 북쪽 군대가 합류하지 못하고 세력을 위축시킵니다. 만약 한니발이 네로의 군대가 몰래 빠져나간 것을 알고 북상해서 하스드루발의 군대와 합류했다면, 자칫 로마가 멸망하는 역사적 대사건이 벌어졌을지도 모릅니다. 그만큼 집정관 네로의 결정은 마치 도박과도 같았지만, 승리의 신이 로마 편이었나 봅니다. 메타우루스 전투는 영국의 역사학자 에드워드 크리시(Sir Edward Creasy, 1812-1878)가 1851년 쓴 저서 『세계 15대 결전』에서 역사상 가장 결정적인 15개의 전투 중 하나로 포함되었습니다.

이제 카르타고의 명문가 바르카 가문에서 히스파니아를 지키는 임무는 한니발의 막내 동생 마고가 짊어지게 되었습니다. 그러나 마고는 카르타고 세력을 결집하기 위해 7만 대군의 총사령관 자리를 시스코네에게 양보합니다. 대신 그는 4,000명에 불과한 기병을 지휘합니다. 그러나 그 기병 중 절반은 누미디아의 왕자 마시니사가 지휘하는 누미디아 기병대였습니다.

한편, 스키피오의 로마군은 4만 5,000명의 보병과 3,000명의 기병으로 구성되어 있었습니다. 양 진영은 오늘날 스페인의 세비야 근처인 일리파 평원에서 맞붙게 됩니다. 이 전투가 제2차 포에니 전쟁의 7라운드인 일리파 전투입니다. 일리파 평원의 높은 언덕에 진을

안드레아 시아본(Andrea Schiavone, 1510–1563), 〈스키피오 아프리카누스(Scip-io Africanus)〉, 1558년, 오스트리아 빈 미술사 박물관

친 양측 군대는 아침마다 전장에 나와 서로 진영을 갖추고 대치만 하다가 돌아가기를 며칠 동안 반복합니다. 이렇게 되자, 카르타고군이 전장에 나오는 시간이 점점 늦어집니다. 심지어 해가 떠오를 때까지도 출전하지 않는 날이 생깁니다. 카르타고군의 긴장이 풀어진 것을 눈치챈 스키피오는 이튿날 새벽 로마군을 이끌고 전진을 습격합니다. 그러자 아직 전투 대형을 제대로 갖추지 못한 카르타고군은 크게 당황합니다. 카르타고군의 코끼리들도 로마군의 궁병들이 쏘아대는 화살에 당황해 날뛰기 시작하면서, 오히려 카르타고군 내부에 피해를 주는 존재로 변합니다.

용맹을 떨치던 누미디아 기병들도 장소가 협소한 곳에 밀집되자 제 실력을 발휘하지 못합니다. 결국 카르타고군은 얼마 못 가 패배

로마군의 표준 칼 글라디우스. 길이는 50~75cm, 무게는 0.9~1.1kg다

하고 도망칩니다. 이때 살아남은 카르타고군은 겨우 6,000명에 불과할 정도로 참패를 당합니다. 총사령관 시스코네와 마고도 간신히 도망치고, 누미디아 기병대를 이끌던 누미디아의 왕자 마시니사(Masinissa)도 적진을 뚫고 카디스까지 도주합니다. 스키피오는 이 일리파 전투를 통해 히스파니아의 카르타고군을 물리치고 히스파니아를 완전히 정복한 첫 로마 장군이 됩니다. 이후 히스파니아는 로마의 속주가 됩니다. 이때 스키피오는 적군인 카르타고군의 칼을 모델로 삼아 길이가 짧은 양날검 글라디우스(Gladius)를 만드는데요. 이는 이후 로마군의 표준 칼이 되었습니다. 밀집된 전투에서 적군을 찌르기에 최적화된 무기였기 때문입니다.

여러분은 혹시 리들리 스콧 감독, 러셀 크로우 주연의 2000년 개

봉 영화 〈글래디에이터〉를 본 적이 있나요? 이 영화는 코모두스 황제 시절의 막시무스라는 가상의 장군이자 검투사의 이야기를 다룬 작품으로, 박진감 넘치는 액션과 고대 로마의 이미지를 웅장하게 표현한 영상으로 호평을 받으며 흥행을 거둔 작품입니다. 여기서 '글래디에이터'는 고대 로마의 검투사를 의미하는데요. 이 말의 어원은 로마군이 주력 무기로 사용했던 칼 이름 '글라디우스'에서 유래했습니다.

대승을 거둔 스키피오는 여세를 몰아 카르타고의 본거지인 아프리카로 진격하는 문제를 놓고 고민합니다. 이를 위해서는 기병을 보강해야 한다고 생각한 스키피오는 강한 기병을 보유하고 있던 누미디아의 시팍스(Sypax) 왕에게 전령을 보내 회담을 제의합니다. 누미디아는 이 제안을 받아들입니다. 스키피오는 오늘날의 알제리에 해당하는 누미디아에 잠행해 시팍스 왕과 회담을 벌입니다. 하지만 누미디아는 카르타고의 눈치를 보면서 확답을 하지 않고 시간만 질질 끕니다. 이에 기원전 206년 스키피오는 아프리카 정복을 일단 단념하고, 히스파니아 주둔군 2개 군단만 남겨둔 채 나머지 병사들과 함께 4년 만에 로마로 귀국합니다.

로마로 돌아온 스키피오는 원로원에서 승전 보고를 하면서 자신이 집정관에 출마하는 것을 허락해 달라고 요청합니다. 당시 로마 집정관은 40세 이상이어야 출마 자격이 주어졌는데요. 스키피오는 아직 29세에 불과했습니다. 처음에는 원로원도 강경하게 반대했지만, 국민 영웅으로 떠올라 국민의 지지를 한 몸에 받는 스키피오의

모습을 보고 집정관 후보로 승인합니다. 이윽고 그는 민회에서 바로 집정관으로 당선됩니다. 로마 역사상 최연소 집정관이 된 것이지요.

그러나 집정관은 민회에서 선출하지만, 집정관의 근무지는 원로원에서 정하는 것이 당시 로마의 법이었습니다. 아프리카 정복을 꿈꾸던 스키피오는 자신의 근무지를 아프리카로 결정해 달라고 원로원에 요구합니다. 하지만 원로원의 제1인자(프린키페스)였던 파비우스는 한니발이 이탈리아에 남아 있는 상황에서 집정관이 아프리카 원정을 가는 것은 부적절하다고 반대합니다. 결국 스키피오의 근무지는 시칠리아로 정해집니다. 단, 스키피오가 이듬해에는 필요한 경우 아프리카까지 갈 수 있는 권한을 갖도록 했습니다. 대신 수도 로마에서 2개 군단을 이끌고 가는 것이 아닌, 시칠리아 현지에서 지원병을 모집해서 가도록 허락합니다. 시칠리아에는 이미 칸나에 전투에서 패전한 패잔병을 주축으로 한 2개 군단이 주둔하고 있었습니다. 그들은 시라쿠사를 함락시킨 마르켈루스의 지휘 아래 강력한 군대가 되어 있었습니다.

이후 스키피오는 북아프리카에서 카르타고를 위협하고, 로마와 카르타고 사이에는 강화 교섭이 이어집니다. 로마와 카르타고 양국의 강화 협상은 거의 이루어질 무렵에 최종 결렬되었고, 이듬해인 기원전 202년, 양쪽은 나라의 운명을 건 결전을 준비합니다.

18

옛 연인과 재회한 누미디아의 왕비는 왜 독배를
마셔야 했을까?

〈독약을 마시는 소포니스바〉
조반니 프란체스코 카로토

기원전 205년, 시칠리아에 도착한 집정관 스키피오는 도착하자
마자 군단을 편성하는 데 착수합니다. 그러자 로마 전역에서 스키피
오의 명성을 들은 수많은 젊은이들이 스키피오 군단에 지원합니다.
또한 10년 전 칸나에 전투에서 대패하고 시칠리아에 유배되다시피
했던 시칠리아 주둔군 2개 군단도 있었습니다. 그들은 비록 칸나에
전투에서는 패잔병이었지만, 시라쿠사 공성전을 승리로 이끌면서
로마에서 가장 노련한 전사로 성장해 있었습니다. 이제 스키피오는
2만 5,000명의 육군과 1만 5,000명의 해군을 거느리게 됩니다.

그러던 중 칼리브리아 지방의 항구 도시 로크리가 은밀히 로마
쪽으로 연락을 취해옵니다. 본래 로크리는 카르타고의 동맹 도시인
데, 로마 쪽으로 돌아서겠다는 것이었습니다. 이 소식을 들은 스키피

오는 즉시 3,000명의 군대를 이끌고 로크리로 찾아가 그들과 협정을 맺고 군대를 주둔시킵니다. 한니발은 뒤늦게 이 소식을 듣고 군대를 이끌고 오지만, 때는 이미 늦었습니다. 이로써 이탈리아 반도 '장화 발부리'에 갇혀 있던 한니발은 로마군에 포위되다시피 합니다.

한편, 이 소식을 들은 로마 원로원은 스키피오가 시칠리아 이외의 지역으로 출동해 위수 지역을 위배했다며 그를 비난하기 시작합니다. 하지만 스키피오는 이에 전혀 개의치 않습니다. 이듬해인 기원전 204년, 그는 자신의 휘하 병력 2만 6,000명을 이끌고 시칠리아의 서쪽 끝에 있는 마르살라로 갑니다. 그는 이곳에서 배를 타고 건너 카르타고의 제2의 도시인 우티카 근처에 상륙합니다.

그런데 카르타고에 도착하고 보니 나쁜 소식이 기다리고 있었습니다. 로마와 동맹을 맺어줄 것으로 기대했던 누미디아의 시팍스 왕이 반대로 카르타고와 동맹을 맺은 것입니다. 누미디아는 크게 두 부족으로 구성된 나라였는데요. 당시 누미디아는 서부의 시팍스 왕과 동부의 마시니사 왕자로 세력이 나뉘어 있었습니다. 카르타고는 히스파니아에서 철수한 시스코네의 딸 소포니스바(Sophonisba)를 시팍스 왕에게 주어 그의 왕비로 만들었습니다. 이 딸은 절세미인으로 알려져 있는데, 본래 동부 누미디아의 왕자 마시니사와 약혼한 사이였습니다. 그런데 마시니사와 파혼시키고 시팍스 왕에게 결혼시키자, 마시니사는 카르타고의 처사에 울분을 삼킬 수 밖에 없었습니다. 마시니사는 아버지가 죽은 이후 시팍스 왕에게 동부 왕국을 침략당해 나라를 빼앗기고 약혼녀마저 빼앗긴 것입니다. 복수심에 사로잡

힌 그는 200명의 기병을 데리고 스키피오를 찾아옵니다. 스키피오에게 200명의 기병은 큰 도움이 되는 것은 아니었지만, 그는 실망하지 않고 마시니사를 환대합니다. 스키피오는 마시니사와 함께 공동 전략을 수립하고 그에게 로마군의 기병 지휘권을 맡깁니다.

한편, 카르타고는 로마가 장악한 지중해를 통해서는 이탈리아 남부에 틀어박힌 한니발을 지원할 수 없다고 생각합니다. 이에 한니발의 동생 마고가 이끄는 1만 4,000명의 병력을 이탈리아 북부의 제노바에 상륙시킵니다. 그리고 이탈리아 반도를 관통해 남부의 한니발과 합류시키려 합니다. 그러나 로마군 6개 군단이 맞서는 바람에 오히려 부상을 입은 마고는 제노바에서 꼼짝도 못하고 갇히게 됩니다.

카르타고에 다다른 스키피오는 9만 3,000명에 이르는 카르타고-누미디아 연합군을 마주하고 어떤 전략을 쓸지 고민하다가 묘책을 떠올립니다. 그는 누미디아의 시팍스 왕에게 몰래 연락을 취합니다. 카르타고와 강화를 맺고 싶은데 당신이 그 역할을 맡아 달라는 것이었죠. 시팍스 입장에서는 정략 결혼으로 카르타고 편이 되었지만, 마시니사를 쫓아내고 누미디아의 왕이 된 이상 군이 로마와 카르타고라는 고래들 사이에서 새우등 터지는 신세가 되고 싶지는 않았습니다. 그래서 중재 역할을 자임하게 됩니다. 마찬가지로 카르타고군의 사령관 시스코네도 스키피오와 군이 전면전을 벌이지는 않았습니다. 이렇게 시작된 강화 회담은 지루하게 이어집니다. 하지만 이것은 스키피오가 의도한 바였습니다.

스키피오가 강화 협상을 위해 수차례 보낸 강화사절단을 수행한

하인이나 마부들은 평범한 사람이 아닌, 전투 경험이 풍부한 장교나 백인대장이었습니다. 이들은 회담이 진행되는 동안 적진의 진영을 돌아다니며 온갖 정보를 수집합니다. 일부러 시간을 질질 끌던 스키피오는 적군의 정보를 모두 파악하자, 협상을 결렬시키고는 우티카를 공략하는 것처럼 포위 진영을 세웁니다. 이 역시 그의 속임수였습니다.

스키피오는 전체 병력의 3분의 2에 해당하는 주력 병력으로 카르타고-누미디아 연합군의 진지를 급습합니다. 야심한 밤에 불화살을 비오듯 쏟아내자, 목재와 갈대로 만들어진 카르타고군의 진지가 불타오릅니다. 사태를 파악하지 못한 카르타고군은 단순히 불이 났다고 생각하고 비무장 상태로 불을 끕니다. 그렇게 정신이 팔린 사이 카르타고군은 로마군의 급습을 받고 허둥대다가 무려 3만 명이 희생되고 맙니다. 사령관 시스코네와 시팍스 왕은 간신히 탈출해 목숨만 부지합니다. 시스코네는 수도 카르타고로 도망가고, 시팍스 왕도 본국인 누미디아로 도망칩니다.

뿔뿔히 흩어졌던 카르타고의 패잔병들은 다시 집합해 전열을 가다듬으면서 3만 명의 병력을 모읍니다. 여기에 히스파니아 용병 4,000명도 도착합니다. 하지만 누미디아의 시팍스 왕은 겉으로는 다시 참전한다고 약속했지만, 실제로는 소수의 병력만 보내며 참전하는 시늉만 합니다. 이 소식을 들은 스키피오는 다시 전체 병력을 이끌고 카르타고-누미디아 연합군의 합류 지점으로 진군합니다. 이번에도 로마군이 수적으로 열세였지만, 스키피오는 이에 굴하지 않았

습니다. 그는 마시니사가 이끄는 로마의 기병이 누미디아 기병을 공략하도록 하며 기선제압을 하고, 중앙의 보병은 적군의 삼면을 포위해서 섬멸하는 작전으로 대승을 거둡니다.

마시니사의 기병대는 누미니아로 도망가는 시팍스 왕을 끝까지 쫓아가 그를 포로로 잡고 누미디아를 공격합니다. 누미디아 왕국 사람들은 쇠사슬에 묶인 자신들의 왕을 보자마자 순순히 성문을 열고 항복합니다. 왕궁에 들어간 마시니사 앞에 모습을 나타낸 것은 약혼녀였던 소포니스바 왕비였습니다. 그는 한때 사랑하는 사이로 약혼까지 했지만, 정략 결혼으로 헤어진 마시니사의 연인이었지요. 이제 마시니사는 소포니스바 왕비와 결혼하고 누미디아의 왕위에 오릅니다.

스키피오는 마시니사가 왕국을 탈환한 것은 축하해 주었지만, 적의 아내와 결혼한 것은 용납할 수 없었습니다. 카르타고와 동맹을 맺었던 시팍스 왕은 로마법에 따라 로마로 압송해야 하는데, 그의 왕비였던 소포니스바도 당연히 로마로 압송해야 한다는 것이었습니다. 사랑하는 아내를 되찾은 기쁨도 잠시, 아내를 로마에 포로로 보내야 한다는 이야기를 들은 마시니사는 눈물을 머금고 아내에게 편지를 보내 자결하도록 합니다. 로마로 압송되느니 죽음을 택하라고 하면서 독약을 보낸 것입니다. 그는 남편의 결혼 선물을 기꺼운 마음으로 받겠다는 말을 남기며 독약을 마셨다고 합니다.

마시니사는 소포니스바를 사랑했지만, 스키피오의 결정에 불복했다가는 로마의 적으로 간주되기에 어쩔 수 없는 선택을 한 것입니

조반니 프란체스코 카로토(Giovanni Francesco Caroto, 1480–1555), 〈독약을 마시는 소포니스바(Sophonisba Drinking the Poison)〉, 1615년, 이탈리아 카스 텔베키오 박물관

다. 그 후 마시니사는 스키피오에게 아내의 시신을 건네줍니다. 누미 디아의 왕국과 로마는 기원전 148년 마시니사가 사망한 후에도 오

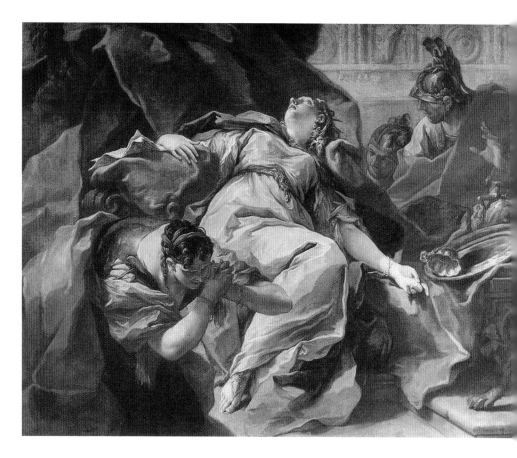

지암바티스타 피토니(Giambattista Pittoni, 1687-1767), 〈소포니스바의 죽음(The Death of Sophonisba)〉, 18세기 초, 러시아 푸시킨 미술관

랫동안 동맹을 유지합니다.

르네상스 시대의 이탈리아 화가 조반니 프란체스코 카로토의 〈독약을 마시는 소포니스바〉는 사랑하는 마시니사로부터 자결해야만 한다는 이야기를 듣고, 자신의 운명을 받아들이며 독배를 마시려는 소포니스바의 비장한 모습을 그린 작품입니다. 자신이 원치도 않았던 시팍스 왕과의 결혼으로 로마의 적국인 누미디아의 왕비가 되

었지만, 패전국의 왕비였던 만큼 로마로 끌려가 치욕을 당하느니 명예로운 죽음을 택하는 그의 팔자도 참 기구합니다.

소포니스바의 비극적인 최후를 그린 또 하나의 작품으로는 지암바티스타 피토니가 그린 〈소포니스바의 죽음〉이 있습니다. 피토니는 후기 바로크 또는 로코코 시대의 베네치아 화가였습니다. 그는 1758년 티에폴로의 뒤를 이어 두 번째 회장이 된 베니스 미술 아카데미의 창립자 중 1명이었습니다. 피토니가 그린 그림은 소포니스바가 독배를 마시고 마지막 숨을 거두는 장면을 묘사하고 있습니다. 오른쪽에서 그의 죽음을 비통한 마음으로 지켜보는 마시니사의 피맺힌 슬픔도 고스란히 전해집니다.

고대 로마의 고전 연대기 작가들은 소포니스바의 미덕과 매력을 칭찬했습니다. 한 작가는 그를 "외모가 아름답고 다양한 매력을 지녔으며, 남성들을 매혹하는 능력을 타고난 여성"이라고 평했습니다. 또 다른 작가는 "그가 음악과 문학에 관해 높은 교육을 받았으며 영리했다"라고 이야기했으며 "아주 매력적이어서 그의 모습이나 목소리만으로도 모든 사람, 심지어 가장 무관심한 사람까지도 정복하기에 충분했다"라고 말했습니다. 소포니스바는 이처럼 매력적인 모습에도 불구하고 남자들이 일으킨 전쟁과 정략 결혼으로 인해 비극의 주인공이 되고 만 것입니다.

스키피오는 연인의 비극적인 죽음으로 실의에 빠진 친구 마시니사를 위해 병사들을 모두 집합해 놓고 선포합니다. 마시니사가 누미디아의 왕위에 올랐으며, 누미디아가 로마의 동맹국이 되었다고 한

것이지요. 이러한 승전보를 들은 로마의 원로원은 스키피오의 조치를 승인하고, 아프리카 지역에서 최초로 로마의 동맹국이 탄생한 것을 축하하게 됩니다.

본토에서 처음으로 적의 공격을 받고 패전한 카르타고는 엄청난 충격에 휩싸입니다. 그들은 이후 사태를 어떻게 수습하고 대응해야 할 것인지를 두고 자중지란에 빠집니다. 결국 카르타고는 한니발의 군대를 불러들이는 동시에, 로마와는 강화 조약을 맺는 화전양면전술을 추진합니다. 이때 스키피오는 카르타고의 주권을 인정하는 대신, 해외의 식민지는 모두 로마에 양도하고 막대한 금액의 배상금을 무는 선에서 강화 조약을 맺습니다.

기원전 203년, 이 조약에 따라 이탈리아에 남부에 머물러 있던 한니발과 북부에 머물고 있던 마고는 그의 병사들과 함께 배를 타고 카르타고로 귀환합니다. 그런데 마고는 전에 입었던 부상이 악화되어 선상에서 죽고 맙니다. 로마에 온 지 벌써 16년이 지나 44세가 된 한니발도 착잡한 심정으로 배에 올랐을 것입니다. 그의 화려했던 로마 원정이 이렇게 초라한 귀환이 될 줄은 꿈에도 생각지 못했을 것입니다. 귀국하라는 명령을 받은 한니발은 크로토네 항구에 있던 헤라 신전의 제단 벽에 동판을 새겨 넣었다고 합니다. 동판에는 한니발이 히스파니아를 떠난 이후 16년 동안의 승전 기록들을 적어 넣었다고 합니다. 지금은 사라진 그 동판은 페니카아어와 그리스어로 적혀 있었다고 하는데요. 당시 국제 공용어가 그리스어였기 때문이었습니다.

19

고대 지중해의 패권을 다툰
두 영웅의 숙명적 대결, 과연 승자는?

〈한니발과 스키피오〉 베르나르디노 체사리

한편, 로마 전역은 축제 분위기에 휩싸입니다. 그 동안 로마를 침략해 16년 동안 이탈리아 곳곳을 유린하고 다녔던 불구대천의 원수 카르타고와의 전쟁에서 승리한 것은 물론, 아직도 몸 속의 가시처럼 남아 있던 이탈리아 북부와 남부의 한니발 형제가 철수했다는 소식이 전해진 것입니다. 로마인 입장에서는 그 기쁨이 말로 다 표현할 수 없을 정도였을 것입니다. 전쟁을 승리로 이끈 스키피오는 그야말로 구국의 영웅이 되었습니다.

그런데 스키피오가 제시한 조건에 따라 맺어진 강화 조약은 로마의 원로원과 민회에서는 모두 승인된 반면, 카르타고의 장로 회의에서는 지연됩니다. 그러던 와중에 사르데냐에서 스키피오의 아프리카 주둔군에 보낸 보급 선단이 태풍을 만나 카르타고 해안으로 떠밀

려 오는 사건이 벌어집니다. 카르타고가 이 선단을 나포해 수도 항구로 예인하자, 스키피오는 당장 반환할 것을 요구합니다. 카르타고 장로 회의에서는 이 요구를 들어줄 것인지를 놓고 격론을 벌이는데요. 이때 카르타고의 영웅 한니발이 카르타고에 도착합니다. 같은 시기에 마고의 병력도 도착합니다. 자신들의 명장 한니발과 그의 군대를 얻은 카르타고 장로 회의는 강경한 분위기로 돌변했고, 스키피오의 요구를 묵살하기로 결정해 버립니다.

카르타고는 겨울이 끝나고 이듬해인 기원전 202년, 한니발을 사령관으로 삼아 보병 4만 6,000명과 기병 4,000명, 코끼리 80마리를 포함한 대군을 결성하며 복수혈전을 다짐합니다. 한니발은 그 동안 본국으로부터 보급을 충분히 받지 못해 로마 원정이 성공하지 못했다고 생각했는데, 이제 본국의 지원을 충분히 받게 되자 자신감을 갖습니다.

한니발이 귀국해 다시 군사를 일으키고, 강화 조약도 수포로 돌아가자 스키피오도 최후의 결전을 준비합니다. 한니발에 맞선 스키피오의 군대는 3만 명이었고, 여기에 마시니사가 누미디아 지원군 1만 명을 약속합니다. 희대의 명장인 카르타고의 한니발과 로마의 스키피오는 어디에서 전투를 벌이는 것이 유리할지 고민하면서 서로를 향해 서서히 행군합니다. 양측의 군대가 6km로 가까워졌을 때, 두 영웅은 중간 지점에서 회담을 엽니다. 두 사람은 병사들을 뒤로 하고 통역만 데리고 만납니다. 인류 역사상 가장 위대한 장군이었던 한니발과 스키피오가 서로 회담을 하는 장면이 펼쳐진 것이지요. 회

담장에 들어서자 한니발은 이렇게 제의합니다.

"나는 한때 로마의 심장부까지 위협할 정도로 로마의 주인이었다. 그러나 이제 반대로 카르타고를 수호해야 하는 입장에서 제안한다. 로마인은 시칠리아와 사르데냐, 히스파니아 등 모든 분쟁 지역을 소유하고, 카르타고인은 아프리카에만 머물고 두 번 다시 지방을 탈환하기 위한 전쟁을 벌이지 않겠다. 그러니 이쯤에서 휴전하자."

이 이야기를 듣고 한니발보다 12살이나 어린 스키피오는 다음과 같이 대답합니다.

"이 전쟁을 시작한 것은 로마가 아니라 카르타고다. 장군이 이탈리아에서 철수한 것도 내가 아프리카 전투에서 승리했기 때문이고, 장군이 제시한 조건도 이미 강화 조약에 포함되어 있는 내용이다. 그런데 카르타고는 강화 조약을 거부해 놓고 다시 전쟁을 일으켰다. 내가 이미 제시했던 조건은 바꿀 수 없다. 내일의 전투를 준비해라."

후기 매너리즘과 초기 바로크 시대의 이탈리아 화가였던 베르나르디노 체사리는 로마와 나폴리에서 주로 활동했습니다. 체사리가 그린 〈한니발과 스키피오〉는 당대의 두 영웅 스키피오와 한니발이 전투를 벌이는 모습을 당시 유행했던 원근법으로 표현했습니다. 억지로 원근법에 맞추려 하다 보니, 보는 이의 시선을 그림 왼쪽 상단의 임의의 소실점으로 강박적으로 모이게 한 것이 다소 거슬립니다. 오른쪽 로마 기병들의 말과 창들이 이 소실점을 향해 일사불란하게 모이고 있습니다. 다소 부자연스러운 면은 있으나, 오른쪽 로마군의 가운데에 선 스키피오와 왼쪽 카르타고군의 중앙에 있는 한니발이

서로를 향해 달려가는 폭주기관차처럼 부딪치는 순간을 역동적으로 담아냈습니다.

역사적인 두 영웅의 회의는 결렬되었고, 양측 군대는 이튿날 자마 평원에서 맞붙게 됩니다. 이것은 고대 지중해 패권을 놓고 카르타고의 5만 병력과 로마의 4만 병력이 맞붙는 역사적인 제2차 포에니 전쟁의 8라운드, 자마 전투였습니다. 천재적인 전략으로 로마의 간담을 서늘케 했던 한니발과, 한니발의 전략을 공부하면서 성장해 로마를 구한 영웅이 된 스키피오의 진검 승부가 벌어집니다. 총 병력 수는 5만 명을 보유한 카르타고가 유리했지만, 기병만 놓고 보면 4,000명 대 6,000명으로 로마군이 앞섰습니다. 전통적으로 측면 기병의 기동력으로 승

부를 걸었던 한니발로서는 기병의 숫자가 적은 것이 아쉬웠지만, 그에게는 로마군에게는 없는 코끼리가 80마리나 있었습니다. 그는 코

베르나르디노 체사리(Bernardino Cesari, 1565–1622), 〈한니발과 스키피오(Hannibal and Scipio Africanus), 1616–1618년, 개인 소장

작가 미상, 〈자마 전투(The Battle of Zama)〉, 1567–1578년경, 미국 시카고 미술관

끼리 부대를 선두로 밀어붙여 승기를 잡을 것으로 생각했습니다. 또한 그와 14년 동안 로마 원정을 함께하며 동고동락했던 백전노장의 병사들로 구성된 친위부대 1만 5,000명도 버티고 있었습니다.

　그런데 스키피오는 새로운 전략을 구상합니다. 기존의 중무장 보병 사이사이에 경무장 보병들을 배치한 것입니다. 이는 멀리서 보면 모두 다 중무장 보병으로 보이게끔 한 것입니다. 전투가 시작되자, 예상대로 카르타고의 코끼리 부대가 흙먼지를 일으키며 돌진합니다. 이에 로마의 경무장 보병들이 중무장 보병들 뒤로 숨으면서 소

대별 간격이 벌어집니다. 그러자 어이없게도 카르타고의 코끼리 부대가 로마군의 소대 간격 사이로 무사 통과합니다. 코끼리 운전병들이 돌진하는 코끼리를 세웠을 때는 이미 적군 후방 깊숙이 들어온 상태였고, 그들은 로마 병사들에게 포위됩니다. 결국 코끼리 부대는 초반부터 전열에서 이탈합니다.

16세기 후반 무명의 화가가 그린 〈자마 전투〉는 카르타고의 자랑 코끼리 부대가 로마군의 진지로 습격하는 모습을 담았습니다. 한니발의 계획대로라면 이 코끼리 부대는 적진 속으로 뛰어들어 적진의 전열을 흐트러뜨려 놓아야 했는데요. 불행히도 자마 전투에서는 코끼리 부대가 제 역할을 하지 못하면서 한니발의 첫 단추가 잘못 꿰어집니다. 당시 코끼리의 등에 올라타 있던 카르타고의 운전병과 궁병들이 당황한 채 우왕좌왕하는 모습이 적나라하게 보입니다. 물론 코끼리들이 궤도를 이탈했지만, 코끼리들이 스치기만 해도 나가 떨어지는 로마군의 모습도 보입니다.

한편, 좌우측에 배치되어 있던 로마 기병이 수적 우세를 바탕으로 카르타고군을 가운데로 몰아붙입니다. 전투 한복판에서 벌어진 보병 간의 전투에서도 로마군이 우세한 모습을 보입니다. 세 방향에서 포위당한 카르타고 용병들은 후퇴하려 하지만, 후방에는 한니발의 친위부대가 칼을 들고 버티고 있었습니다. 한니발은 후퇴하는 병사는 아군일지언정 무조건 사살했던 것입니다. 카르타고군은 이판사판 필사적으로 싸웠지만 도무지 로마군에 대적할 수 없었습니다. 치열한 전투 끝에 카르타고군은 대부분 전사했고, 시신이 산처럼 쌓

일 정도였다고 합니다.

승리한 로마군도 사력을 다해 싸우느라 기진맥진했습니다. 이때 뒤에서 보고만 있었던 한니발의 친위부대 1만 5,000명이 대형을 짜서 전진합니다. 이에 맞서 스키피오는 군대 전체 진형을 재정비할 것을 명령하고, 부상자는 후송하고 적병의 시신은 옆으로 치웁니다. 그는 활처럼 안으로 휜 횡대로 전형을 갖춘 학익진 전법으로 바꿉니다. 카르타고의 주력부대는 로마군의 한복판에 들어오면서 로마군에 포위되고, 제대로 대응하지 못합니다. 이러한 로마군의 전략에 백전노장인 카르타고의 1만 5,000명의 친위부대는 힘도 써보지 못하고 거의 전멸하고 맙니다. 카르타고군은 2만 명 이상이 전사하고 2만 명이 포로로 잡힌 반면, 로마군은 겨우 1,500명만 전사하면서 대승을 거둡니다. 이는 14년 전 로마가 한니발에게 처참하게 당한 칸나에 전투에서 한니발이 사용했던 진형이었습니다. 다만 그 방법을 사용한 측이 카르타고에서 로마로 바뀌었을 뿐입니다. 스키피오는 이 학익진 전법으로 14년 전 당한 치욕을 똑같이 되갚아줄 수 있었습니다. 희대의 명장 한니발도 이 처참한 패배 앞에서는 부하 몇 명만 데리고 하드루메툼으로 도망칩니다.

자신들의 영웅 한니발마저 자마 전투에서 대패하자, 카르타고의 원로원은 패닉에 빠집니다. 패장 한니발은 장로 회의에 나와 이제는 선택의 여지가 없으니, 로마와 강화를 맺을 수 밖에 없다며 고개를 떨굽니다. 강화 회의에서 다시 만난 스키피오와 한니발은 과거 강화 조약 합의안에 더해, 카르타고는 로마의 승인 없이는 전쟁을 할

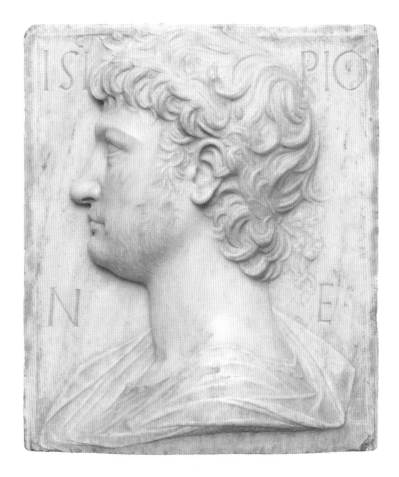

미노 다 피에솔레(Mino da Fiesole, 1429–1484), 〈스키피오 아프리카누스의 초상화 조각(Portrait of Scipio Africanus)〉, 1460–1465년경, 미국 필라델피아 미술관

수 없고 해군도 해체하기로 합니다. 전쟁 배상금도 1만 달란트로 지난번보다 2배 증액하며, 카르타고의 귀족 자제 100명은 로마에 인질로 보내기로 합니다. 카르타고는 이 굴욕적인 강화 조약에 서명하고, 이번에는 카르타고의 장로 회의에서도 단번에 승인합니다. 이로써 16년에 걸친 제2차 포에니 전쟁이 막을 내립니다.

작가 미상, 〈스키피오 아프리카누스로 추정
됐던 청동 흉상(Scipio Africanus)〉, 기원전
1세기, 이탈리아 나폴리 국립 고고학 박물관

　개선장군으로 로마에 입성한 스키피오에게는 '아프리카를 정복
한 자'라는 의미에서 '아프리카누스(Africanus)'라는 존칭으로 불립니
다. 이제 로마 최고의 영웅이 된 스키피오 아프리카누스는 카르타고
의 한니발을 꺾고 로마의 역사에 길이 남는 명장이 되었습니다. 로
마 입장에서는 잔혹한 인물로 기억되지만, 한니발 역시 용맹한 군인
이자 최고의 전략가였습니다. 병사들과 밑바닥부터 동고동락하는
것은 물론, 훌륭한 검술과 전략을 자랑했습니다. 16년 동안 로마 원
정 기간 동안 단 1명의 탈영병도 없이 전쟁을 수행할 정도였습니다.
하지만 자마 전투에서 패배한 뒤 한니발은 소아시아 바티니아 왕국
으로 망명해 숨어 살게 됩니다.
　15세기 이탈리아 토스카나주 포피 출신의 이탈리아 르네상스 조

각가 미노 다 피에솔레는 초기 르네상스 조각가로 잘 알려져 있는데요. 그가 남긴 〈스키피오 아프리카누스의 초상화 조각〉은 현재 남아 있는 스키피오의 조각상 중에서 가장 실제 인물에 근접한 초상 조각으로 추측됩니다.

한편, 왼쪽의 청동 조각상은 스위스 출신의 카를 베버(Karl Jakob Weber, 1712 -1764)가 1750년경 이탈리아 남부 파피루스 빌라를 출토하면서 발견했습니다. 발견 당시에는 기원전에 제작된 스키피오 아프리카누스의 조각상으로 추정됐고, 오랫동안 스키피오로 알려졌는데요. 최근에는 이 작품이 스키피오가 아니라, 당시 이시스 신을 섬겼던 신전의 사제인 것으로 추정하고 있습니다.

20

찬란했던 해상 왕국 카르타고는 어떻게 최후를 맞이했을까?

〈기사의 비전〉 라파엘로 산치오

자마 전투 이후 로마는 카르타고에 한층 더 가혹한 강화 조건을 제시합니다. 건국 이후 500년 동안 이탈리아 반도를 통일하는 과정에서, 로마와 식민 도시는 지배와 피지배 관계보다는 로마를 중심으로 한 공존 공영의 관계를 맺었습니다. 제1, 2차 포에니 전쟁도 침략 전쟁이 아니었고 방어 전쟁의 개념이 강했으며, 그 과정에서 '로마 연합' 도시들과의 긴밀한 공조가 큰 역할을 했습니다.

그런데 제2차 포에니 전쟁 승리 이후, 로마는 점차 제국주의적으로 변모하기 시작합니다. 물론 당시에는 제국주의라는 개념이 없었지만, 제국주의의 사전적 의미를 살펴보면 '강력한 군사력을 토대로 정치, 경제, 군사적 지배권을 다른 민족이나 국가로 확장하는 패권주의 정책'을 뜻합니다. 지중해 패권을 다투던 카르타고가 무너지면서

더 이상 신경 쓸 나라가 없어지자, 강력한 제국주의 노선을 택한 것으로 보입니다.

제2차 포에니 전쟁의 영웅 스키피오는 비록 34세에 불과했지만, '아프리카누스'라는 존칭과 함께 원로원의 제1인자인 프린키페스의 자리에 오릅니다. 나라를 이끄는 원로들이 모이는 원로원에 34세의 1인자는 역사상 처음이었습니다. 그는 약 15년 동안 로마 원로원의 대외 정책을 주도할 만큼 실질적인 국가 원수로 자리매김합니다.

스키피오는 기원전 197년 마케도니아를 정벌합니다. 마케도니아는 과거 한니발이 로마에 침략했을 때 한니발과 동맹을 맺어 로마를 곤혹스럽게 했던 만큼, 언젠가는 반드시 손봐야 할 나라였습니다. 스키피오의 전술을 완전히 습득한 로마 장군들에게 마케도니아의 2만 6,000명 정도의 병력은 손쉬웠을 것입니다.

마케도니아 전쟁에서 승리한 집정관 플라미니누스는 마케도니아와 카르타고 수준의 강화 조약을 맺었지만, 그리스에 완벽한 자유를 줄 뿐만 아니라 로마군을 주둔하지 않고 철수한다고 발표합니다. 이러한 놀라운 정책에 감읍한 그리스인들은 감사의 의미로 20년 전 칸나에 전투 때 그리스에 노예로 팔려온 로마인 8,000명을 돌려주기로 합니다. 이에 전국에 걸쳐 이들을 찾았지만, 당시 생존자는 1,200명에 불과했습니다. 본래는 노예값을 지불해야 했지만 그리스인들이 자체 비용으로 부담합니다. 이는 로마와 플라미니누스에 대한 그리스인의 감사 표시였습니다. 플라미니누스는 20년 만에 칸나에 전투에서 포로가 된 뒤 노예로 팔려왔던 병든 노병들을 데리고 조국 땅

을 밟습니다. 과거를 잊지 않고 조국을 위해 헌신하다 끌려간 노병들을 찾아오는 로마의 정신은 대단하고 감동적입니다.

한편, 제2차 포에니 전쟁에서 패배한 카르타고는 전쟁 배상 비용으로 은화 1만 달란트를 갚아야 했습니다. 이는 가혹할 만큼 큰 금액이었지만, 카르타고는 해상 왕국답게 무역을 통해 금세 부강해집니다. 한니발 역시 자마 전투 이후 몇 년간의 망명 생활에서 벗어나 카르타고의 집정관에 선출됩니다. 이후 한니발은 카르타고 장로회의의 권한을 줄이고 기득권의 영향력을 약화하기 위해 여러 개혁 조치들을 단행합니다. 그러나 한니발의 리더십은 그 방향이 옳았을지언정 독단적이었습니다. 그의 엄격하고 강압적인 통치 방식에 6년을 견디다 못한 정적들은 그를 제거하기로 합니다. 정적들은 비밀리에 로마에 사절단을 보내, 한니발이 시리아 셀레우코스 왕조의 군주 안티오코스 3세와 공모해 반란을 도모하고 있다고 고발합니다. 그렇잖아도 과거 자신들을 궁지로 몰아넣었던 한니발이 카르타고의 권력을 잡은 것을 못마땅하게 여겼던 로마 원로원은 이를 계기로 카르타고에게 한니발을 로마로 넘길 것을 강력히 요구합니다.

카르타고가 로마의 요청에 반응하지 않자, 로마는 카르타고에 진상 조사단을 파견합니다. 결국 51세의 한니발은 빈 손으로 망명을 떠나 시리아의 안티오코스 3세에게 몸을 의탁합니다. 하지만 로마가 사령관 스키피오 아프리카누스를 필두로 대군을 일으켜 시리아를 격파하자, 한니발은 또 다시 망명길에 오릅니다. 그는 크레타와 아르메니아를 거쳐 비티니아의 프루시아스 1세에게 몸을 의탁합니다. 하

지만 6년 뒤 로마의 세력이 이곳까지 미치자, 궁지에 몰린 프루시아스 1세는 살아남기 위해 한니발이 머무는 곳을 로마군에게 귀띔해 줍니다. 다시 로마의 추적자들이 은신처를 에워싸자, 독 안의 쥐 신세가 된 한니발은 스스로 독약을 마십니다. 향년 64세였습니다.

이때는 기원전 183년으로, 자마에서 그와 싸웠던 스키피오 아프리카누스 역시 사망한 해였습니다. 스키피오는 공금을 횡령했다는 누명을 쓰고 탄핵당합니다. 로마에 배신감을 느낀 그는 리테르노의 별장에서 4년 동안 은둔생활을 하다가 52세의 나이로 사망합니다. 공교롭게도 두 영웅은 같은 해에 세상을 떠납니다. 이리하여 서양 역사상 가장 큰 별이었던 스키피오와 한니발 두 사람은 역사의 무대에서 동시에 사라집니다. 이후 로마는 새로운 시대를 맞이하게 됩니다.

스키피오의 탄핵을 주도한 이는 마르쿠스 포르키우스 카토(Marcus Porcius Cato)라는 사람이었습니다. 카토는 지방의 평민 계급 출신으로 학식이 뛰어났습니다. 스키피오가 속한 코르넬리우스 가문은 발레리우스 가문과 라이벌 관계였는데, 발레리우스 가문은 카토의 영특함을 알아보고 스카우트해 키웁니다. 스키피오보다 1살 아래였던 카토는 발레리우스 가문의 전폭적인 후원을 받으며 출세가도를 달립니다. 기원전 205년 카토는 회계감사관에 선출되는데요. 그는 시칠리아에서 아프리카 원정을 준비하던 스키피오 군단의 지출이 방만하다는 이유로 스키피오를 고발합니다. 그때는 스키피오가 자마 전투에서 대승을 거두며 국민 영웅이 되는 통에 유야무야됩니다.

하지만 카토의 연설은 탁월해서 그가 노리면 살아남는 사람이 없

작가 미상, 카토의 흉상, 1890–1910년대, 소장처 불명

을 지경이었습니다. 그런 그가 나중에 스키피오의 시리아 원정 당시의 공금 횡령을 죄목으로 스키피오를 탄핵한 것입니다. 사실 카토가 스키피오를 제거한 근본적인 이유는 스키피오의 '온건한 제국주의'가 로마의 상황에 맞지 않는 정책이라고 여겼기 때문입니다. 온건한 제국주의는 정복지에 군대를 주둔하지 않는 방식이었기에, 해당 국가가 로마의 절대적 패권을 인정하지 않는다면 실패로 끝날 수 있는 위험한 정책이었습니다. 카토는 이럴 경우 로마가 치러야 할 대가가 너무 크다고 생각했습니다. 대표적인 예로 그는 제1차 포에니 전쟁

이 끝난 뒤 카르타고와 맺은 관대한 강화 조건이 오히려 20년 뒤 제2차 포에니 전쟁을 촉발했다고 보았습니다. 그는 한 번 정복한 국가는 다시 반기를 들지 못하도록 숨통을 끊어 놓아야 한다고 생각했습니다. 카토의 정치 철학은 일명 '강력한 제국주의'였던 것입니다.

제2차 포에니 전쟁이 끝난 뒤 카르타고는 로마의 속주가 되는 것을 면하고 독립 자치 국가로 존속했지만, 과거와는 확실히 다른 2류 국가로 전락했습니다. 자체 방위만 할 정도의 병력만 보유할 수 있었고, 로마의 승인 없이는 외국과 전쟁도 할 수 없었습니다. 그럼에도 그들은 농업과 교역에 있어서는 여전히 강력한 영향력을 갖고 있었습니다. 당시는 지금과 기후가 많이 달랐는데요. 카르타고가 위치해 있는 북아프리카는 매우 비옥한 토양이어서 농업 생산성이 대단히 높았습니다. 그래서 카르타고는 많은 배상금을 물면서도 경제를 빠르게 복원합니다.

강력한 라이벌 스키피오는 이미 죽었지만, 로마의 실세로 군림하던 카토는 80세의 나이에도 노익장을 과시하며 카르타고를 집요하게 견제합니다. 하지만 스키피오의 온건한 제국주의 노선을 견지하는 원로원 의원들도 많았기에, 한동안 문제 없이 지내는 듯 보였습니다. 당시 아프리카에 있던 카르타고와 누미디아는 로마의 패권을 인정한 동맹 국가라는 입장은 같았으나, 누미디아는 엄연한 승전국이었고 카르타고는 패전국이었습니다. 당시 누미디아 왕국은 마시니사 왕의 통치하에 유목 국가에서 농경 국가로 탈바꿈하며 강대국으로 변모해 나가고 있었습니다.

한때는 자신의 속국과 다름없었던 누미디아가 세력을 확장하자, 카르타고는 배가 아프기 시작합니다. 그러던 차에 카토가 이끄는 로마는 누미디아에 은밀히 사절을 보내, 누미디아가 카르타고 국경을 자주 침범할 것을 제안합니다. 이에 기원전 151년부터 시작된 누미디아의 카르타고 침입은 2년 가까이 계속됩니다. 누미디아의 국경 침입에 화가 난 카르타고는 당장 용병을 모집하기로 하고, 순식간에 6만 명의 용병을 모읍니다. 이 사실이 로마에 알려지자, 로마는 누미디아 병사들이 국경 밖으로 벗어나지 못하도록 하고 카르타고에는 용병들을 돌려보내라고 통보합니다. 하지만 한 번 모인 용병들은 그냥 돌아갈 수 없다고 주장하며 누미디아 국경을 넘어 돌진합니다.

이 소식을 들은 로마의 원로원은 격분합니다. 카르타고의 누미디아 침공은 엄연한 조약 위반이었기 때문이었지요. 기원전 157년 카토는 카르타고와 누미디아의 마시니사 왕 사이를 중재하기 위해 카르타고로 파견을 갑니다. 당시 임무는 실패하고 의원들은 집으로 돌아가는데요. 카토는 카르타고의 번영에 큰 충격을 받습니다. 그는 로마가 안전하려면 카르타고가 멸망해야 한다고 확신합니다. 그때부터 그는 원로원에서 연설을 할 때마다 "카르타고는 반드시 파괴되어야 한다(Carthago delenda est)"라고 외쳤다고 합니다.

결국 카토를 위시한 강경파들의 주도로 로마 원로원은 카르타고에 파병할 4개 군단을 결성하기로 합니다. 뒤늦게 사태를 파악한 카르타고 정부는 로마에 사절단을 급파해, 용병부대를 해체하고 지휘관을 처형하겠다고 약속하며 로마 원로원의 분노를 가라앉히려 노

력합니다. 로마 원로원은 군단을 파견하는 대신 조사단을 파견하기로 방침을 바꿉니다. 그런데 로마 조사단이 카르타고를 조사할 때, 카르타고 정부는 약속한 사항을 제대로 이행하지 않는 실수를 합니다. 카르타고에 파견된 로마 집정관은 카르타고에 모든 공성기구와 무기를 제출하라고 요구합니다. 카르타고는 이를 감수하고 석궁기 2,000개와 갑옷 20만 벌을 보냅니다. 하지만 로마는 이에 만족하지 않고 카르타고에게 '수도 카르타고를 파괴하고 주민들은 해안에서 15km 떨어진 곳으로 모두 이주할 것'이라는 내용으로 최후 통첩을 보냅니다.

이때 로마군의 사령관은 스키피오 아프리카누스의 양손자인 스키피오 아이밀리아누스였는데요. 그는 애초부터 카르타고를 멸망시킬 계획이었던 것으로 보입니다. 로마의 도를 넘어선 요구에 더 이상 참을 수 없게 된 카르타고는 로마와의 결전을 준비합니다. 이미 모든 무기를 넘기는 바람에 대항할 무기가 없었던 카르타고는 농성전에 대비해 온갖 식량을 모으고, 나무와 나뭇가지를 무기로 사용합니다. 일부 성 안의 성벽을 헐어 투척용 돌을 준비하고, 로마군에 타격을 줄 수 있는 물건이란 물건은 모두 끌어모읍니다. 여자들도 머리카락을 잘라 석궁의 밧줄로 쓰도록 합니다. 심지어 이 전쟁이 승산이 없다고 보고 화평을 주장하는 사람들을 모두 사형에 처합니다.

이제 두 나라는 피할 수 없는 전쟁에 돌입합니다. 이른바 '제3차 포에니 전쟁'이 시작된 것이지요. 수도 카르타고 성 안의 카르타고군과 시민들은 스키피오 아이밀리아누스가 이끄는 4만 명의 로마정예

병에 오로지 돌과 나뭇가지, 맨손으로 맞섭니다. 그들은 사살한 로마군의 무기를 빼앗아 대항하는 등 나라의 명운을 걸고 필사적으로 저항합니다.

카르타고시는 오늘날 튀니즈만의 서쪽에 튀어나온 곳의 끝을 차지하고 있어 천연의 요충지였습니다. 넓은 곳 전체는 삼면이 바다로 둘러싸여 있었고, 북쪽은 산지가 바싹 다가와 있었으며 동쪽은 바다가 지켜주고 있었습니다. 서쪽은 높이 14m, 폭 10m의 삼중의 성벽이 지키고 있어 난공불락의 요새와도 같았습니다. 카르타고가 결사 항전한 덕분이었을까요? 기원전 149년부터 시작된 제3차 포에니 전쟁은 단기간에 끝날 것으

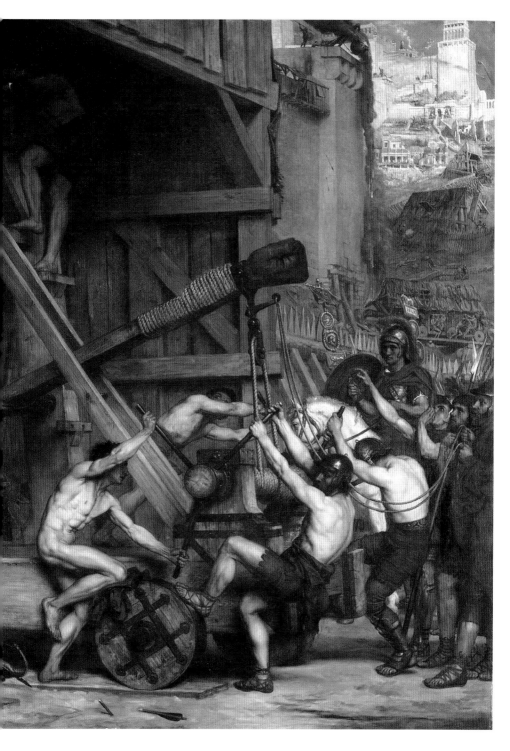

에드워드 포인터(Edward Poynter, 1836–1919), 〈투석기(The Catapult)〉, 1868년,
영국 랭 미술관

조셉 말로드 윌리엄 터너(J. M. William Turner, 1775–1851), 〈카르타고의 멸망(The Decline of the Carthaginian Empire)〉, 1817년, 영국 내셔널 갤러리

로 여긴 스키피오 아이밀리아누스의 예상을 완전히 뒤엎으며, 2년이나 허송세월을 보내게 됩니다.

로마군은 3년째에 총공세를 보이며 카르타고를 옥죄기 시작합니다. 카르타고인들은 끝까지 항복을 거부하고, 자신들의 자랑스런 도시와 함께 깨끗이 죽음을 맞이하기로 결정합니다. 로마군은 공성용 투석기를 사용해 끊임없이 공략하면서 성벽을 하나씩 무너뜨리고, 카르타고 시내 곳곳을 불태웁니다. 결국 기원전 146년에 카르타고는 함락되고 맙니다.

영국 왕립미술아카데미의 회장을 역임했던 영국의 화가 에드워드 포인터는 이 장면을 묘사해 〈투석기〉를 그렸는데, 이 작품은 그의 대표작이 되었습니다. 이 그림은 기원전 146년 카르타고를 포위하던 로마군이 공성용 투석기를 사용하는 모습을 그려내며 치열했던 전투 상황을 생생하게 담았습니다. 거대한 투석기의 나무에는 로마의 강경파 지도자인 카토의 "카르타고는 반드시 파괴되어야 한다(Delenda est Carthago)"라는 문구가 선명하게 새겨져 있습니다.

수년간의 농성 끝에 이미 지칠대로 지친 카르타고 사람들이 최강의 무기와 전력을 보유한 로마에 대항하는 것은 계란으로 바위치기에 다름없었습니다. 카르타고 성을 무너뜨린 로마군은 카르타고 시민들을 무참히 희생시켰고, 살아남은 시민들은 모두 노예로 팔아버립니다. 결국 화려한 역사를 자랑했던 카르타고는 역사의 뒤안길로 사라지고 맙니다.

〈디도 여왕의 카르타고 건국〉을 그렸던 윌리엄 터너는 〈카르타고의 멸망〉이라는 작품을 통해 카르타고 역사의 처음과 끝을 그려냈습니다. 멸망하는 카르타고를 상징하듯이 폐허의 카르타고의 해변에서 카르타고 사람들이 망연자실하게 석양을 바라보는 장면이 인상적입니다. 한때 지중해의 패권을 장악하고 번성하였던 카르타고 제국의 마지막을 터너는 이렇게 기억하고 있습니다.

건국 후 약 700여 년 동안 지중해를 주름잡았던 해상 국가 카르타고는 제1차 포에니 전쟁이 시작된 이후 약 100년 만에 허망하게 멸망합니다. 로마의 사령관 스키피오 아이밀리아누스는 그의 양할

아버지 스키피오 아프리카누스에 이어 '제2의 스키피오 아프리카누스'의 칭호를 얻습니다. 그래서 그의 할아버지와 구분하기 위해 할아버지는 '대(大) 스키피오 아프리카누스'라고 부르고, 스키피오 아이밀리아누스는 '소(小) 스키피오 아프리카누스'라고 부릅니다.

카르타고를 무너뜨리며 로마의 영웅이 된 소 스키피오 아프리카누스도 찬란했던 적국 카르타고의 최후를 바라보며 눈물을 흘렸다고 합니다. 카르타고의 멸망은 역사적으로 번영을 이루더라도 언젠가는 반드시 쇠퇴한다는 역사의 법칙을 극명하게 보여줍니다. 그리고 역사의 법칙대로 먼 훗날 로마 제국도 최후를 맞이합니다.

소 스키피오 아이밀리아누스는 카르타고를 몰락시키면서 로마 역사에 이름을 남겼지만, 그에게도 인간적인 고뇌와 번민이 있었습니다. 르네상스의 3대 거장 라파엘로가 1504년경에 그린 템페라화는 〈기사의 비전〉 또는 〈스키피오의 꿈〉이라고 알려져 있습니다. 이 그림이 무엇을 의미하는지는 아직도 의견이 분분합니다. 다만 많은 미술사학자들은 이 잠자는 기사가 로마 장군 스키피오 아이밀리아누스를 상징한다고 보고 있습니다. 그림을 자세히 보면 왼쪽에는 바위가 많은 험한 길이 펼쳐져 있으며, 수수한 복장의 아테나 여신이 서 있습니다. 아테나 여신의 로마 이름은 미네르바(Minerva) 여신입니다. 지혜와 전쟁을 상징하는 여신답게 책과 검을 들고 있는 모습입니다. 한편, 오른쪽에는 세련된 드레스를 입은 아프로디테 여신이 있는데요. 아프로디테 여신의 로마 이름은 비너스(Venus)로, 미와 쾌락을 상징합니다. 비너스 여신은 은매화를 스키피오에게 내밀고 있

라파엘로 산치오(Raffaello Sanzio da Urbino, 1483-1520), 〈기사의 비전(The Vision of a Knight, The Dream of Skipio)〉, 1504년, 영국 내셔널 갤러리

습니다. 잠자는 기사 스키피오는 두 여신 중에 하나를 선택해야 한다는 꿈을 꾸는 듯한 모습입니다.

　이 그림의 상징물들은 어떤 의미를 지니고 있을까요? 아테나가

들고 있는 책은 학자를, 검은 군인을 뜻합니다. 은매화는 연인을 암시하는 것으로 세속적인 사랑을 의미합니다. 그러나 책과 검, 꽃은 모두 기사가 가져야 할 이상적인 속성입니다. 제가 보기에 스키피오는 두 여신 중 하나만 선택해야 하는 것이 아니라, 둘 다 취해야 한다고 생각한 것 같습니다. 즉 문무(文武)와 이성(理性), 감성(感性)을 모두 갖추고, 향후 로마의 발전을 위해 로마의 최대 숙적인 카르타고를 완전히 파멸시키려는 그의 결심을 담은 그림이 아닐까 합니다.

한편, 『국가론(De Re Publica)』 제6권을 보면 고대 로마의 웅변가 키케로(Marcus Tullius Cicero, BC106-BC43)가 쓴 「스키피오의 꿈」이 나옵니다. 이는 기원전 149년경 소 스키피오(스키피오 아이밀리아누스)가 아프리카 원정을 떠났을 때 꿨던 꿈 이야기를 담고 있습니다. 꿈에는 그의 할아버지인 대 스키피오(스키피오 아프리카누스)가 등장합니다. 꿈속에서 소 스키피오는 이미 돌아가신 할아버지와 함께 별들 사

이에서 지구를 내려다보며 우주와 인간, 사후 세계에 관해 흥미로운 이야기를 나눕니다.

할아버지 대 스키피오는 손자에게 이렇게 말합니다.

"우주에서 바라보면 로마 제국은 보일 듯 말 듯한 작은 점 하나에 불과하며, 인간의 명예 역시 영원히 지속되지 않는다. 육체는 유한하지만 영혼은 영원하며, 욕심을 버리고 국가에 헌신하면 사후세계에 영원지복을 누릴 수 있다."

일설에 따르면 소 스키피오는 우주가 9개의 천구(天球)로 구성되어 있는 것을 보았다고 합니다. 땅은 9개의 천구 중에 가장 안쪽에 있었습니다. 가장 높은 곳은 하늘이었는데요. 그곳은 만물을 품고 있는 하느님의 영역이었습니다. 두 극단 사이에는 달, 수성, 금성, 태양, 화성, 목성, 토성 등 7개의 행성이 있었습니다. 소 스키피오는 우주를 경이롭게 응시하며 "참으로 위대하고 감미롭다"라며 감탄했다고 합니다. 그러나 소 스키피오가 카르타고를 멸망시킨 시기는 로마에 기독교가 전파되기 이전이었는데요. 이러한 해석은 중세 이후 기독교적인 세계관에서 나온 이야기로 보입니다.

한편, 함락된 카르타고는 도시의 모든 건물이 파괴되고 맙니다. 로마군은 돌과 흙밖에 남지 않은 땅마저도 가래로 고른 다음 소금을 뿌려 그 어떤 생명도 살 수 없도록 했다고 합니다. 신들의 저주를 받은 땅에는 소금을 뿌리는 것이 로마의 전통이었다고 합니다. 이렇게 철저히 파괴된 카르타고에 다시 사람이 살게 된 것은 그로부터 100년이 지난 후였습니다. 카르타고의 영토는 제2의 도시 우티카에 주

재하는 총독이 다스리는 '아프리카'라는 속주가 되었습니다. 현재 남아 있는 카르타고 유적은 카르타고인이 만든 것은 전혀 없으며, 전부 로마인이 다시 만든 것입니다. 이렇게 제3차 포에니 전쟁으로 카르타고를 멸망시키고 난 후, 로마는 확실하게 '강경한 제국주의'의 길로 들어섭니다.

다시 카르타고의 영웅 한니발의 이야기로 돌아가 보겠습니다. 한니발은 불리한 조건에서도 과감한 전술을 운용해 승리를 이끌어 낸 뛰어난 지휘관이었습니다. 종전 이후 정치가로서 보여준 모습 역시 한니발의 정치적 역량이 지휘관으로서의 역량 못지않게 뛰어났음을 의미합니다. 그럼에도 한니발은 '실패한 명장'으로 역사에 남았고, 자신은 물론 자신의 조국까지 비참한 최후를 맞아야 했습니다. 한니발과 카르타고는 왜 실패했을까요?

역사적으로 명장이라 불리는 인물들은 자신만의 탁월한 전술로 위기를 타개해 나갔지만, 언제나 전쟁을 승리로 이끌지는 못했습니다. 물론 한니발이 아군의 한계를 좌시하거나 덮어둔 것은 아니었습니다. 그는 아군의 한계를 극복하기 위해 늘 최선을 다했습니다. 다만, 지휘관의 노력이 언제나 최상의 결과를 만드는 것은 아니었습니다. 한니발은 적이 자신의 전술을 읽고, 이를 발전시켜 맞서는 상황에 대비하지 못했습니다. 상대방이 언제든지 자신을 뛰어넘을 수 있다는 사실을 명심하고 끊임없이 새로운 전술을 강구했어야 했는데, 결국 방심하면서 역사의 패장으로 남고 말았습니다.

자신이 구사했던 전략에 만족하지 않고 상황에 맞는 새로운 전

략과 전술을 끊임없이 개발해 무패를 기록한 대표적인 역사적 인물은 우리나라의 이순신 장군과 영국의 넬슨 제독입니다. 특히 이순신 장군은 세계 해전사에서도 칭송받는 장군으로 손꼽힙니다. 안타깝게도 우리나라의 이순신 장군의 활약상을 그린 미술 작품은 찾아볼 수 없군요. 넬슨 제독과 관련된 미술 이야기는 다음 기회에 또 나누도록 하겠습니다.

세계명화도슨트

로마사 미술관 1

로마의 건국부터 포에니 전쟁까지

2023년 1월 10일 1판 1쇄

지은이 | 김규봉
펴낸이 | 김철종

펴낸곳 | (주)한언
출판등록 | 1983년 9월 30일 제1-128호
주소 | 서울시 종로구 삼일대로 453(경운동) 2층
전화번호 | 02)701-6911 팩스번호 | 02)701-4449
전자우편 | haneon@haneon.com

ISBN 978-89-5596-992-4 (03600)

만든 사람들
기획 · 총괄 | 손성문
편집 | 안수영
디자인 | 박주란

한언의 사명선언문

Since 3rd day of January, 1998

Our Mission　　– 우리는 새로운 지식을 창출, 전파하여 전 인류가 이를 공유케 함으로써 인류 문화의 발전과 행복에 이바지한다.

　　　　　　　　– 우리는 끊임없이 학습하는 조직으로서 자신과 조직의 발전을 위해 쉼 없이 노력하며, 궁극적으로는 세계적 콘텐츠 그룹을 지향한다.

　　　　　　　　– 우리는 정신적 · 물질적으로 최고 수준의 복지를 실현하기 위해 노력하며, 명실공히 초일류 사원들의 집합체로서 부끄럼 없이 행동한다.

Our Vision　　　한언은 콘텐츠 기업의 선도적 성공 모델이 된다.

저희 한언인들은 위와 같은 사명을 항상 가슴속에 간직하고
좋은 책을 만들기 위해 최선을 다하고 있습니다.
독자 여러분의 아낌없는 충고와 격려를 부탁드립니다.
· 한언 가족 ·

HanEon's Mission statement

Our Mission　　– We create and broadcast new knowledge for the advancement and happiness of the whole human race.

　　　　　　　　– We do our best to improve ourselves and the organization, with the ultimate goal of striving to be the best content group in the world.

　　　　　　　　– We try to realize the highest quality of welfare system in both mental and physical ways and we behave in a manner that reflects our mission as proud members of HanEon Community.

Our Vision　　　HanEon will be the leading Success Model of the content group.